漫畫原來要這樣看

Understanding Comics

The Invisible Art

史考特·麥克勞德 Scott McCloud　著　　朱浩一　譯

愛視界 002

漫畫原來要這樣看
Understanding Comics: The Invisible Art

作者	史考特・麥克勞德Scott McCloud
譯者	朱浩一
出版者	愛米粒出版有限公司
地址	台北市10445中山北路二段26巷2號2樓
編輯部專線	（02）25622159
傳真	（02）25818761

【如果您對本書或本出版公司有任何意見，歡迎來電】

總編輯	莊靜君
特約編輯	洪雅雯
校對	鄭秋燕
封面設計	顏一立
內頁設計	王志峯
印刷	上好印刷股份有限公司
電話	（04）23150280
初版	二〇一七年一月十日
八刷	二〇二三年三月二十日
定價	450元
總經銷	知己圖書股份有限公司　郵政劃撥：15060393
	（台北公司）台北市106辛亥路一段30號9樓
	電話：（02）23672044／23672047　傳真：（02）23635741
	（台中公司）台中市407工業30路1號
	電話：（04）23595819　傳真：（04）23595493
法律顧問	陳思成
國際書碼	978-986-93468-8-7　　CIP：947.41／105021130

愛米粒出版有限公司
Emily Publishing Company, Ltd.

因為閱讀，我們放膽作夢，恣意飛翔。
在看書成了非必要奢侈品，文學小說式微的年代，愛米粒堅持出版好看的故事，讓世界多一點想像力，多一點希望。

愛米粒 FB

填寫線上回函
送購書金

鳴謝

你們將要讀到的這本書，花了我十五個月的時間才得以完成，書中的許多構想則醞釀了超過九年，所以要一一感謝所有在過程中曾提供協助的人，幾乎是不可能的任務。另外，自從此書在漫畫界出版後，我收到了好幾百位出版界從業人員的大力支持。如果下列感謝名單有所疏漏，我在此致上歉意。

誠摯感謝史帝夫・彼賽特（Steve Bissette）、寇特・巴席克（Kurt Busiek）、尼爾・蓋曼（Neil Gaiman）、賴瑞・馬德（Larry Marder）以及艾薇・拉塔非亞（Ivy Ratafia）。他們都仔細地看過我的初稿，並提供了許多寶貴的評語。他們對這本書的貢獻厥功至偉。我也有幸能夠得到動畫界的翹楚珍妮佛・李（Jennifer Lee）的詳細分析，以及鮑勃・勒潘（Bob Lappan）不辭辛勞協助校對，給予建言。也特別感謝偉大（也大度）的威爾・艾斯納（Will Eisner）多次鼓勵，並在寫作計畫的後期階段提供了許多超棒的建議。多年以來，威爾・艾斯納的作品啟發了我以及無數的藝術家。艾斯納所撰寫的《漫畫及連續性藝術》（Comics and Sequential Art）是第一本探討漫畫這種藝術形式的著作。我寫的則是第二本。威爾，沒有你的話，我絕對無法完成本書。謝啦！

寫稿的過程中，承蒙朋友及家人提供了他們的想法，我在此深表謝意。在這份很長的感謝名單中，包含了荷莉・拉塔非亞（Holly Ratafia）、愛麗絲・哈利根（Alice Harrigan）、凱洛・拉塔非亞（Carol Ratafia）、貝瑞・德伊奇（Barry Deutsch）、奇普・曼利（Kip Manley）、艾咪・薩克斯（Amy Sacks）、卡洛琳・吳爾夫（Caroline Woolf）、克勞倫斯・康明思（Clarence Cummins）、卡爾・季默曼（Karl Zimmerman）、凱薩琳・貝爾（Catherine Bell）、亞當・菲利浦斯（Adam Philips），以及創作界的傳奇戴溫兄弟檔泰德（Ted）及布萊恩（Brian Dawan）。

在此特別感謝漫畫界的理查・何威爾（Richard Howell）、麥克・盧斯（Mike Luce）、戴夫・麥金（Dave McKean）、里克・維奇（Rick Veitch）、唐・辛普森（Don Simpson）、麥克・貝農（Mike Bannon 技術支援）、吉姆・伍德林（Jim Woodring），以及在1992年

聖地牙哥國際漫畫展（San Diego Comic Convention）遇到的所有好朋友。也感謝無法計數的專業人士提供協助並認可這本書的內容。尤其要感謝吉姆・范倫鐵諾（Jim Valentino）、戴夫・席姆（Dave Sim）與奇斯・吉馮（Keith Giffen），他們用自己的作品來幫我辦了一次討論會。在銷售方面，感謝一線行銷團隊，以及在首次巡迴推廣本書時款待我們的諸多店家，特別感謝「偉大的月犬」（Mighty Moondog）蓋瑞・寇拉波諾（Gary Colobuono）。一如往常，也謝謝所有讓漫畫付梓的關鍵人物賴瑞・馬德（Larry Marder），為了我忙碌奔波。

感謝眾多報章、電台、電視台的記者在早期沒有音效的《蝙蝠俠》電視節目下談論此書；特別感謝卡爾文・雷德（Calvin Reid）以及《出版者週刊》（Publishers Weekly）的全體同仁。

很難去追溯這本書最早受到了哪些人的影響，但同樣重要的人有寇特・巴席克（Kurt Busiek）引領我進入漫畫世界，長時間以來都是我的先導。日蝕出版社（Eclipse）的總編凱特・伊朗沃德（Cat Yronwode）透過出版《ZOT!》系列漫畫，花了七年的時間幫助我磨出了畫漫畫的功力，同時也是漫畫界裡少數清楚我蛻變過程的人。就跟艾斯納一樣，亞特・史皮格曼（Art Spiegelman）是我的典範，讓我知道如何將漫畫視為藝術形式的一種，從而進行認真的考究。而在短篇的漫畫散文《說笑話》（Cracking Jokes）中，他明白點出了漫畫呈現非虛構題材的潛力，使得這本書有了出現的可能性。其他重要的早期影響，還包括雪城大學的教授賴瑞・貝克（Larry Bakke）、理查・何威爾及凱洛・卡利什（Carol Kalish）。

感謝苔原出版公司（Tundra Publishing）、廚房水槽出版社（Kitchen Sink Press），以及哈潑柯林斯（Harper Collins）裡的所有好同仁。

要不是有凱文・伊士曼（Kevin Eastman）的存在，這本書或許永遠也不會有見光的一天。謝了，凱文。

要不是有伊恩・巴蘭坦（Ian Ballantine）的存在，你現在手裡就不可能拿著這本書。謝了，伊恩。

而若沒有妳，艾薇（Ivy），過程肯定不會這麼快樂。我瘋狂地愛著妳。咱們明天一起休個假吧！

史考特・麥克勞
Scott McCloud

CONTENTS

有一天，我的老朋友**麥特·費卓**打了電話過來。

史考特啊，既然《ZOT!》已經畫完了，接下來你打算畫什麼？

呃，有點難形容耶，麥特。有點像是一本在聊**漫畫**的**漫畫書**！

你是指像漫畫史的意思嗎？

不**全然**啦，不是……雖然裡面有**提到**一點漫畫史啦……但更接近是在審視漫畫這種**藝術形式**，漫畫能做些什麼，又是如何產生的。

你知道的，就是我們怎麼去**定義**漫畫，漫畫的**基本元素**為何，我們的大腦如何去**處理**漫畫的語言——這一類的東西。

我有一個章節是在講**縫合**——也就是在講畫格與畫格之間的連貫；有一章說的是漫畫裡的**時間**如何流動；此外還有一章則是在說明**文字**、**圖像**與**敘事**之間的互動關係。

我甚至整理出了一套全新的**綜合理論**，可以用來解釋**創意發想的過程**，以及這些創意可能會對漫畫或**藝術整體**帶來怎麼樣的影響!!

喔。

要畫這種漫畫，你不覺得自己還太嫩了嗎？

漫畫原來要這樣看
UNDERSTANDING COMICS

第 1 章

為漫畫正名

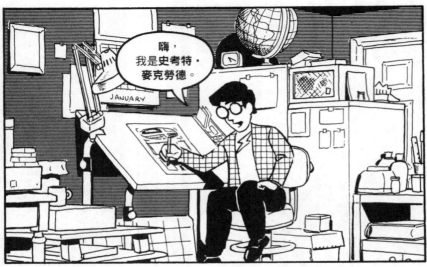

嗨，我是**史考特‧麥克勞德**。

我在很小的時候，就**完全知道**什麼是漫畫。

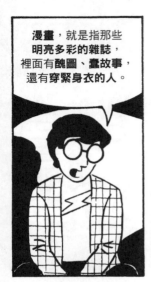

漫畫，就是指那些**明亮多彩的雜誌**，裡面有**醜圖**、**蠢故事**，還有**穿緊身衣**的人。

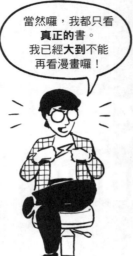

當然囉，我都只看**真正的書**。我已經**大到不能**再看漫畫囉！

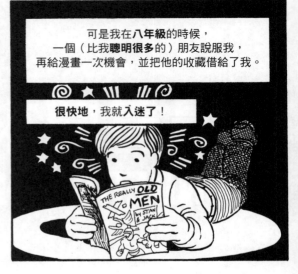

可是我在**八年級**的時候，一個（比我**聰明很多**的）朋友說服我，再給漫畫一次機會，並把他的收藏借給了我。

很快地，我就入迷了！

THE REALLY OLD X-MEN by STAN & JACK

不到**一年**，
我就變得**完全沉迷**於
漫畫中！
十年級時，
我下決心
要成為一個漫畫家，
並開始**練習、練習、
再練習**！

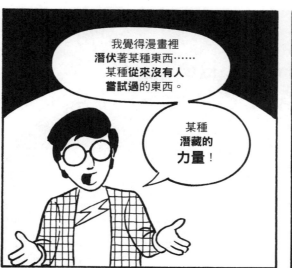

我覺得漫畫裡
潛伏著某種東西……
某種從來沒有人
嘗試過的東西。

某種
潛藏的
力量！

但每當試圖要跟別人
解釋自己的感覺，
總會遭遇**極大**的挫敗。

漫畫書?!

哈！
哈！
哈！

可是……
可是那是……
可……

當然，我知道漫畫書
總是**粗糙**、畫工
不精緻、文學性偏低、
廉價、一次性閱讀的
小孩玩意兒——

──可是──

漫畫**不需要**
被困在這樣的
框架中！

問題在於，
對**多數人**而言，那就是
「漫畫」的**定義**！

少搬出那種胡說八道的
漫畫式講法啦，巴尼！

如果人們沒有辦法
理解漫畫，那是因為
他們對漫畫下的定義
太狹隘了！

如果可以**找到
一個恰當的定義**，
我們或許就能**破除**
這種成見──

──並且證明
漫畫不單具備
無限潛力又能
激動人心！

我們的旅程
就從這裡**展開**。

——但又不能**過於**寬闊，把任何顯然**不是**漫畫的東西包括在內。

「**漫畫**」是一個值得我們去賦予定義的字，它指涉的是一種**媒介**，而非諸如「**漫畫書**」或「**連環圖畫**」等特定物件。

我們都看得出**一本**漫畫長什麼樣。

但是

——**漫畫**——

是什麼呢？

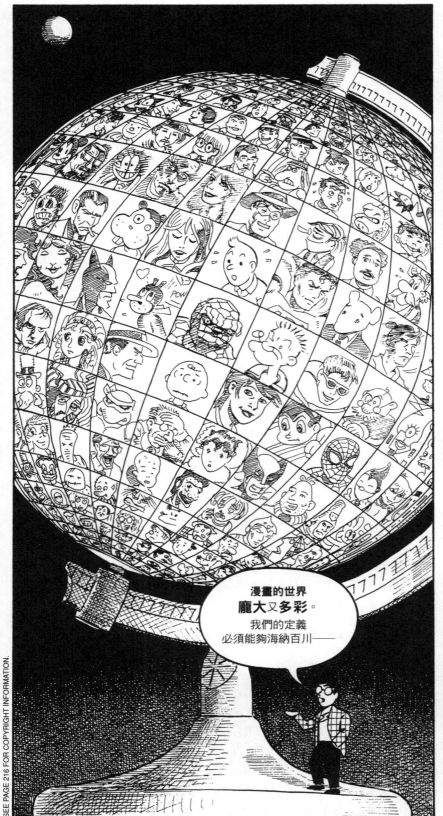

漫畫的世界**龐大**又**多彩**。我們的定義必須能夠海納百川——

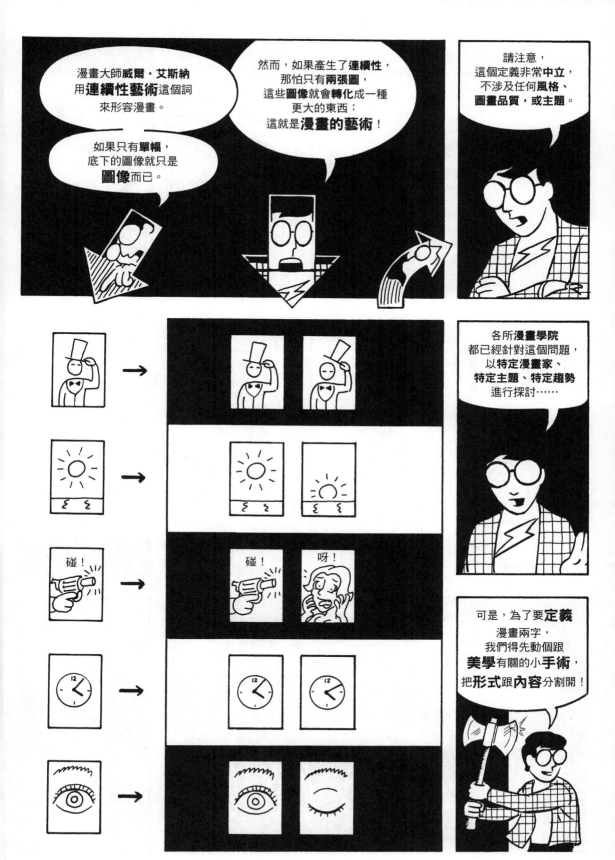

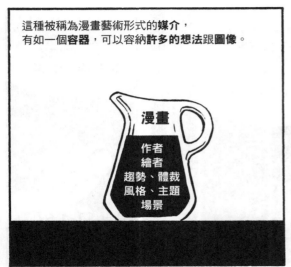

這種被稱為漫畫藝術形式的媒介，
有如一個**容器**，可以容納**許多的**想法跟圖像。

漫畫

作者
繪者
趨勢、體裁
風格、主題
場景

當然，「**內容**」中的
圖像及想法端視
創作者的思維，
而我們都有各自
不同的**品味**。

咕嚕

咕嚕

噗!!!

呃

嗚

咳!咳!

噁

咳!

關鍵在於
絕對不要
把**訊息**——

跟**傳遞的工具**
混為一談。

漫畫

在不同的時期，
幾乎**所有**的大眾媒體
本身都曾經歷過
嚴謹的**定義審查**。

文字

音樂

影片

劇場

視覺
藝術

電影

但以**漫畫**而言，
卻鮮少*有人審查
其定義。

來試試看我們能不能
改善這個情況吧。

＊艾斯納所創作的《漫畫及連續性藝術》是令人欣喜的例外。

6

艾斯納的定義似乎是個不錯的**討論起點**。

看看我們能不能把它拓展成像辭典那麼完整的定義。

有什麼**想法**嗎？

連續性藝術

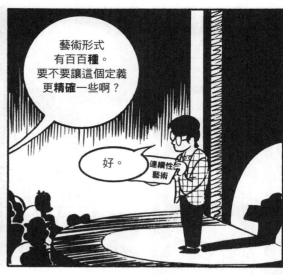

藝術形式有百百種。要不要讓這個定義更**精確**一些啊？

好。

連續性藝術

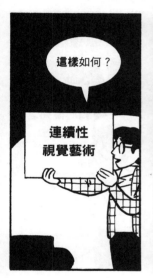

這樣如何？

連續性視覺藝術

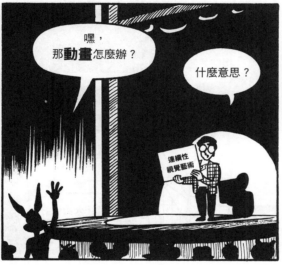

嘿，那**動畫**怎麼辦？

什麼意思？

連續性視覺藝術

動畫電影不也是**連續性圖像**嗎？

嗯⋯⋯你說得沒錯。

性藝術

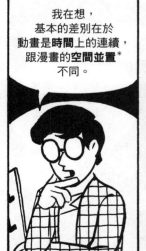

我在想，基本的差別在於動畫是**時間**上的連續，跟漫畫的**空間並置***不同。

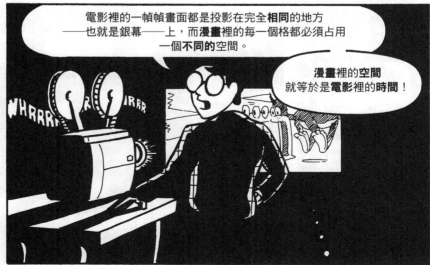

電影裡的一幀幀畫面都是投影在完全**相同**的地方——也就是銀幕——上，而**漫畫**裡的每一個格都必須占用一個**不同**的空間。

漫畫裡的**空間**就等於是**電影**裡的**時間**！

WHRRRR

*並置指的是相鄰、並列。是動畫學院裡會使用的詞彙。

7

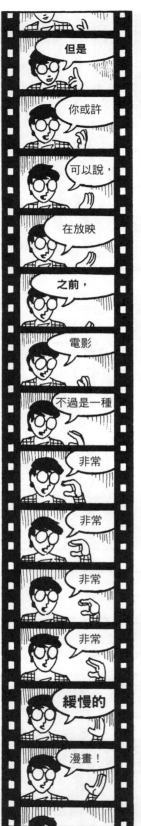
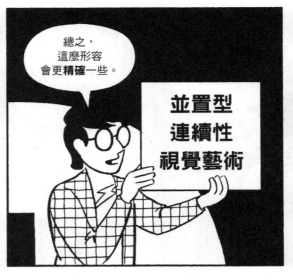

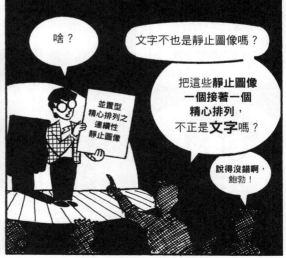

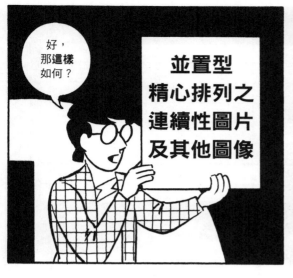

好，那這樣如何？

並置型
精心排列之
連續性圖片
及其他圖像

蝙蝠俠呢?!
定義裡面不是應該要有蝙蝠俠嗎？

並置型
精心排列之
連續性圖片
及其他圖像

是誰讓他進來的啊？

不是啦，我是認真的！還有X戰警跟——唉唷！嘿！嘿！放開我啦！嘿！

好吧，總之現階段先這樣囉。

我們把這個定義輸入電腦裡面，再添加一些漫畫的功用，然後——

噠
噠
噠噠噠

搞定！

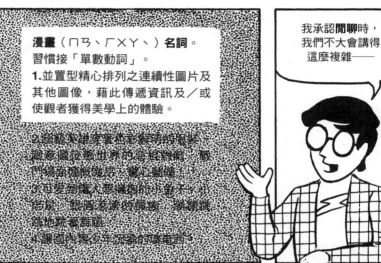

漫畫（ㄇㄢˋ ㄏㄨㄚˋ）名詞。
習慣接「單數動詞」。
1.並置型精心排列之連續性圖片及其他圖像，藉此傳遞資訊及／或使觀者獲得美學上的體驗。

我承認閒聊時，我們不大會講得這麼複雜——

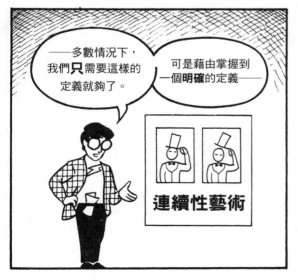

——多數情況下，我們只需要這樣的定義就夠了。

可是藉由掌握到一個明確的定義——

連續性藝術

我們或許就能得到一些有關漫畫歷史的新線索。

大部分有關漫畫的書籍是出現在這百年之中，但我在想，我們可以再往前探索一些。

1880　1890　1900　1910

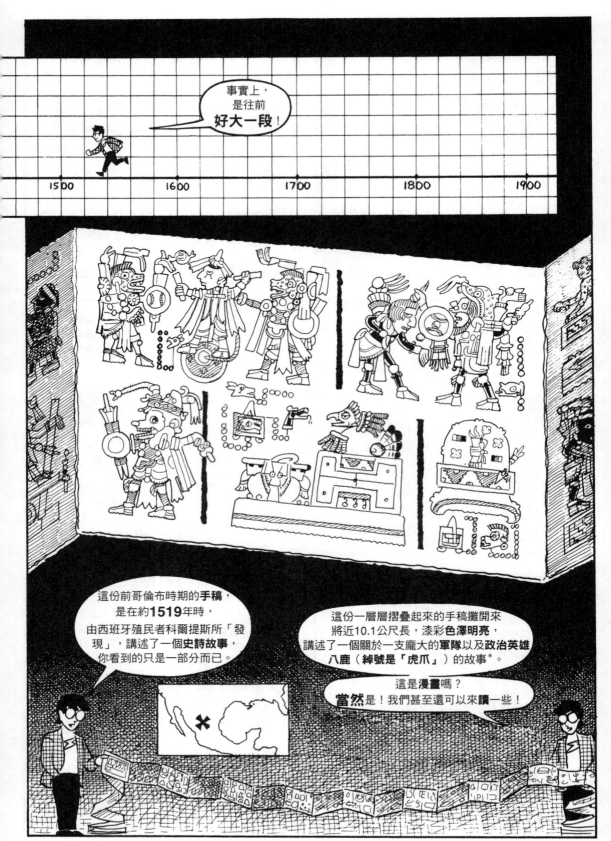

＊或譯為「虎貓之爪」，要看你讀到的是哪一本書。這裡所
介紹的譯名出自墨西哥史學家及考古學家阿方索・卡梭。

首先，我們先把
文字跟圖像分開。

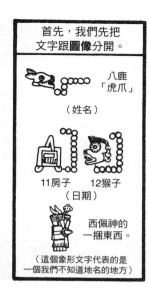

八鹿
「虎爪」

（姓名）

11房子　12猴子

（日期）

西佩神的
一捆東西。

（這個象形文字代表的是
一個我們不知道地名的地方）

接著顛倒過來後
將之拉長，（原本的
讀法是由右到左，
反Z字順序。）開始：

年份：西元1049年
日期：5月3日*
地點：這裡！

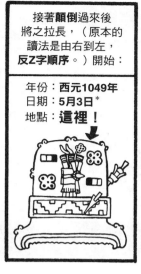

我們的英雄八鹿「虎爪」攻占了那個地方，
並且俘虜了九歲的王子四風「火蛇」。

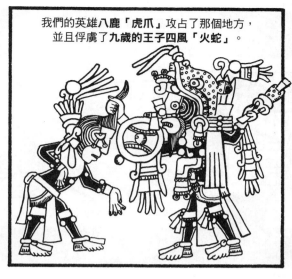

八鹿還俘虜了王子的兩個兄長：
十狗「燃燒樹脂之鷹」跟六屋「成排火石刀」，
並將他們放在冰塊上。

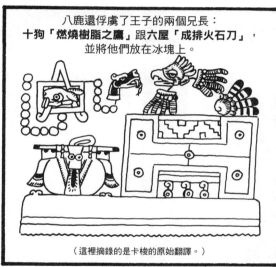

（這裡摘錄的是卡梭的原始翻譯。）

隔年，八鹿跟（可能是）兄弟裝扮成老虎，
在一場祭神用的殊死戰中與王子十狗對戰，
還有一名戰士則裝扮成死神。

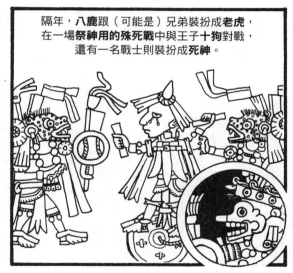

八年以後，
八鹿殺死了另一名王子
六屋「成排火石刀」。

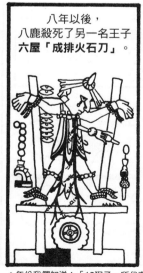

*年份我們知道；「12猴子」所代表的日期則純屬個人猜測。

11

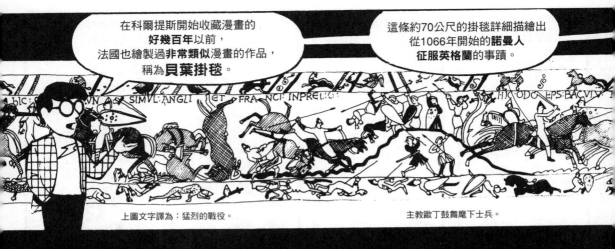

在科爾提斯開始收藏漫畫的**好幾百年**以前，法國也繪製過**非常類似**漫畫的作品，稱為**貝葉掛毯**。

這條約70公尺的掛毯詳細描繪出從1066年開始的**諾曼人征服英格蘭**的事蹟。

上圖文字譯為：猛烈的戰役。

主教歐丁鼓舞麾下士兵。

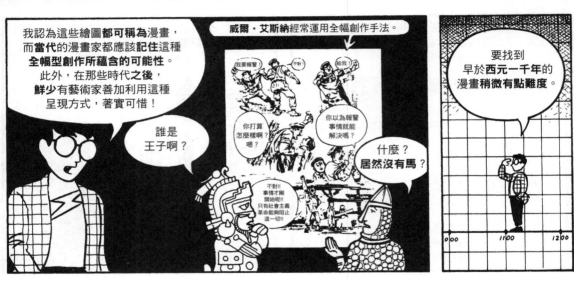

我認為這些繪圖**都可稱為漫畫**，而**當代的漫畫家都應該記住**這種全幅型創作所蘊含的可能性。此外，在那些時代之後，**鮮少**有藝術家善加利用這種呈現方式，著實可惜！

誰是王子啊？

威爾・艾斯納經常運用全幅創作手法。

我要報警！

不對！

給我！

你打算怎麼樣啊？嗯？

你以為報警事情就能解決嗎？

什麼？**居然沒有馬？**

不對！！事情才剛開始呢！！只有社會主義革命能夠阻止這一切！！

要找到早於**西元一千年**的漫畫稍微有點難度。

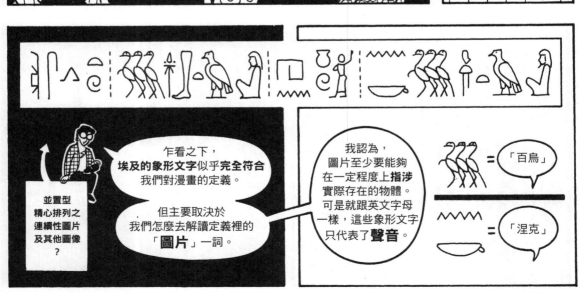

並置型精心排列之連續性圖片及其他圖像？

乍看之下，**埃及的象形文字**似乎**完全符合**我們對漫畫的定義。

但主要取決於我們怎麼去解讀定義裡的「**圖片**」一詞。

我認為，圖片至少要能夠在一定程度上**指涉**實際存在的物體。可是就跟英文字母一樣，這些象形文字只代表了**聲音**。

＝「百鳥」

＝「涅克」

依照時間順序，從左到右，掛毯讓我們可以親眼看見征服過程中所發生的**許多事情**。

另一方面，前面提到的**墨西哥古籍抄本**則缺乏**分格**。但從場景來判斷，其具備了明確的**主題**。

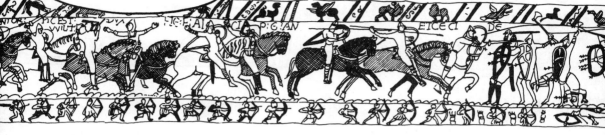

威廉公爵摘下頭盔，召集士兵。

哈洛德軍遭分斷擊破。

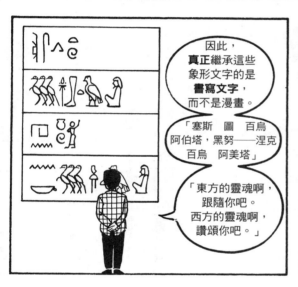

因此，**真正繼承這些象形文字的是書寫文字**，而不是漫畫。

「塞斯　圖　百烏　阿伯塔，黑努──涅克　百烏　阿美塔」

「東方的靈魂啊，跟隨你吧。西方的靈魂啊，讚頌你吧。」

埃及的**繪畫**就**不同**了。就如同這幅圖一樣，有些繪畫看起來**似乎**有連貫，但事實上講的卻是不同的地點、事件及參與者，只是因為**主題**相同而擺在一起。

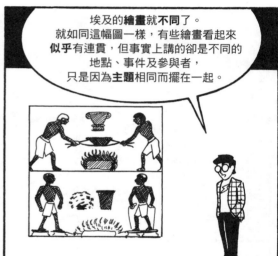

著手寫這本書的時候，我曾花過**好幾年**的時間，試圖去找出埃及與繪畫之間的**連貫性**，本來都打算要放棄了──

──直到我發現自己用來參考的那些書籍──

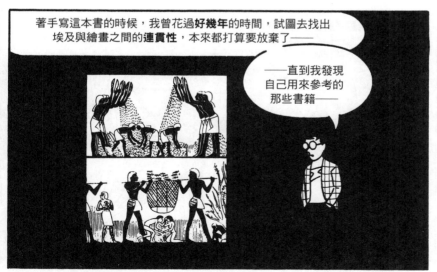

──原來只呈現出這些繪畫的**一部分**而已！

13

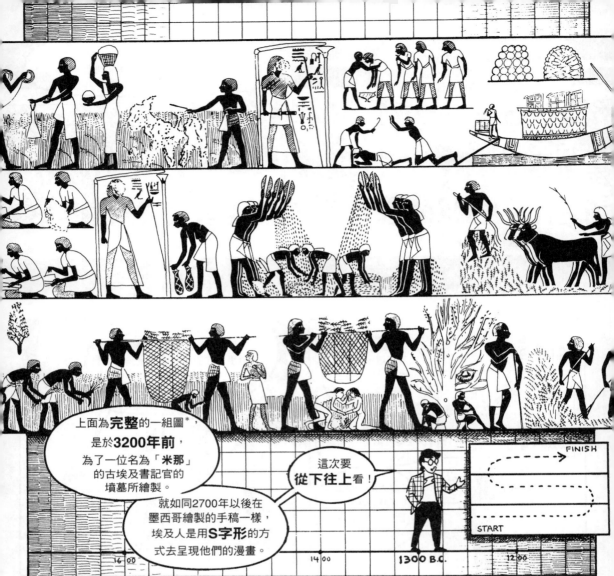

上面為**完整**的一組圖*，
是於**3200年前**，
為了一位名為「**米那**」
的古埃及書記官的
墳墓所繪製。

這次要
從下往上看！

就如同2700年以後在
墨西哥繪製的手稿一樣，
埃及人是用**S字形**的方
式去呈現他們的漫畫。

FINISH

START

16|00　　　14|00　　　1300 B.C.　　　12|00

＊至少大體上算完整啦。

從**左下角**開始，
我們看見三名工人
在用鐮刀割麥子——

——接著用**籃子**將麥子運往進行**脫粒**的地方。
（背景裡，有兩個女孩為了撿拾殘留下來的麥子而在爭吵，同時則有兩名工人
坐在樹下，一個在睡覺，另一個在吹**笛子**）！

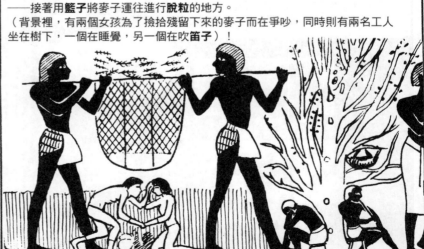

原畫為彩圖，這裡則是以黑白線條去臨摹。

接著，工人會將一捆捆的麥子**耙散**，變成一層厚厚的。

再由牛隻進行踩踏，將麥子**脫殼**。

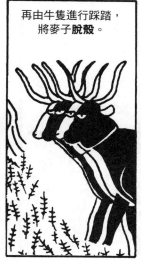

然後，農人會把麥殼篩選掉。

年老的米那站在一旁觀看——*

——忠誠的書吏則在石板上記錄麥子的產量。

現在，一位官員用繩子來**測量土地的大小**，以算出有多少麥子必須作為**稅賦**上繳。

米那看著那些**延遲**繳稅的農民受到**責打**。

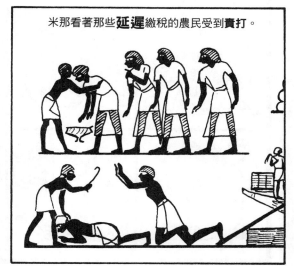

我樂意坦承，自己並**不知道漫畫**的起源是在**何時**或何地。**那個問題就留待其他人**去爭辯。

? B.C.　? A.D.

在這個章節中，我只做了**初步的探索**……**圖雷真凱旋柱、希臘繪畫、日本繪卷**……都曾有人認為是漫畫，也應該要找人去著手研究。

但在**漫畫及書寫文字**史上則有一件大事值得一談。

印刷術的發明。

＊臉孔的部分被後世的領導階層挖掉了。

15

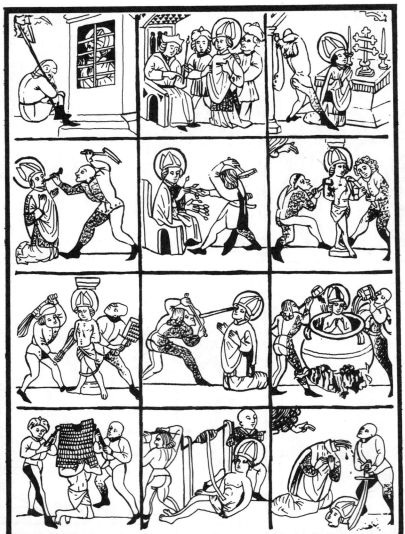

＊除了讓線條更清楚之外無任何修改。

由於印刷術的發明＊，原本供**富人**及**權貴階級**消遣用的藝術作品，如今成了**人人皆可玩賞**的東西！

接下來的**五百年**之間，大眾的品味沒什麼**改變**。看看這幅繪於約西元1460年的《**聖伊拉斯姆受難圖**》吧。據說當時這位人士非常知名。

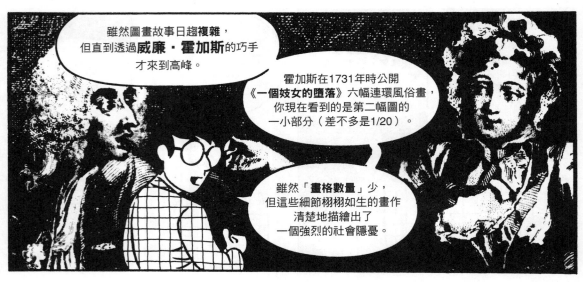

雖然圖畫故事日趨**複雜**，但直到透過**威廉‧霍加斯**的巧手才來到高峰。

霍加斯在1731年時公開《**一個妓女的墮落**》六幅連環風俗畫，你現在看到的是第二幅圖的一小部分（差不多是1/20）。

雖然「**畫格數量**」少，但這些細節栩栩如生的畫作清楚地描繪出了一個強烈的社會隱憂。

＊或許我不該用「發明」兩個字，歐洲人發現印刷術的時間稍微晚了一些。

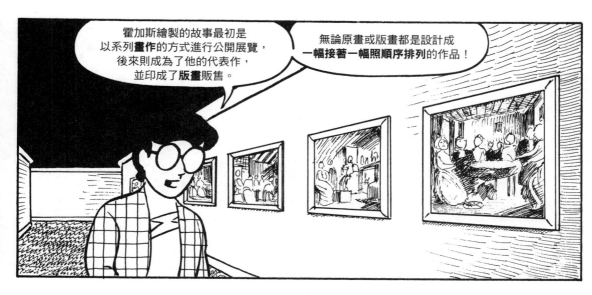

霍加斯繪製的故事最初是以系列**畫作**的方式進行公開展覽，後來則成為了他的代表作，並印成了**版畫**販售。

無論原畫或版畫都是設計成**一幅接著一幅照順序排列**的作品！

由於《一個妓女的墮落》及其續作《浪子回頭》大受歡迎，因此用來保護這種嶄新藝術形式的著作權法便應運而生。

吼嗚嗚!!

從許多方面來看，**現代**漫畫的創始之父為**魯道夫·托普佛**。19世紀中葉開始，他繪製了一系列略帶諷刺意味的圖畫故事，結合**漫畫風格**跟**分鏡技巧**，並揉合了**文字**與**圖畫**，是全歐洲第一個這麼做的人。

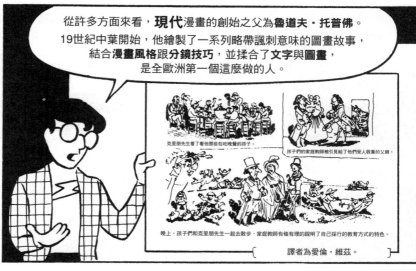

克里朋先生看了看他那些在吃晚餐的孩子。

孩子們的家庭教師被引見給了他們受人敬重的父親。

晚上，孩子們和克里朋先生一起去散步，家庭教師有條有理的說明了自己採行的教育方式的特色。

譯者為愛倫·維茲。

可惜的是，托普佛沒有完全發揮新發明的潛力，只將漫畫視為一種**消遣**，一個單純的**業餘愛好**……

「如果將來，他（托普佛）能夠選擇一個較不輕浮的主題，稍微克制一些的話，就能創造出超乎世人理解的東西。」

　　　　　——歌德

即便如此，托普佛仍對**理解**漫畫為何物一事有相當大的貢獻，要是他能意識到既非藝術家也非作家的他——

創造並熟習了一種藝術形式：既是**繪畫加上文字**，卻也**不單只是繪畫加上文字**。

而是一種新的語言。

17

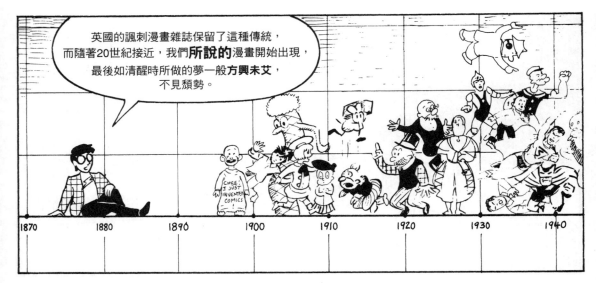

英國的諷刺漫畫雜誌保留了這種傳統，
而隨著20世紀接近，我們**所說的**漫畫開始出現，
最後如清醒時所做的夢一般**方興未艾**，
不見頹勢。

1870　1880　1890　1900　1910　1920　1930　1940

但即便到了**這個**世紀，
我們所下的定義
依然能幫忙照亮一些
無名英雄的作品。

並置型
精心排列之
連續性圖片
及
其他圖像

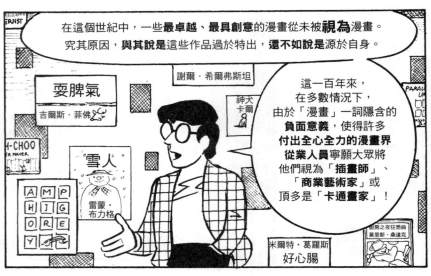

在這個世紀中，一些**最卓越**、**最具創意**的漫畫從未被**視為**漫畫。
究其原因，**與其說是**這些作品過於特出，**還不如說**是源於自身。

謝爾·希爾弗斯坦

神犬
卡爾

耍脾氣

吉爾斯·菲佛

CHOO

雪人

AMP
HIG
ORE
Y

雷蒙·
布力格

這一百年來，
在多數情況下，
由於「漫畫」一詞隱含的
負面意義，使得許多
付出全心全力的漫畫界
從業人員寧願大眾將
他們視為「**插畫師**」、
「**商業藝術家**」或
頂多是「**卡通畫家**」！

米爾特·葛羅斯

好心腸

因此，漫畫家揮之
不去的自卑感是**自
找的**！我們必須從
歷史的角度去看，
才能跟負面形象**相
抗衡**，但自我否定
卻造成了阻礙。

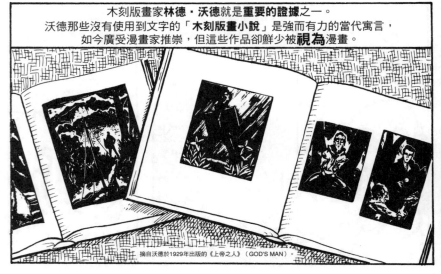

木刻版畫家林德·沃德就是**重要的**證據之一。
沃德那些沒有使用到文字的「**木刻版畫小說**」是強而有力的當代寓言，
如今廣受漫畫家推崇，但這些作品卻鮮少被**視為**漫畫。

摘自沃德於1929年出版的《上帝之人》（GOD'S MAN）。

18

像沃德，以及比利時的**法朗士·馬賽雷**，都透過許多的木刻版畫來讓大眾知道漫畫具備的潛力，但彼時的漫畫社群卻鮮少**注意到這個訊息**。

那些人對漫畫的**定義跟現在一樣過於狹隘**，不將這些版畫視為漫畫作品。

摘自法朗士·馬賽雷於1919年出版的《**燃情歲月**》。

另一個**相當不同**的例子是馬克斯·恩斯特的超現實「拼貼小說」《**仁慈的一週**》。

這一系列共計182幅的插畫作品普遍被認為是**20世紀的藝術傑作**，但沒有一個藝術史老師**妄想**稱其為「**漫畫**」！

然而，雖少了一條**傳統的故事線**，毫無疑問地，主要角色**依序**出現在作品當中。恩斯特不是要你去**瀏覽**這些插畫，他是要你去**閱讀**！

如果我們對漫畫的定義不將**攝影作品**排除在外，那麼**美國**歷史裡有半數以上的時間漫畫其實隨處可見。

事實上，在**某些國家**，相片漫畫**相當受歡迎**。

此外，**連續性圖片**總算被認定為絕佳的**溝通工具**，可是**依然**沒有人認為那是**漫畫**！我猜可能是因為「示意圖」聽起來比較**像樣**吧。

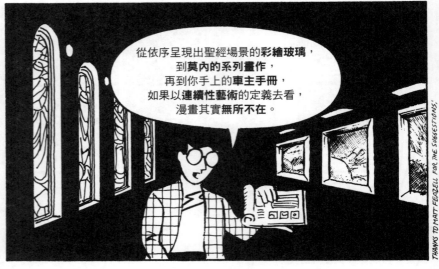

從依序呈現出聖經場景的**彩繪玻璃**，到**莫內**的系列畫作，再到你手上的**車主手冊**，如果以**連續性藝術**的定義去看，漫畫其實無所不在。

THANKS TO MATT FEAZELL FOR THE SUGGESTIONS.

漫畫（ㄇㄢˋ ㄏㄨㄚˋ）名詞。
習慣接「單數動詞」。
1.並置型精心排列之連續性圖片及其他圖像，藉此傳遞資訊及／或使觀者獲得美學上的體驗。

我們的定義每**打開**一扇門，就會有一扇門同時**闔上**。

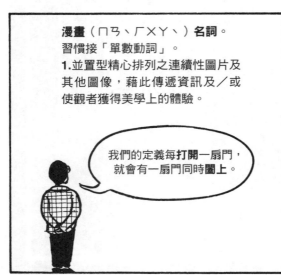

類似**這樣**的**單格畫**經常**穿插**在漫畫中，然而**單格畫**卻欠缺連續性！

「媽咪，為什麼我旁邊沒有其他圖啊？」

由於具備漫畫的**視覺詞彙功能**，因此類似的單格畫或許會被歸類為「**漫畫藝術**」──

但我認為，這些單格畫不是**漫畫**，就如同這張亨佛萊・鮑嘉的劇照也不是**電影**！

你好啊，小鮑。

就跟**我**一樣，它們只是**卡通**而已，而漫畫跟卡通之間的**關係由來已久**。

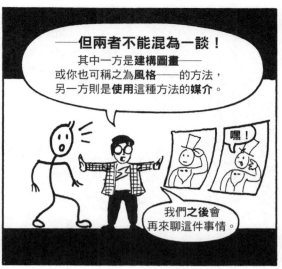

——但兩者不能混為一談！
其中一方是**建構圖畫**——或你也可稱之為**風格**——的方法，另一方則是**使用**這種方法的媒介。

我們之**後**會再來聊這件事情。

同樣的**這格畫格**或許會因為同時有**文字**跟圖像而被視為漫畫。

「媽咪，為什麼我旁邊沒有其他圖啊？」

如今，絕大多數的漫畫**的確**都會搭配文字與圖像，這是一個值得深究的主題。但當我們提到漫畫的**定義**時，對我來說，這樣的限制有點過於**狹隘**。

當然，如果有人想抱持**相反**意見來寫一本書的話，我肯定會是第一個排隊**購買**的顧客！

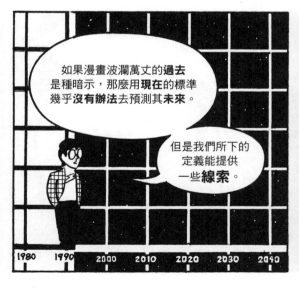

如果漫畫波瀾萬丈的**過去**是種暗示，那麼用**現在**的標準幾乎**沒有辦法**去預測其**未來**。

但是我們所下的定義能提供一些**線索**。

1980　1990　2000　2010　2020　2030　2040

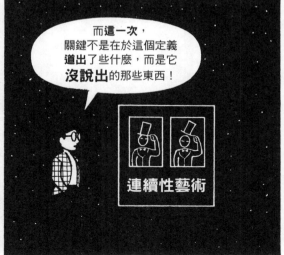

而這一次，關鍵不是在於這個定義**道出**了些什麼，而是它**沒說出**的那些東西！

連續性藝術

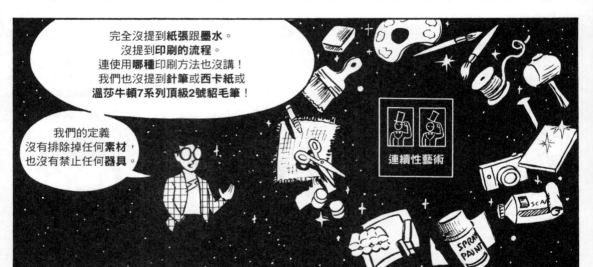

你們這些以**製造**漫畫為生——或希望未來哪天能**這麼做**——的人或許都知道，光是要跟上當今漫畫界裡每一項**新技術**，就已經要**耗費掉所有的時間**。

如今有太多的漫畫正在印行，得要有**一大批**的讀者才有辦法仔細把它們看完。

不管我們多努力去嘗試**理解**身旁的漫畫世界，總是會有**一部分**藏在陰影之中，猶如一個**謎團**。

在接下來的章節裡，我會**儘可能**讓大家**看到**那些不為人知的一面，但就在我們把注意力放在**眼前**這個漫畫世界的同時，你們也應該要**隨時謹記在心**：這個世界不過是**其一**——

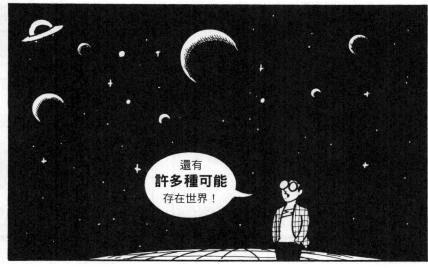

還有**許多種可能**存在世界！

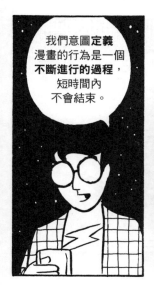

我們意圖**定義**漫畫的行為是一個**不斷進行的過程**，短時間內不會結束。

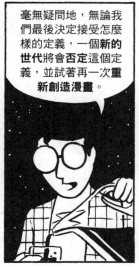

毫無疑問地，無論我們最後決定接受怎麼樣的定義，一個**新的世代**將會**否定**這個定義，並試著再一次**重新創造漫畫**。

而他們也應該要這麼做。

敬這場**偉大的辯論**！

23

第 2 章

漫畫的詞彙

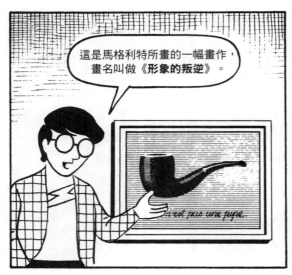

這是馬格利特所畫的一幅畫作，畫名叫做《形象的叛逆》。

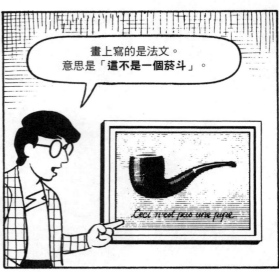

畫上寫的是法文。意思是「這不是一個菸斗」。

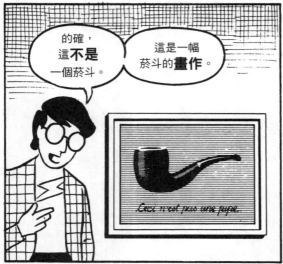

的確，**這不是**一個菸斗。

這是一幅菸斗的**畫作**。

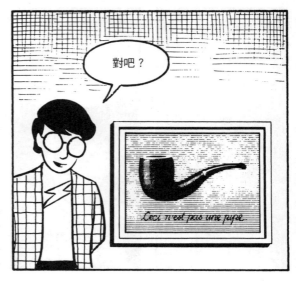

對吧？

SEE PAGE 216 FOR MORE INFORMATION.

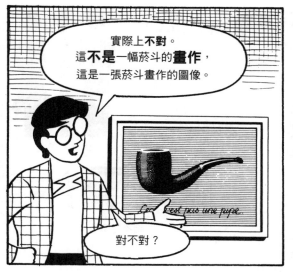

實際上**不對**。
這**不是**一幅菸斗的**畫作**，
這是一張菸斗畫作的圖像。

對不對？

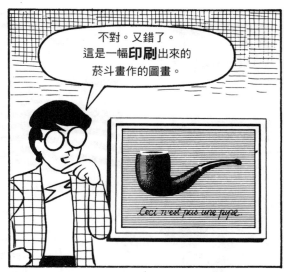

不對。又錯了。
這是一幅**印刷**出來的
菸斗畫作的圖畫。

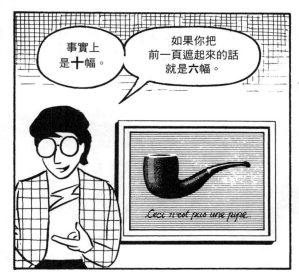

事實上
是**十**幅。

如果你把
前一頁遮起來的話
就是六幅。

你有聽見
我說的話嗎？

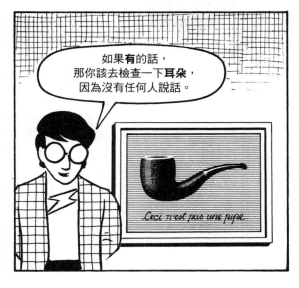

如果**有**的話，
那你該去檢查一下**耳朵**，
因為沒有任何人說話。

這不是一名男子。

這些不是概念。

這不是一個國家。

這不是一片樹葉。

這些不是人。

這不是音樂。

這不是一頭乳牛。

歡迎來到
奇特又美妙的
圖標世界！

這不是我的聲音。

這不是聲音。

這些不是花朵。

這不是我。

這不是規則。

這不是一顆星球。

這不是食物。

這不是一輛車。

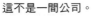

這不是一間公司。

這不是一張臉。

這些不是不同的瞬間。

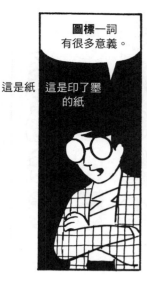

圖標一詞
有很多意義。

這是紙　這是印了墨
的紙

針對這個章節的需要，
我用「圖標」一詞
來意指代表一個人、一個地方、
一樣東西，或一種**概念**的圖像。

ICON

圖標

這樣的定義比我的字典
上寫的要寬廣一些，不
過這樣的定義非常符合
我此刻的需要。

「符號」這個詞
對我來說有些**沉重**。

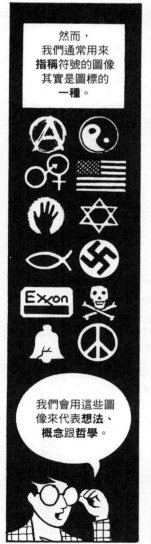

然而，
我們通常用來
指稱符號的圖像
其實是圖標的
一種。

我們會用這些圖
像來代表**想法**、
概念跟**哲學**。

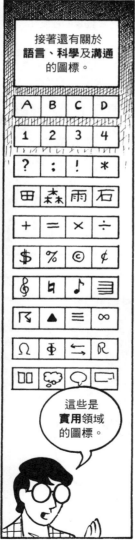

接著還有關於
語言、科學及溝通
的圖標。

這些是
實用領域
的圖標。

最後，我們稱之為**圖案**的一種圖標：
是一種設計得跟實體很相似的圖像。

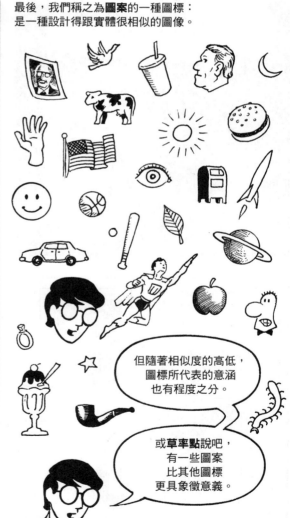

但隨著相似度的高低，
圖標所代表的意涵
也有程度之分。

或**草率點**說吧，
有一些圖案
比其他圖標
更具象徵意義。

對非圖像性的圖標來說，意義是**固定**且**絕對**的。這些圖標的外形不會影響其意義，因為它們代表的是**看不見的概念**。

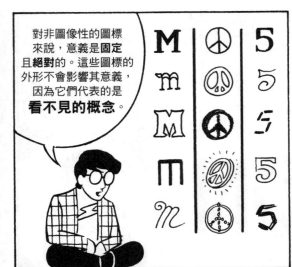

然而對**圖像**而言，其意義卻**不固定**，會依據外形而**改變**。從「**寫實**」外形開始，這些圖像的意義會有不同程度的**差異**。

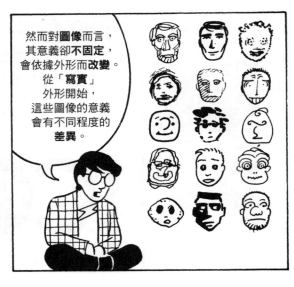

文字是徹底**抽象**的圖標。也就是說，文字跟**實體**毫不相似。

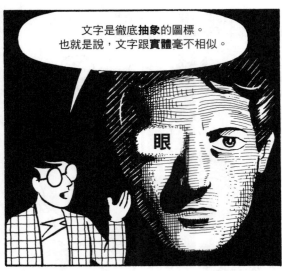

但對圖像而言，抽象的**程度**有**高低**不同。有一些圖像，例如前一格裡面的那張臉，因為能夠深深**對應實物**，因此幾乎**矇騙了我們的雙眼**。

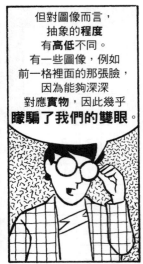

其他圖像，如在下我，就有點兒**較抽象**。事實上，跟你曾經看過的人臉有極大的**不同**！

我們來試試能不能給這些**圖像式圖標**一些排序吧。

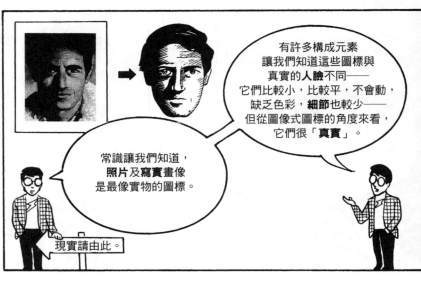

常識讓我們知道，**照片**及**寫實**畫像是最像實物的圖標。

有許多構成元素讓我們知道這些圖標與真實的**人臉**不同——它們比較小，比較平，不會動，缺乏色彩，**細節**也較少——但從圖像式圖標的角度來看，它們很「**真實**」。

現實請由此。

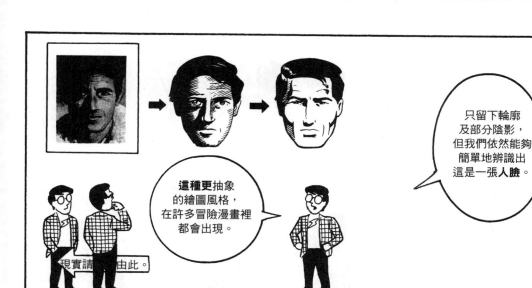

只留下輪廓及部分陰影，但我們依然能夠簡單地辨識出這是一張人臉。

這種更**抽**象的繪圖風格，在許多冒險漫畫裡都會出現。

現實請由此。

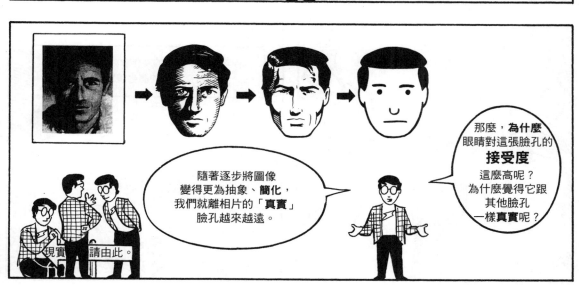

隨著逐步將圖像變得更為抽象、**簡化**，我們就離相片的「**真實**」臉孔越來越遠。

那麼，**為什麼**眼睛對這張臉孔的**接受度**這麼高呢？為什麼覺得它跟其他臉孔一樣**真實**呢？

現實請由此。

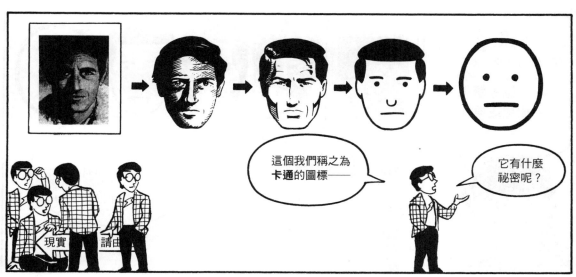

這個我們稱之為**卡通**的圖標——

它有什麼祕密呢？

現實請由

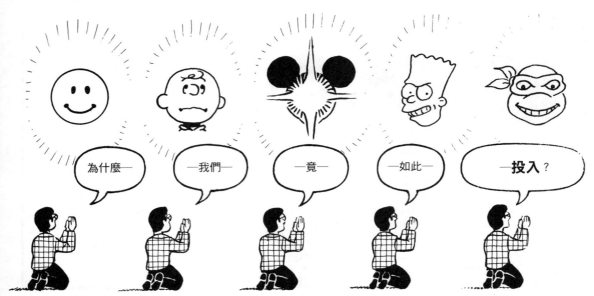

為什麼— —我們— —竟— —如此— —投入？

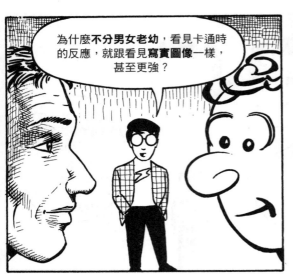

為什麼**不分男女老幼**，看見卡通時的反應，就跟看見**寫實圖像**一樣，甚至更強？

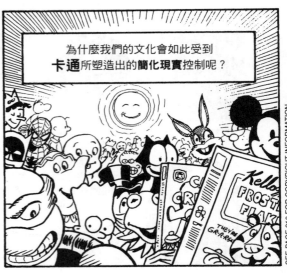

為什麼我們的文化會如此受到**卡通**所塑造出的**簡化現實**控制呢？

若要**定義**卡通，所花費的篇幅將跟定義漫畫一樣多，但我將**暫時**把卡通化解讀為**透過簡化去加強效果**的一種形式。

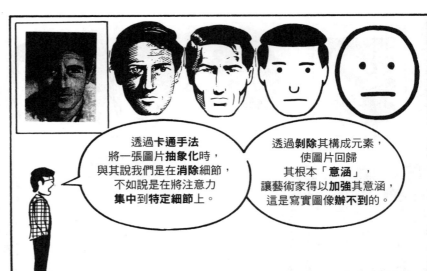

透過**卡通手法**將一張圖片**抽象化**時，與其說我們是在**消除**細節，不如說是在將注意力**集中**到**特定細節**上。

透過**剝除**其構成元素，使圖片回歸其根本「**意涵**」，讓藝術家得以**加強**其意涵，這是寫實圖像**辦不到**的。

30

影評人偶爾會用「卡通」一詞來形容**真人**電影，藉此認同這種剔除的做法可以**強化**一個簡單的故事或視覺風格。

雖然這個詞經常帶有**貶義**，但卻也同樣能應用在形容許多**經過時間考驗的經典之作**。無論是**何種**媒介，在講述一個故事時，**有目的性**地簡化角色及圖像可是一種有效的做法。

卡通化所指涉的不單只是一種**繪圖**方式，而是一種**觀賞**的方式！

FOLLOW! FOLLOW!

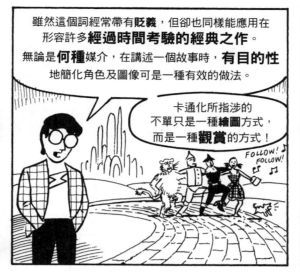

我認為，不管在各種漫畫及繪畫中，卡通的重要特殊能力就在於能夠讓我們把注意力**專注**在一個概念上。

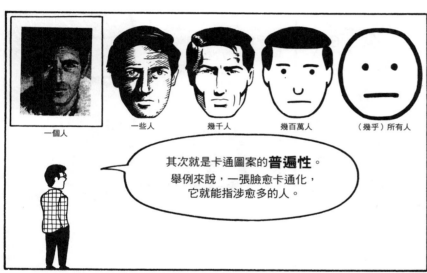

一個人

一些人

幾千人

幾百萬人

（幾乎）所有人

其次就是卡通圖案的**普遍性**。舉例來說，一張臉愈卡通化，它就能指涉愈多的人。

但我認為，看見一個卡通圖案——特別是一張人臉——時，我們的大腦會產生**更多**反應，因此值得進一步去探究。

你 到底 看見了 什麼？

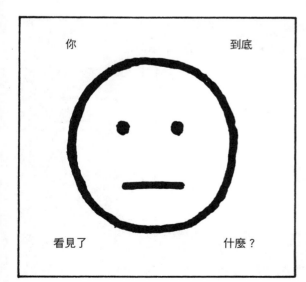

事實上，你的大腦**有辦法將**一個圓圈、兩個點跟一條線轉換成一張臉孔的能力，只能用**不可思議**來形容！

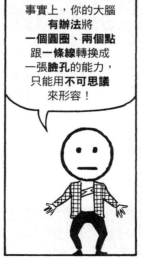

但**更**不可思議的是，你**迴避**不了這張臉，不管怎樣就是會看到它，因為你的大腦**不讓**你**視而不見**！

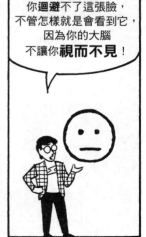

找一個朋友，幫你在一張紙上畫一些圖形。必須是**線條相連的曲線**，但**除此之外**造型多**怪異**或**不規則**都沒關係，他或她**開心就好**。

假定畫出來的圖案像這樣。

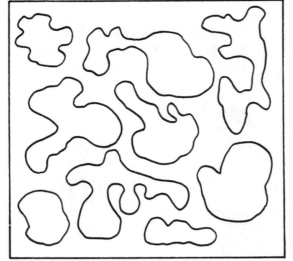

現在——
你會發現，不論**外形**，任何**一個**圖案都一樣，只要加上一個東西，**就會**變成一張臉。

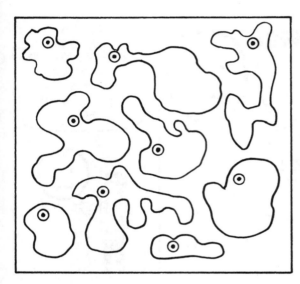

你的大腦輕而易舉地就能將這些圖案轉化成臉孔，可是它會把這個誤判成——

——**這個**嗎？

我們人類是一種自我中心的物種。

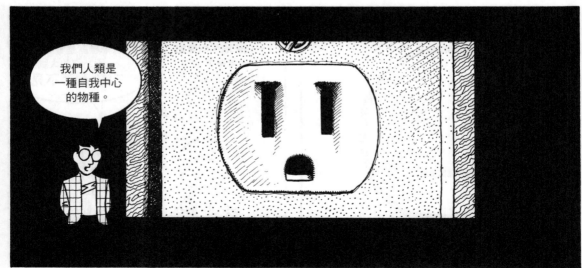

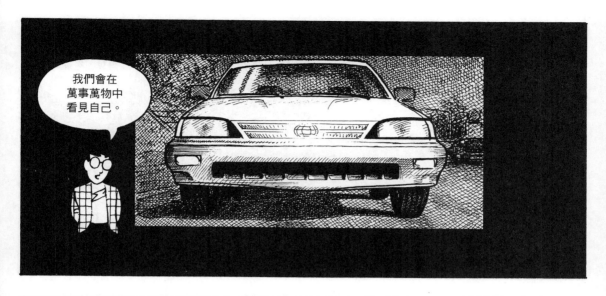

我們會在萬事萬物中看見自己。

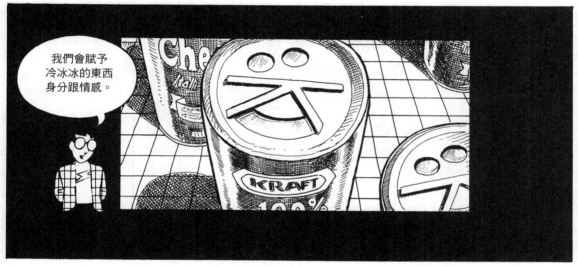

我們會賦予冷冰冰的東西身分跟情感。

我們會用自己的形象去形塑這個世界。

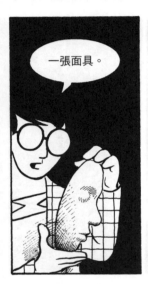

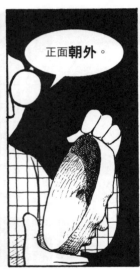

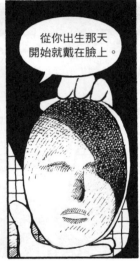

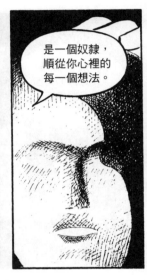

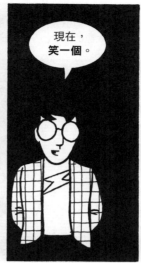

好了嗎？

很好。

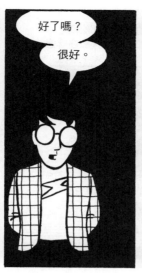

現在，
笑一個。

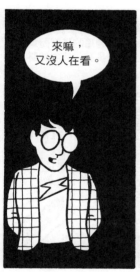

來嘛，
又沒人在看。

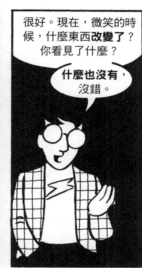

很好。現在，微笑的時候，什麼東西改變了？你看見了什麼？

什麼也沒有，
沒錯。

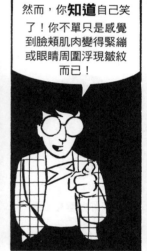

然而，你知道自己笑了！你不單只是感覺到臉頰肌肉變得緊繃或眼睛周圍浮現皺紋而已！

你知道自己笑了，因為你相信這張面具要你的臉孔做出回應！

但你在心裡看見的那張臉卻不是別人看的那張！

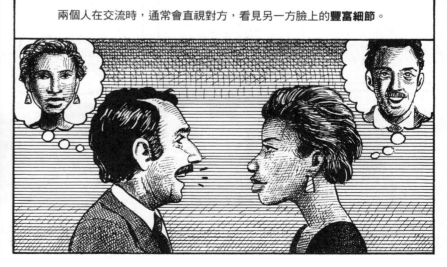

兩個人在交流時，通常會直視對方，看見另一方臉上的豐富細節。

兩人**也會**不停留意到**自己**的表情，但**這張**存於心中的臉就沒那麼清楚了；
只是一張粗略的臉蛋而已……大概的形狀……約略知道**五官大概在哪邊**。

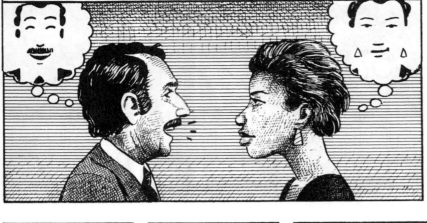

既**簡單**又**基本**——

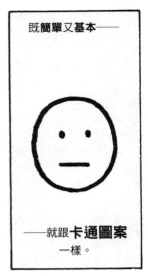

——就跟**卡通圖案**
一樣。

因此，當你看見
一張臉孔的照片
或寫實圖畫時——

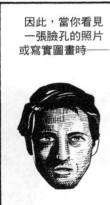

——你會看見一張
他人的臉孔。

但一旦進入了
卡通世界——

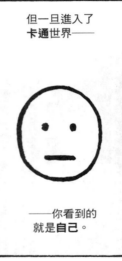

——你看到的
就是**自己**。

我認為，這就是童稚時期我們這麼愛看
卡通的**主要原因**，其他原因諸如**通用的識別圖案**、
淺顯易懂，以及許多卡通人物都具有的**兒童特質**。

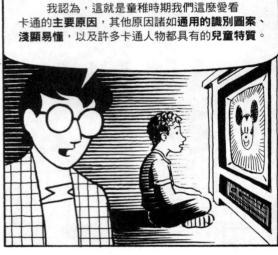

卡通影片就像是
一台**吸塵器**，
我們的**身分**跟**意識**
都被吸了進去……

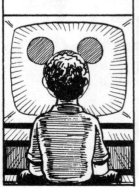

……身體成了一個**空殼**，
讓我們**得以**進入
另一個世界。

我們不只是在**看**
卡通人物而已，我們
變成了那個卡通人物！

這就是為什麼
我選擇用簡單的**風格**
來**描繪**自己。

如果我長
這個樣的話，
你還會**聽**我
說的話嗎？？

36

我很**懷疑**！
你會因為太在意這個**傳遞訊息者**的長相，而沒有辦法徹底接收到我的**訊息**！

除了在**第1章**跟你提過的關於我的一部分外，我根本就跟**白板**沒兩樣！

你永遠也不會**想**去揣測我的**政治傾向**，或我**中餐**吃了些什麼，或我是去哪找到這套愚蠢的服裝！

我只是你**腦中**一個小小的聲音而已。

一個想法。

透過閱讀本書，並且在這個非常**象徵性**（卡通化）的**形體**上「**灌輸靈魂**」，你賦予我生命。

我是**誰**並不重要。
我只是**你**的一小部分而已。

但如果我**愈不重要**，那麼我所**說的話**或許會**愈有份量**。

總之，這是我的**理論**。

目前為止，我們只討論過**臉孔**，
但這種**無須親見的自我意識**也可以（雖然**沒那麼顯著**）應用到我們的**全身上下**。
畢竟，我們真的需要**看到**自己的手才知道它們現在在幹嘛嗎？

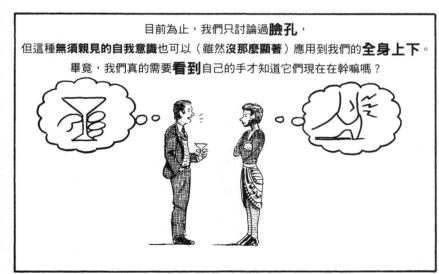

不單如此！

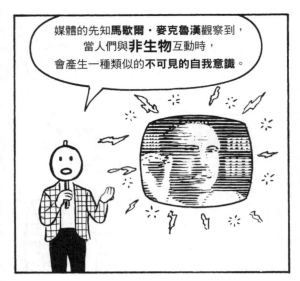

媒體的先知**馬歇爾·麥克魯漢**觀察到，當人們與**非生物**互動時，會產生一種類似的**不可見的自我意識**。

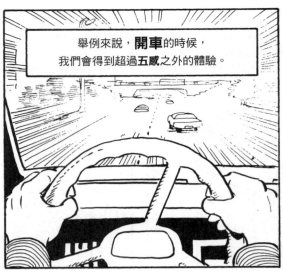

舉例來說，**開車**的時候，我們會得到超過**五感**之外的體驗。

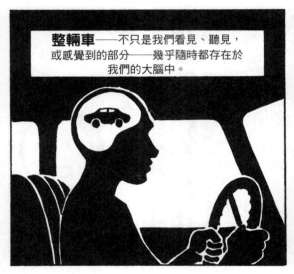

整輛車——不只是我們看見、聽見，或感覺到的部分——幾乎隨時都存在於我們的大腦中。

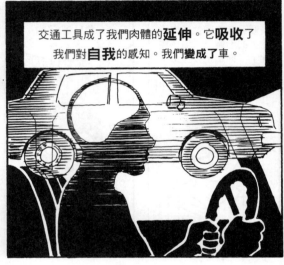

交通工具成了我們肉體的**延伸**。它**吸收**了我們對**自我**的感知。我們**變成**了車。

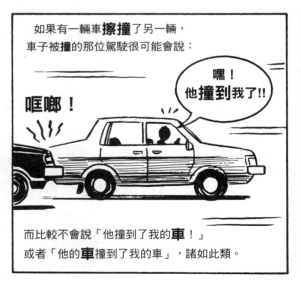

如果有一輛車**擦撞**了另一輛，車子被撞的那位駕駛很可能會說：

嘿！他撞到我了!!

哐啷！

而比較不會說「他撞到了我的**車**！」或者「他的**車**撞到了我的車」，諸如此類。

每一天，我們的**自我認知**及**個人感知**會投入到許多**非生物**上去。例如我們的**衣著**，就有可能會激發**許許多多的轉變**，從而影響別人如何看待我們，以及我們如何看待**自身**。

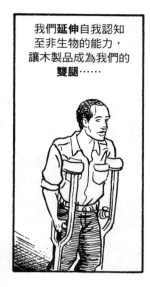

我們**延伸**自我認知至非生物的能力，讓木製品成為我們的**雙腿**……

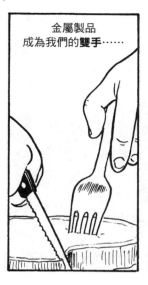

金屬製品成為我們的**雙手**……

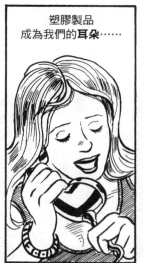

塑膠製品成為我們的**耳朵**……

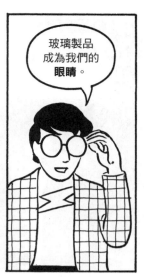

玻璃製品成為我們的**眼睛**。

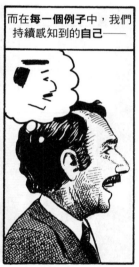

而在**每一個例子**中，我們持續感知到的**自己**——

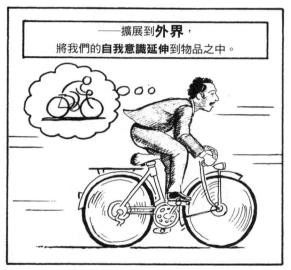

——擴展到**外界**，將我們的**自我意識延伸**到物品之中。

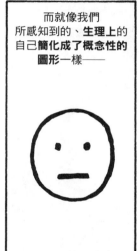

而就像我們所感知到的、**生理上的**自己**簡化**成了概念性的圖形一樣——

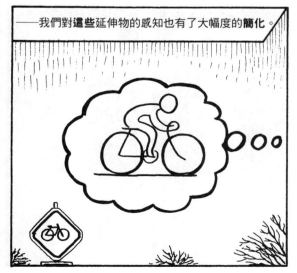

——我們對**這些**延伸物的感知也有了大幅度的**簡化**。

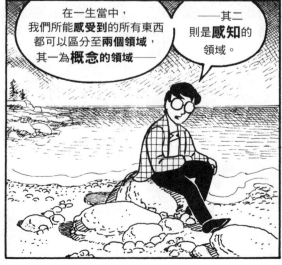

在一生當中，我們所能**感受到**的所有東西都可以區分至**兩個領域**，其一為**概念**的領域——

——其二則是**感知**的領域。

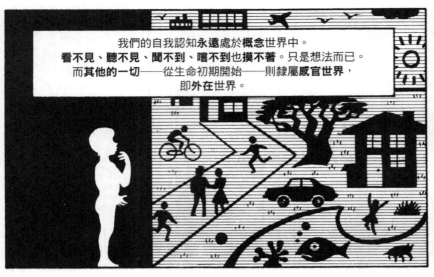

我們的自我認知永遠處於**概念**世界中。
看不見、聽不見、聞不到、嚐不到也摸不著。只是想法而已。
而**其他的一切**——從生命初期開始——則隸屬**感官世界**，
即**外在**世界。

慢慢的，
我們往外**探索**。

我們**看見**了、**聽見**了、**聞到**了、**嚐到**了，也摸著了自己的身體。

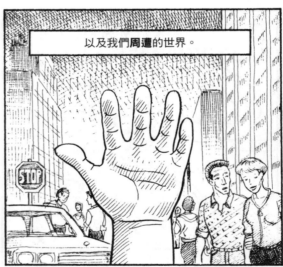

以及我們**周遭**的世界。

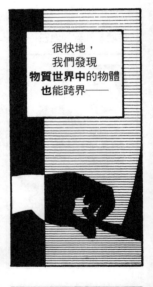

很快地，
我們發現
物質世界中的物體
也能跨界——

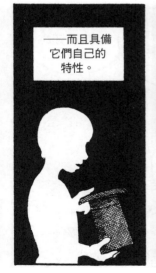

——而且具備它們自己的特性。

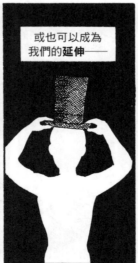

或也可以成為我們的**延伸**——

——藉由我們——

——**賦予**它們的生命——

——開始
發光發熱。

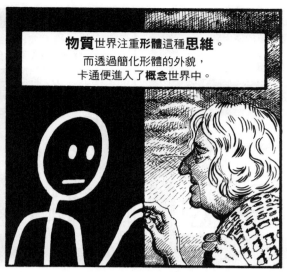

物質世界注重形體這種**思維**。
而透過簡化形體的外貌，
卡通便進入了**概念**世界中。

透過
傳統的**寫實主義**，
漫畫家可以描繪
外在世界——

——而透過
卡通畫法，則可以
探索**內在**世界。

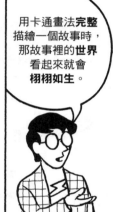

用卡通畫法**完整**
描繪一個故事時，
那故事裡的**世界**
看起來就會
栩栩如生。

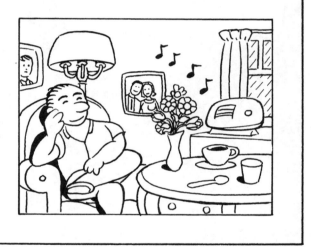

裡面的非生物有著
不同的特性，
因此就算其中一樣物品
忽然**跳起來**開始**唱歌**，
觀眾也不會覺得突兀。

但如果強調的重點
放在物體的**概念**
而非**外形**，就會忽略掉
許多物品的細節。

如果藝術家想要
呈現出**物質世界**的美感
及複雜程度的話——

——就會採用
某種寫實的描繪方法。

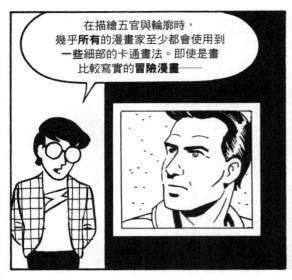

在描繪五官與輪廓時，幾乎所有的漫畫家至少都會使用到一些細部的卡通畫法。即使是畫比較寫實的**冒險漫畫**——

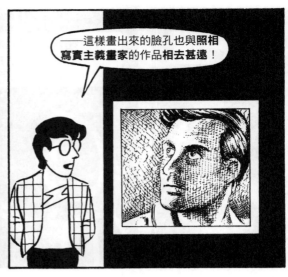

——這樣畫出來的臉孔也與**照相寫實主義畫家**的作品**相去甚遠**！

無論是哪一種傳播媒體，讀者觀眾投入故事的程度高低——

——取決於他們與該故事裡**角色**的**熟稔程度**。

而由於**觀眾熟悉度**是卡通畫風的**強項**，因此長久以來，卡通一直具備**攻占世界流行文化的優勢**。

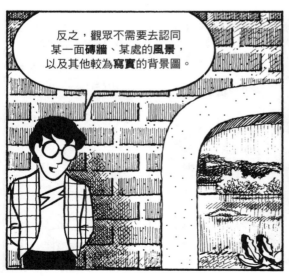

反之，觀眾不需要去認同某一面**磚牆**、某處的**風景**，以及其他較為**寫實**的背景圖。

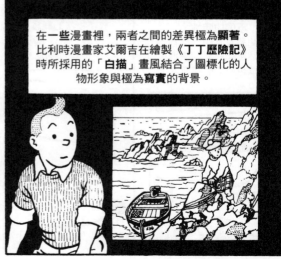

在**一些**漫畫裡，兩者之間的差異極為**顯著**。比利時漫畫家艾爾吉在繪製《丁丁歷險記》時所採用的「**白描**」畫風結合了圖標化的人物形象與極為**寫實**的背景。

TINTIN © EDITIONS CASTERMAN.

這樣的結合能夠讓讀者戴上角色的**面具**，安全地進入一個刺激感官的世界。

一組線條是要讓你**看見**。另一組線條則是要讓你**融入**。

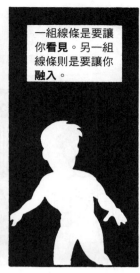

在**動畫**世界中，這樣的視覺效果恰好有其實用**必要性**。迪士尼使用這種手法創造出驚人的成果，已經超過**五十年**！

在**歐洲**，許多受歡迎的漫畫中也可看到這種手法，從《**高盧英雄傳**》、《**丁丁歷險記**》到雅克·塔蒂的作品皆然。

在**美**漫中，雖沒有那麼常用，最近頻率有在逐漸增加，出現在各種不同類型的漫畫家作品中，諸如**卡爾·巴克斯、海米·赫南德斯，及戴夫·席姆與傑哈德**這對搭檔都會使用。

CEREBUS.© DAVE SIM.

但在**日本**，這種讓讀者融入漫畫的手法，一度成為漫畫家**必備的風格**！

在漫畫家**手塚治虫**的**影響**下，長久以來，日本漫畫都是採用線條簡單的圖標式人物形象。

不過，近數十年來，日漫迷也越來越愛看**華麗又極度寫實**的創作。

CLIK! 喀嚓！

ART © HAYASI AND OSIMA.

43

這種交融的風格**落差極大**，從非常卡通化的角色**到幾乎接近真實照片的背景**。

「蒙娜麗莎去東京」

但日本漫畫家又往前了一步。

很快地，一些漫畫家意識到寫實藝術的**擬真力量**還有**其他**的功用。

舉例來說，**多數**漫畫角色的線條簡化，好快速**讓觀眾熟悉**——

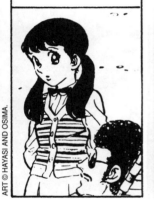

——**其他**角色則會畫得更**寫實**，來**加強他們的真實感**，好讓讀者感受到他們的「**異質性**」。

一樣道具，例如這把**劍**，可能在一連串的畫格中都很**卡通**——

——以描繪出其「**生命力**」，並成為我在卡通世界裡的自我延伸。

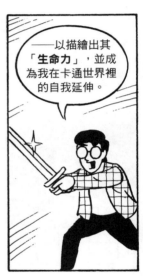

但假設我注意到劍柄上刻有**神祕文字**。

這時，在日本的漫畫中，這把劍有可能變得非常**寫實**，不單讓我們看到細節，還要讓我們意識到這把劍是**實際存在的物品**，有**重量、紋理和材質的複雜度**。

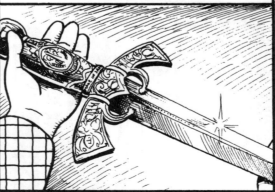

包含上述及**其他方面**，相較於西方漫畫，日本漫畫有了截然**不同**的演變。

書本後續，我們將數度回來討論這個議題。

ART © HAYASI AND OSIMA.

44

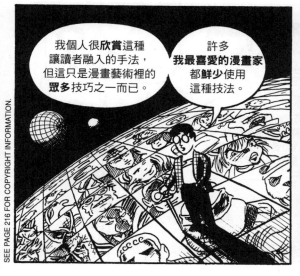

我個人很**欣賞**這種讓讀者融入的手法，但這只是漫畫藝術裡的**眾多**技巧之一而已。

許多**我最喜愛的漫畫家**都鮮少使用這種技法。

不過，我仍希望日本的卡通畫風，有助於漫畫家選擇呈現的敘事風格，其影響遠遠不只故事的「**外貌**」而已。

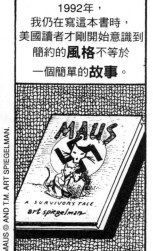

1992年，我仍在寫這本書時，美國讀者才剛開始意識到簡約的**風格**不等於一個簡單的**故事**。

近代文學作品的特性為**善惡模糊，角色性格複雜。**而在多數情況下，理想而純粹的卡通則或許會給人一種黑白分明，角色個性單純的感覺，因而使得漫畫成為了**兒童**專屬的讀物。

但簡單的元素可以有複雜的組合方式，就像原子會組合成分子，而分子則會組合成生命。

《鼠族》——倖存者的故事，亞特·史皮格曼著。

就跟原子**一樣**，簡單的幾條線裡就蘊含了偉大的力量。

這種力量只能透過讀者的心靈去釋放。

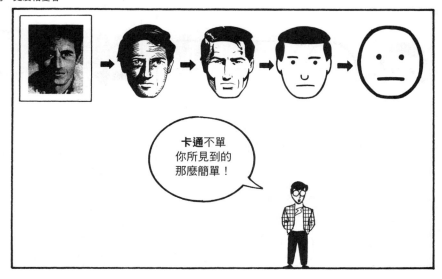

卡通不單你所見到的那麼簡單！

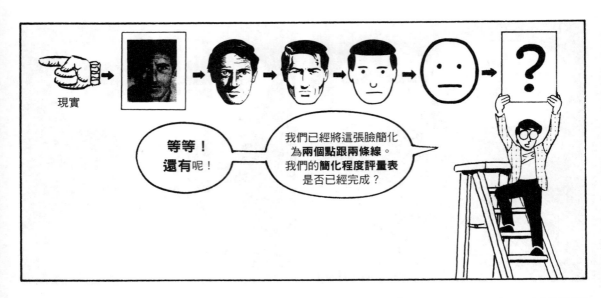

現實

等等！
還有呢！

我們已經將這張臉簡化
為**兩個點跟兩條線**。
我們的**簡化程度評量表**
是否已經完成？

這份評量表呈現出
幾項程度上的輕微**差異**。
我們來把焦點放在
其中**一項**上，
看看能否再**延伸**一些。

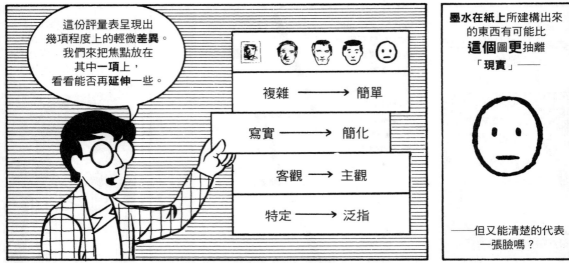

複雜 ⟶ 簡單

寫實 ⟶ 簡化

客觀 ⟶ 主觀

特定 ⟶ 泛指

墨水在紙上所建構出來
的東西有可能比
這個圖**更**抽離
「**現實**」——

——但又能清楚的代表
一張臉嗎？

你問我，
我會說答案是
肯定的。

這是
其中一種解答。

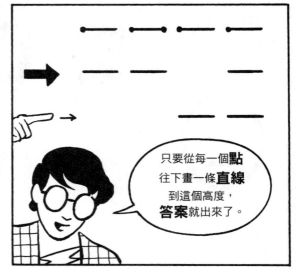

只要從每一個**點**
往下畫一條**直線**
到這個高度，
答案就出來了。

保留了原本的意義。

相似度則**蕩然無存**。

文字——

——是最抽象的東西。

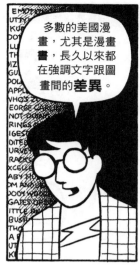

多數的美國漫畫，尤其是漫畫書，長久以來都在強調文字跟圖畫間的**差異**。

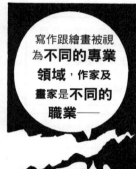

寫作跟繪畫被視為**不同的專業領域**，作家及畫家是**不同的職業**——

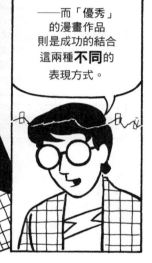

——而「優秀」的漫畫作品則是成功的結合這兩種**不同**的表現方式。

但兩者之間的「差異」**有**多大呢？

文字、圖畫及其他的象徵圖標是**漫畫**所使用的**語言**。

一種統合的**語言**就該有一種統合的**語彙**。

缺少它，漫畫將繼續**跛足前行**，並被視為文字與圖畫的「**私生子**」。

有幾種因素共同導致漫畫**得不到**自身所需要的，統合的**身分**。

這些因素隱藏在我們非常**棒**的本能。

漫畫家跟作家同時起步，跨越藩籬牽起手，
心中有共同目標：完成「**優質**」的漫畫。

「阿繪」　　「阿文」

臉孔

漫畫家知道優質漫畫意味著不能只有**火柴人**跟**粗劣的卡通線條**。
他出發去尋找更**精緻**的藝術技巧。

作家知道優質漫畫意味著不能只有**呃！啪！碰！跟老梗**。
她出發去尋找更**深層**的寫作技巧。

阿繪在美術館跟圖書館找到了在尋找的東西。
他研習了**西方藝術大師**的繪圖技巧，**日夜不停練習**。

阿文**也在西方文學**裡找到了在尋找的東西。
她**不停閱讀**，**不停書寫**。
她要找尋自己**獨特的聲音**。

最後，他們準備好了。**兩人都掌握了自己那門技藝**。他的筆法幾乎**消融**於畫作的神妙之處，人物的輪廓線條堪比**米開朗基羅**之作。她的筆觸**光輝耀眼**、行雲流水，猶如莎士比亞的〈十四行詩〉。

他們準備好**再次攜手**，成就一部漫畫鉅作。

 → → → 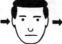 → 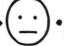 · 臉 →
兩顆眼睛，一隻鼻子，一張嘴。
→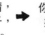
你青春的華服如此教人豔羨……

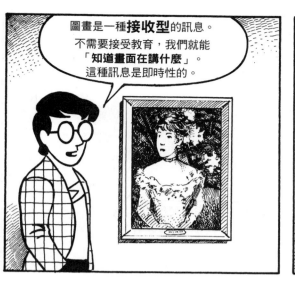

圖畫是一種**接收型**的訊息。不需要接受教育，我們就能「**知道畫面在講什麼**」。這種訊息是即時性的。

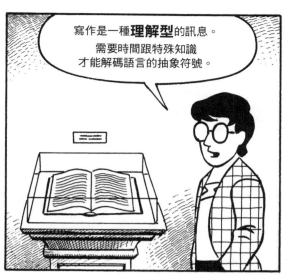

寫作是一種**理解型**的訊息。需要時間跟特殊知識才能解碼語言的抽象符號。

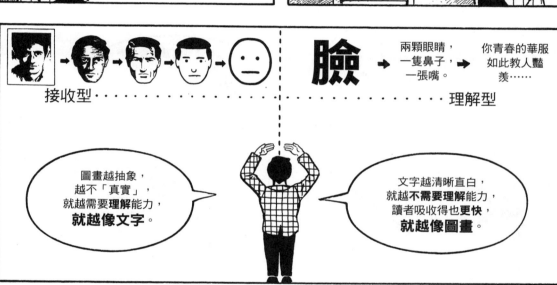

臉 → 兩顆眼睛，一隻鼻子，一張嘴。 → 你青春的華服如此教人豔羨……

接收型‧‧‧‧‧‧‧‧‧‧‧‧‧‧‧‧‧‧‧‧‧‧‧‧‧‧‧‧‧‧‧‧‧‧理解型

圖畫越抽象，越不「真實」，就越需要**理解**能力，**就越像文字**。

文字越清晰直白，就越**不需要理解**能力，讀者吸收得也**更快**，**就越像圖畫**。

我們對漫畫的統合型**語言**的需要，讓我們來到了中間點，發現文字跟圖畫就像是**硬幣**的一體兩面！

但針對漫畫的**複雜性**來說，似乎讓文字跟圖畫**越走越遠**，幾乎**分家**。

兩方都是值得追尋的理念。兩方都是源於對漫畫的愛以及對漫畫未來的奉獻。

有辦法**找到平衡點**嗎？

我認為答案是**肯定的**，其原因會在**後面章節**談到，容後再說。

對漫畫家來說，象徵型的抽象表現，只是抽象形式的其中一種。

臉 兩顆眼睛，一隻鼻子，一張嘴。 你青春的華服如此教人黯羨……

「抽象」一詞通常指涉的是**非象徵性**的表現方式，也就是不考慮相似度**或**其意義。

這種類型的藝術作品時常會引發一個疑問：「這幅圖要表現的是什麼？」

答案則是「它就是在『**表現**』其**本質**」！ 在這裡指的即為——

紙上的墨水。

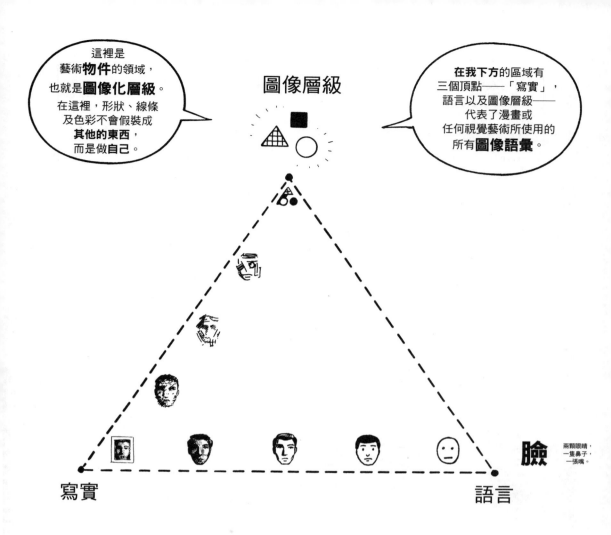

這裡是藝術**物件**的領域，也就是**圖像化層級**。在這裡，形狀、線條及色彩不會假裝成**其他的東西**，而是做**自己**。

圖像層級

在我下方的區域有三個頂點——「寫實」，語言以及圖像層級——代表了漫畫或任何視覺藝術所使用的所有**圖像語彙**。

寫實

語言

臉 兩顆眼睛，一隻鼻子，一張嘴。

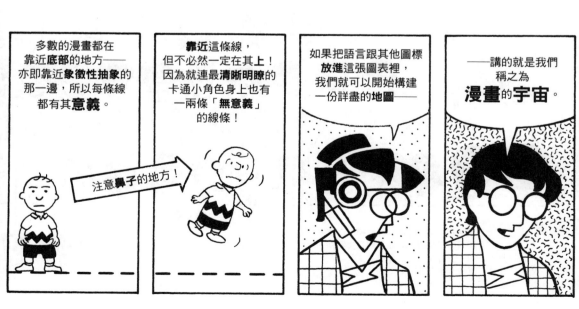

多數的漫畫都在靠近**底部**的地方——亦即靠近**象徵性抽象**的那一邊，所以每條線都有其**意義**。

注意**鼻子**的地方！

靠近這條線，但不必然一定在其**上**！因為就連最**清晰明瞭**的卡通小角色身上也有一兩條「**無意義**」的線條！

如果把語言跟其他圖標**放進**這張圖表裡，我們就可以開始構建一份詳盡的**地圖**——

——講的就是我們稱之為**漫畫**的**宇宙**。

51

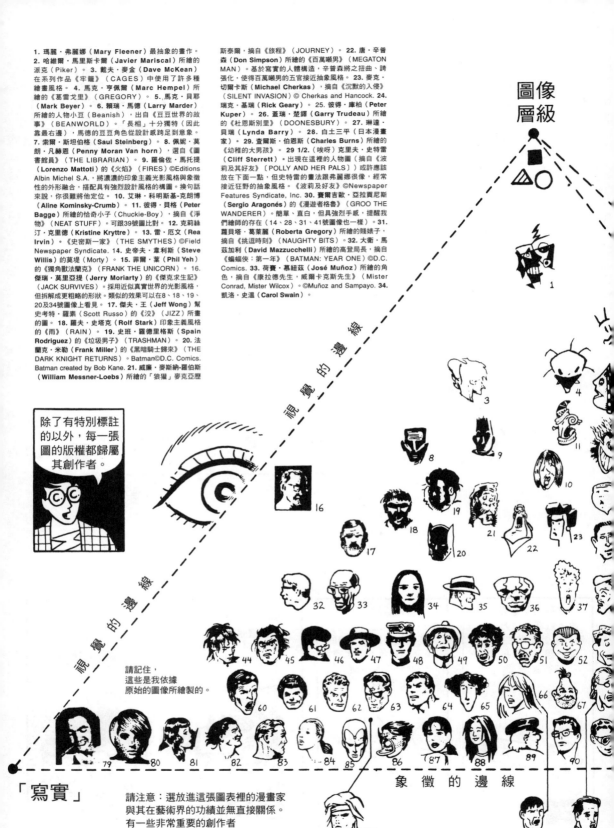

1. 瑪麗·弗麗娜（Mary Fleener）最抽象的畫作。
2. 哈維爾·馬里斯卡爾（Javier Mariscal）所繪的派克（Piker）。 3. 戴夫·麥金（Dave McKean）在系列作品《牢籠》（CAGES）中使用了許多種繪畫風格。 4. 馬克·亨佩爾（Marc Hempel）所繪的《葛雷戈里》（GREGORY）。 5. 馬克·貝耶（Mark Beyer）。 6. 賴瑞·馬德（Larry Marder）所繪的人物小豆（Beanish），出自《豆豆世界的故事》（BEANWORLD）。「長相」十分獨特（因此靠最右邊），馬德的豆豆角色從設計感誇足到意象。
7. 索爾·斯坦伯格（Saul Steinberg）。 8. 佩妮·莫朗·凡赫恩（Penny Moran Van horn），選自《圖書館員》（THE LIBRARIAN）。 9. 羅倫佐·馬托提（Lorenzo Mattoti）的《火焰》（FIRES）©Editions Albin Michel S.A.，將濃濃的印象主義光影風格與象徵性的外形融合，搭配具有強烈設計風格的構圖。換句話來說，你很難把他定位。 10. 艾琳·科明斯基-克朗博（Aline Kominsky-Crumb）。 11. 彼得·貝格（Peter Bagge）所繪的恰奇小子（Chuckie-Boy），摘自《淨物》（NEAT STUFF）。可跟39號圖比對。 12. 克莉絲汀·克里德（Kristine Kryttre）。 13. 雷·厄文（Rea Irvin）。《史密斯一家》（THE SMYTHES）©Field Newspaper Syndicate. 14. 史帝夫·韋利斯（Steve Willis）的莫堤（Morty）。 15. 菲爾·葉（Phil Yeh）的《獨角獸法蘭克》（FRANK THE UNICORN）。 16. 傑瑞·莫里亞提（Jerry Moriarty）的《傑克求生記》（JACK SURVIVES）。採用近似真實世界的光影風格，但拆解成更粗略的形狀。類似的效果可以在8、18、19、20及34號圖像上看見。 17. 傑夫·王（Jeff Wong）幫史考特·羅素（Scott Russo）的《泆》（JIZZ）所畫的圖。 18. 羅夫·史塔克（Rolf Stark）印象主義風格的《雨》（RAIN）。 19. 史班·羅德里格斯（Spain Rodriguez）的《垃圾男子》（TRASHMAN）。 20. 法蘭克·米勒（Frank Miller）的《黑暗騎士歸來》（THE DARK KNIGHT RETURNS）。Batman©D.C. Comics. Batman created by Bob Kane. 21. 威廉·麥斯納-羅伯斯（William Messner-Loebs）所繪的「狼獾」麥克亞歷

斯泰爾，摘自《旅程》（JOURNEY）。 22. 唐·辛普森（Don Simpson）所繪的《百萬噸男》（MEGATON MAN）。基於寫實的人體構造，辛普森將之扭曲、誇張化，使得百萬噸男的五官接近抽象風格。 23. 麥克·切爾卡斯（Michael Cherkas），摘自《沉默的入侵》（SILENT INVASION）© Cherkas and Hancock. 24. 瑞克·基里（Rick Geary）。 25. 彼得·庫柏（Peter Kuper）。 26. 蓋瑞·楚鐸（Garry Trudeau）的《杜恩斯別里》（DOONESBURY）。 27. 琳達·貝瑞（Lynda Barry）。 28. 白土三平（日本漫畫家）。 29. 查爾斯·伯恩斯（Charles Burns）所繪的《幼稚的大男孩》 29 1/2.（唉呀）克里夫·史特雷（Cliff Sterrett）出現在這裡的人物圖，摘自《波莉及其好友》〔POLLY AND HER PALS〕或許應該放在下面一點，但史特雷的畫法跟弗麗娜很像，經常接近狂野的抽象風格。《波莉及其好友》©Newspaper Features Syndicate, Inc. 30. 賽爾吉歐·亞拉貢尼斯（Sergio Aragonés）的《漫遊者格魯》（GROO THE WANDERER）。簡單、直白，但具強烈手感，提醒我們繪圖的存在（14、28、31、41號圖像也一樣）。 31. 蘿貝塔·葛萊麗（Roberta Gregory）所繪的賤婢子，摘自《挑逗時刻》（NAUGHTY BITS）。 32. 大衛·馬茲加利（David Mazzucchelli）所繪的高登局長，摘自《編輯俠：第一年》（BATMAN: YEAR ONE）。D.C. Comics. 33. 荷賽·慕紐茲（José Muñoz）所繪的角色，摘自《康拉德先生，威爾卡克斯先生》（Mister Conrad, Mister Wilcox）。©Muñoz and Sampayo. 34. 凱洛·史溫（Carol Swain）。

圖像層級

除了有特別標註的以外，每一張圖的版權都歸屬其創作者。

視覺的邊線

請記住，這些是我依據原始的圖像所繪製的。

視覺的邊線

「寫實」

請注意：選放進這張圖表裡的漫畫家與其在藝術界的功績並無直接關係。有一些非常重要的創作者並未列於其中。

象徵的邊線

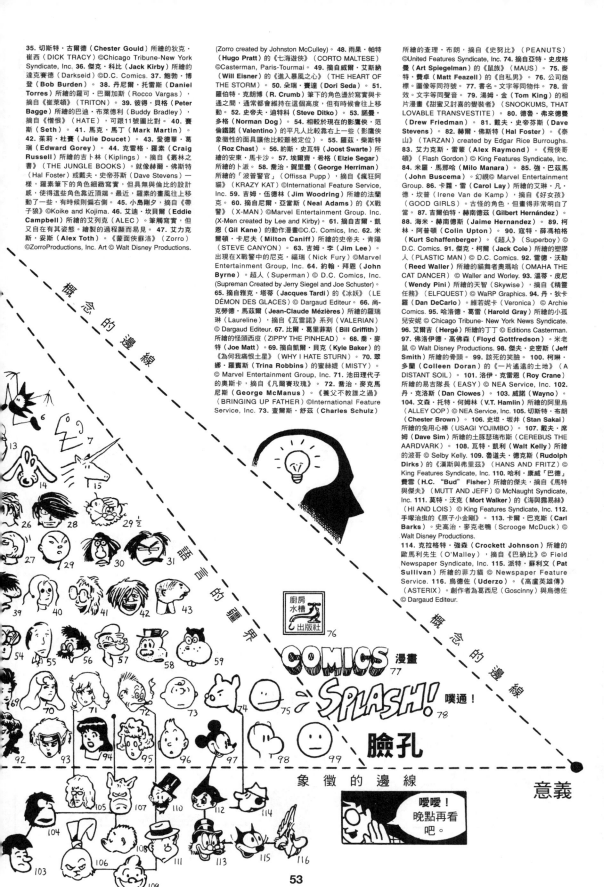

35. 切斯特·古爾德（Chester Gould）所繪的狄克·崔西（DICK TRACY）©Chicago Tribune-New York Syndicate, Inc. 36. 傑克·科比（Jack Kirby）所繪的達克賽德（Darkseid）©D.C. Comics. 37. 鮑勃·博登（Bob Burden）38. 丹尼爾·托雷斯（Daniel Torres）所繪的羅可·巴爾加斯（Rocco Vargas），摘自《崔萊頓》（TRITON）39. 彼得·貝格（Peter Bagge）所繪的巴迪·布萊德利（Buddy Bradley），摘自《憎恨》（HATE）。可跟11號圖比對。40. 賽斯（Seth）41. 馬克·馬丁（Mark Martin）42. 茱莉·杜賽（Julie Doucet）43. 愛德華·葛瑞（Edward Gorey）44. 克雷格·羅素（Craig Russell）所繪的吉卜林（Kiplings）《叢林之書》（THE JUNGLE BOOKS）。就像赫爾·佛斯特（Hal Foster）或戴夫·史帝芬斯（Dave Stevens）一樣，羅素筆下的角色細緻寫實，但具有與倫伯尼的設計感，使得這些角色靠近頂峰。最近，羅素的畫風往上移動了一些，有時候則偏右側。45. 小島剛夕，摘自《帶子狼》©Koike and Kojima. 46. 艾迪·坎貝爾（Eddie Campbell）所繪的艾列克（ALEC）。雖然寫實，但又自在有其姿態。繪製的過程顯而易見。47. 艾力克斯·妥斯（Alex Toth）的《蒙面俠蘇洛》（Zorro）©ZorroProductions, Inc. Art © Walt Disney Productions.

(Zorro created by Johnston McCulley)。48. 雨果·帕特（Hugo Pratt）的《七海遊俠》（CORTO MALTESE）©Casterman, Paris-Tourmai 49. 摘自威爾·艾斯納（Will Eisner）的《進入暴風之心》（THE HEART OF THE STORM）50. 朵瑞·賽達（Dori Seda）51. 羅伯特·克朗伯（R. Crumb）筆下的角色盡於寫實與卡通之間，通常會維持在這個高度，但有時候會往上移。52. 史帝夫·迪特科（Steve Ditko）53. 諾曼·多格（Norman Dog）54. 相較於現在的影鐵俠，范倫鐵諾（Valentino）的凡人比較靠右一些（影鐵俠象徵性的面具讓他比較難被定位）。55. 羅茲·柴斯特（Roz Chast）56. 約斯·史瓦格（Joost Swarte）所繪的安東·馬卡沙。57. 埃爾齊·希格（Elzie Segar）所繪的大力水手卜派。58. 喬治·賀里曼（George Herriman）所繪的「波普警官」（Offissa Pupp），摘自《瘋狂阿貓》（KRAZY KAT）©International Feature Service, Inc. 59. 吉姆·伍德林（Jim Woodring）所繪的法蘭克。60. 摘自尼爾·亞當斯（Neal Adams）的《X戰警》（X-MAN）(X-Men created by Lee and Kirby) 61. 摘自吉爾·凱恩（Gil Kane）的動作漫畫©C.C. Comics, Inc. 62. 米爾頓·卡尼夫（Milton Caniff）所繪的史帝夫·坎揚（STEVE CANYON）63. 吉姆·李（Jim Lee）。出現在X戰警中的尼克·福利（Nick Fury）©Marvel Entertainment Group, Inc. 64. 約翰·拜恩（John Byrne）。超人（Superman）© D.C. Comics, Inc. (Supreman Created by Jerry Siegel and Joe Schuster)。65. 摘自雅克·塔蒂（Jacques Tardi）的《冰狼》（LE DÉMON DES GLACES）© Dargaud Editeur. 66. 尚-克勞德·馬茲爾（Jean-Claude Mézières）所繪的羅琳（Laureline），摘自《瓦雷諾》系列（VALERIAN）© Dargaud Editeur. 67. 比爾·葛里菲斯（Bill Griffith）所繪的怪頭西皮（ZIPPY THE PINHEAD）68. 喬·麥特（Joe Matt）69. 摘自凱爾·貝克（Kyle Baker）的《為何我痛恨土星》（WHY I HATE STURN）70. 翠娜·羅賓斯（Trina Robbins）的蜜絲緹（MISTY）© Marvel Entertainment Group, Inc. 71. 池田理代子的奧斯卡，摘自《凡爾賽玫瑰》72. 喬治·麥克馬尼斯（George McManus）。《養父不教誰之過》（BRINGING UP FATHER）©International Feature Service, Inc. 73. 查爾斯·舒茲（Charles Schulz）

所繪的查理·布朗，摘自《史努比》（PEANUTS）©United Features Syndicate. 74. 摘自亞特·史皮格曼（Art Spiegelman）的《鼠族》（MAUS）75. 麥特·費卓（Matt Feazell）的《自私男》76. 公司商標。圖像等同符號。77. 書名。文字等同物件。78. 音效。文字等同聲音。79. 湯姆·金（Tom King）的相片漫畫《甜蜜又討喜的變裝者》（SNOOKUMS, THAT LOVABLE TRANSVESTITE）80. 德魯·弗來德曼（Drew Friedman）81. 戴夫·史帝芬斯（Dave Stevens）82. 摘自·佛斯特（Hal Foster）。《泰山》（TARZAN）created by Edgar Rice Burroughs. 83. 艾力克斯·雷蒙（Alex Raymond）。《飛俠哥頓》（Flash Gordon）84. 米羅·馬那哈（Milo Manara）85. 強·巴茲馬（John Buscema）。幻視© Marvel Entertainment Group. 86. 卡蘿·雷（Carol Lay）所繪的艾琳·凡·德·坎普（Irene Van de Kamp），摘自《好女孩》（GOOD GIRLS）。古怪的角色，但畫得非常明白了。87. 吉爾伯特·赫南德茲（Gilbert Hernández）88. 海米·赫南德茲（Jaime Hernandez）89. 柯林·阿普頓（Colin Upton）90. 寇特·薛馮柏格（Kurt Schaffenberger）的《超人》（Superboy）© D.C. Comics. 91. 傑克·柯爾（Jack Cole）所繪的塑膠人（PLASTIC MAN）© D.C. Comics. 92. 瑞德·沃勒（Reed Waller）所繪的貓舞者奧瑪哈（OMAHA THE CAT DANCER）© Waller and Worley. 93. 溫蒂·皮尼（Wendy Pini）（Flash Gordon）所繪的天智《精靈任務》（ELFQUEST）© WaRP Graphics. 94. 丹·狄卡羅（Dan DeCarlo）。維若妮卡（Veronica）© Archie Comics. 95. 哈洛德·葛雷（Harold Gray）所繪的小孤兒安妮 © Chicago Tribune- New York News Syndicate. 96. 艾爾吉（Hergé）所繪的丁丁 © Editions Casterman. 97. 佛洛伊德·高佛森（Floyd Gottfredson）。米老鼠© Walt Disney Productions. 98. 傑夫·史密斯（Jeff Smith）所繪的骨頭人。99. 該死的笑臉。100. 柯琳·多蘭（Colleen Doran）《一片遙遠的土地》（A DISTANT SOIL）101. 洛伊·克雷恩（Roy Crane）所繪的易肯隊長（EASY）© NEA Service, Inc. 102. 丹·克洛斯（Dan Clowes）103. 威諾（Wayno）104. 文森·托埔·何姆林（V.T. Hamlin）所繪的阿里烏（ALLEY OOP）© NEA Service, Inc. 105. 切斯特·布朗（Chester Brown）106. 史坦·坂井（Stan Sakai）所繪的兔用心棒（USAGI YOJIMBO）107. 戴夫·席姆（Dave Sim）所繪的土豚瑟瑞布斯（CEREBUS THE AARDVARK）108. 瓦特·凱利（Walt Kelly）所繪的波哥 © Selby Kelly. 109. 魯道夫·德克斯（Rudolph Dirks）的《漢斯與弗里茲》（HANS AND FRITZ）© King Features Syndicate, Inc. 110. 哈利·康威「巴德」費雪（H.C. "Bud" Fisher）所繪的傑夫，摘自《馬特與傑夫》（MUTT AND JEFF）© McNaught Syndicate, Inc. 111. 莫特·沃克（Mort Walker）的《海與露易絲》（HI AND LOIS）© King Features Syndicate, Inc. 112. 手塚治虫的《原子小金剛》113. 卡爾·巴克斯（Carl Barks）。史高治·麥克老鴨（Scrooge McDuck）© Walt Disney Productions.

114. 克拉格特·強森（Crockett Johnson）所繪的歐馬利先生（O'Malley），摘自《巴納比》© Field Newspaper Syndicate, Inc. 115. 派特·蘇利文（Pat Sullivan）所繪的菲力貓 © Newspaper Feature Service. 116. 烏德佐（Uderzo）。《高盧英雄傳》（ASTERIX）。創作者為葛西尼（Goscinny）與烏德佐 © Dargaud Editeur.

位於前兩頁圖表中的多數案例，都是依據使用在**特定角色**上的繪畫風格來進行區分。

不過每一位創作者都會使用**數種**繪圖風格，同一部作品中所畫的各種角色會被放在圖表裡的**幾個**不同位置。

有些作品，例如麥特·費卓的《**自私男**》，會一直維持類似的畫風。

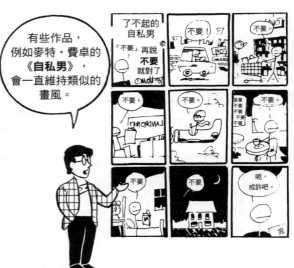

結合了**極具象徵意味**的角色與**環境**，加上**簡單直白的語言**跟一到兩種**音效**，會製造出**類似**的形狀：

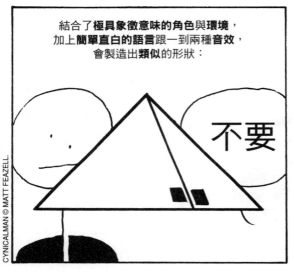

CYNICALMAN © MATT FEAZELL.

但其他漫畫家的繪畫風格會**介於**圖表的一邊到另一邊之間。

我們已經討論過艾爾吉跟其他那些會利用**象徵性角色**跟**寫實風背景**去做對比的人了。

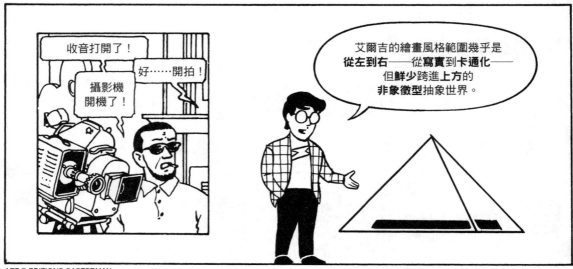

收音打開了！

好……開拍！

攝影機開機了！

艾爾吉的繪畫風格範圍幾乎是**從左到右**——從**寫實**到**卡通化**——但鮮少跨進上方的**非象徵型抽象世界**。

54

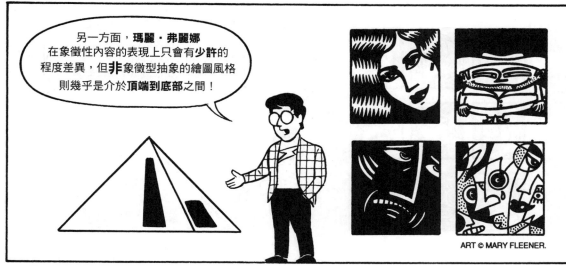

另一方面，**瑪麗·弗麗娜**在象徵性內容的表現上只會有**少許**的程度差異，但**非**象徵型抽象的繪圖風格則幾乎是介於**頂端到底部**之間！

ART © MARY FLEENER.

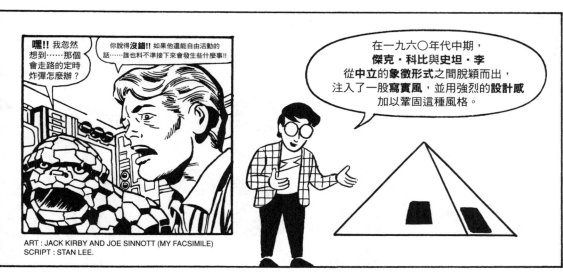

嘿**!!** 我忽然想到……那個會走路的定時炸彈怎麼辦？

你說得**沒錯!!** 如果他還能自由活動的話……誰也料不準接下來會發生些什麼事**!!**

在一九六〇年代中期，**傑克·科比**與**史坦·李**從**中立**的象徵形式之間脫穎而出，注入了一股**寫實風**，並用強烈的**設計感**加以鞏固這種風格。

ART : JACK KIRBY AND JOE SINNOTT (MY FACSIMILE)
SCRIPT : STAN LEE.

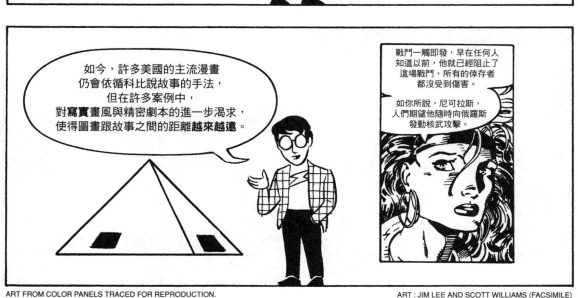

如今，許多美國的主流漫畫仍會依循科比說故事的手法，但在許多案例中，對**寫實**畫風與精密劇本的進一步渴求，使得圖畫跟故事之間的距離**越來越遠**。

戰鬥一觸即發，早在任何人知道以前，他就已經阻止了這場戰鬥，所有的倖存者都沒受到傷害。

如你所說，尼可拉斯，人們期望他隨時向俄羅斯發動核武攻擊。

ART : JIM LEE AND SCOTT WILLIAMS (FACSIMILE)
SCRIPT : CHRIS CLAREMONT.

在八〇及九〇年代，
大部分反主流的獨立創作者，
多採黑白創作，維持在主流漫畫藝術的**右側**，
涵蓋了相當大範圍的各種寫作風格。

延續了領軍的後庫茲曼世代，
地下漫畫家利用卡通畫風來描繪
成人的場景及主題。

諷刺的是，
這兩大**卡**通藝術的堡壘，
竟是地下漫畫家和
兒童漫畫！

兩種類型的本質
相去甚遠！

有一些藝術家，
例如狂野的**賽爾吉歐·亞拉貢尼斯**，
在**很久以前**就宣布了自己的特定領域，
此後也就樂在其中。

其他藝術家，例如**戴夫·麥金**，
則不停在**移動、實驗、冒險**，永不滿足。

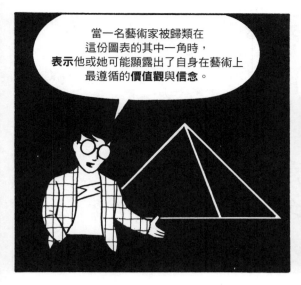

當一名藝術家被歸類在這份圖表的其中一角時，**表示**他或她可能顯露出了自身在藝術上最遵循的**價值觀**與**信念**。

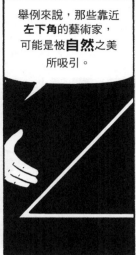

舉例來說，那些靠近**左下角**的藝術家，可能是被**自然**之美所吸引。

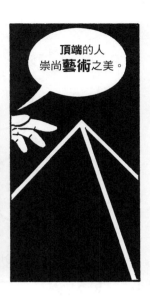

頂端的人崇尚**藝術**之美。

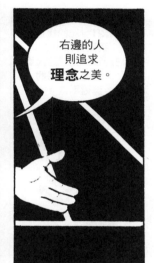

右邊的人則追求**理念**之美。

對漫畫來說，要成為一個**成熟**的**媒介**，必須要能表達每位藝術家**最深層的需要**與**理念**。

但每位藝術家的內在需求、觀點、**熱望的事物**都**不同**，因此需要找到不同的**表達方式**。*

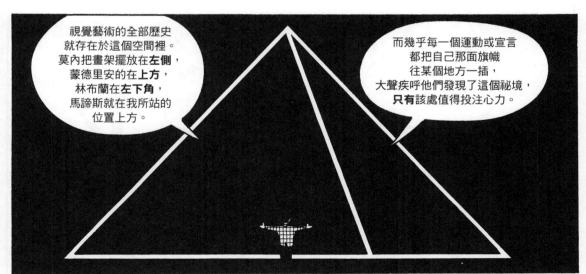

視覺藝術的全部歷史就存在於這個空間裡。莫內把畫架擺放在**左側**，蒙德里安的在**上方**，林布蘭在**左下角**，馬諦斯就在我所站的位置上方。

而幾乎每一個運動或宣言都把自己那面旗幟往某個地方一插，大聲疾呼他們發現了這個祕境，**只有**該處值得投注心力。

*請去看看瓦西里‧康丁斯基在1912年寫的一篇極精采的文章〈關於形式問題〉。

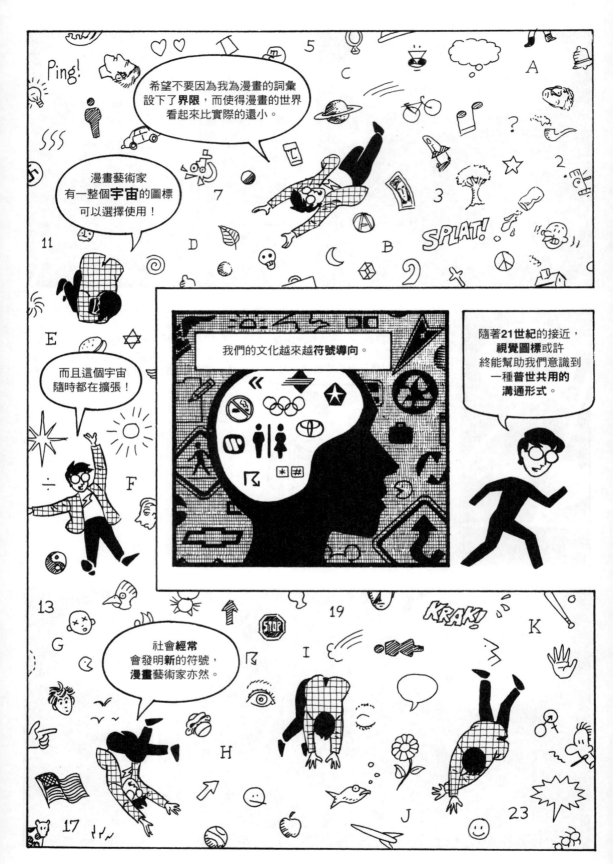

希望不要因為我為漫畫的詞彙設下了**界限**，而使得漫畫的世界看起來比實際的還小。

漫畫藝術家有一整個**宇宙**的圖標可以選擇使用！

而且這個宇宙隨時都在擴張！

我們的文化越來越**符號導向**。

隨著**21世紀**的接近，**視覺圖標**或許終能幫助我們意識到一種**普世共用**的溝通形式。

社會**經常**會發明**新**的符號，**漫畫**藝術家亦然。

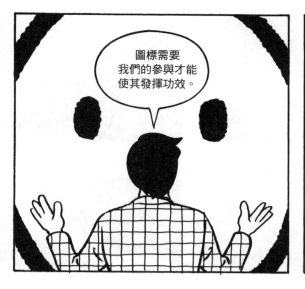

圖標需要我們的參與才能使其發揮功效。

這裡沒有生命，除非你願意賦予它。

不斷的創造和**再創造**，不僅是漫畫家的工作，也是**你**的工作。

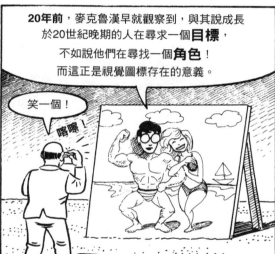

20年前，麥克魯漢早就觀察到，與其說成長於20世紀晚期的人在尋求一個**目標**，不如說他們在尋找一個**角色**！而這正是視覺圖標存在的意義。

笑一個！

喀嚓！

而就在這件事情發生時，只有**兩種**大眾媒體被麥克魯漢視為「冷媒體」——也就是指會透過**象徵形式**命令觀眾參與其中的媒體。

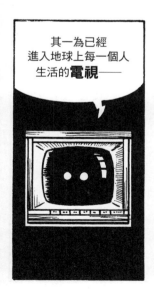

其一為已經進入地球上每一個人生活的**電視**——

——不論好壞，直到**人類滅亡為止**，電視都將改變人類的生活進程。

而**另一種**冷媒體，也就是**漫畫**的命運——

連續性藝術

——就無人能知悉了。

第 3 章

漫畫的布局

年紀非常小的時候，我經常會做一個同樣的白日夢。在夢裡，**整個世界**成了一場只**為了我**而上映的**表演**，除非我親眼**見到**眼前的事物，否則它們——

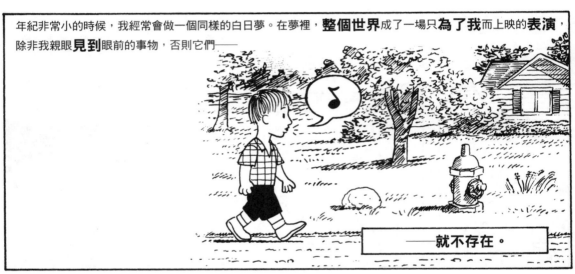

——就不存在。

後來，我知道了**一些**孩提時也會有**類似**做白日夢的**人**。我們並非**真心相信**這些理論，但我們很高興地發現一件事：沒人能證明這種想法是**虛構**的！

即便**如今**，就在寫這本書、畫這格漫畫時，我依舊**沒辦法保證**除了自身五感所能**接收**的事物外，是否還有其他東西存在。＊

我從沒去過**摩洛哥**，但我**深信摩洛哥確實**存在！

我未曾直接從**外太空**望向地球，但我相信地球是**圓的**。

我一次也沒有進過**對街的房子**，但我可以想像房子的內部結構，而不是只是個僅有外貌的**電影場景**！

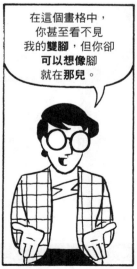

在這個畫格中，你甚至看不見我的**雙腳**，但你卻**可以想像腳**就在**那兒**。

即使事實**並非如此**！

＊更別提我們的感官經驗有多麼不值得信賴了！

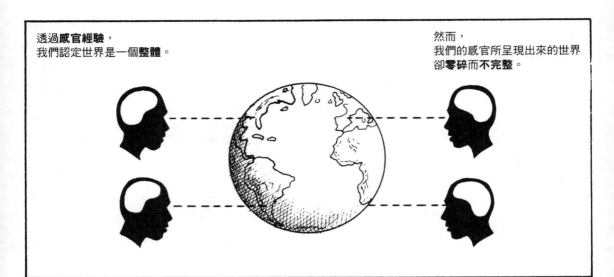

透過**感官經驗**，
我們認定世界是一個**整體**。

然而，
我們的感官所呈現出來的世界
卻**零碎**而**不完整**。

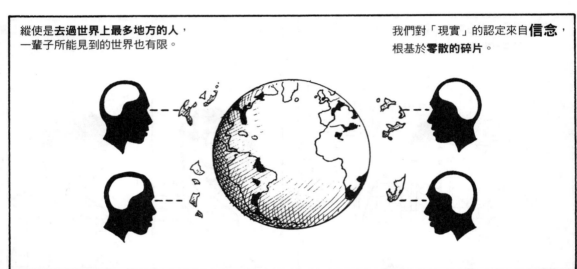

縱使是**去過世界上最多地方的人**，
一輩子所能見到的世界也有限。

我們對「現實」的認定來自**信念**，
根基於**零散的碎片**。

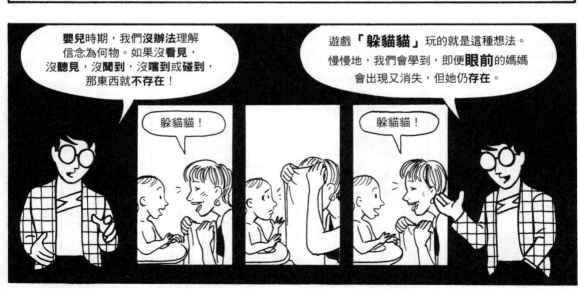

嬰兒時期，我們**沒辦法**理解
信念為何物。如果沒**看見**，
沒**聽見**，沒**聞到**，沒**嚐到**或**碰到**，
那東西就**不存在**！

遊戲「**躲貓貓**」玩的就是這種想法。
慢慢地，我們會學到，即便**眼前**的媽媽
會出現又消失，但她仍**存在**。

躲貓貓！

躲貓貓！

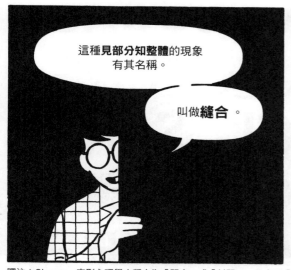

這種**見部分知整體**的現象
有其名稱。

叫做**縫合**。

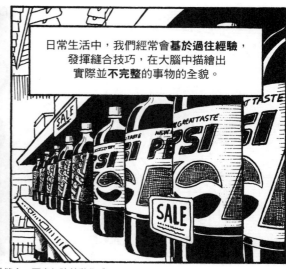

日常生活中，我們經常會**基於過往經驗**，
發揮縫合技巧，在大腦中描繪出
實際並**不完整**的事物的全貌。

譯注：Closure，完形心理學中稱之為「閉合」或「封閉」，此處以「縫合」兩字加強其動作感。

有一些形式的縫合則是**刻意製造**出來的，
說故事者藉此製造懸疑感
或**對觀眾下戰帖**。

其他時候的縫合則是**下意識**的產物，
幾乎**不費吹灰之力**……我們習以為常。

我們**均**須**深深**仰賴這種縫合技巧，
才能**識別**並**理解**他人的想法。

在一個
不完整的世界中，
為了**生存**下去，
我們一定要**依靠**
縫合的能力。

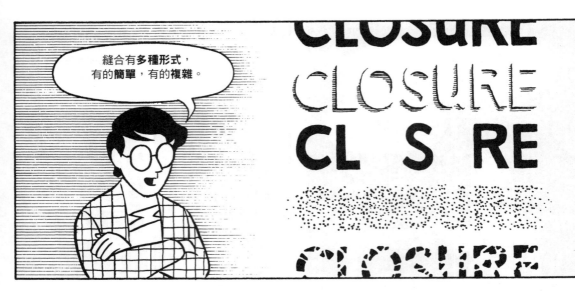

縫合有多種形式，有的**簡單**，有的**複雜**。

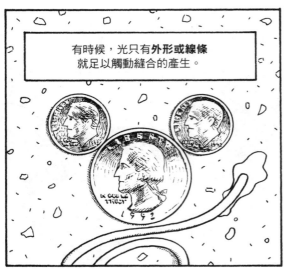

有時候，光只有**外形或線條**就足以觸動縫合的產生。

第2章時，我們提到大腦會下意識將這些線條解讀為**臉孔**，這個過程也可視為縫合。

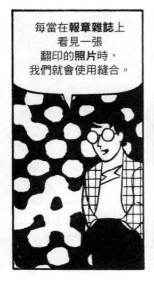

每當在**報章雜誌**上看見一張翻印的**照片**時，我們就會使用縫合。

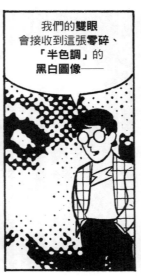

我們的**雙眼**會接收到這張零碎、「**半色調**」的**黑白圖像**——

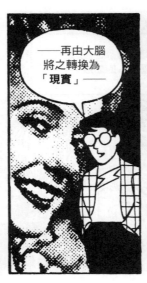

——再由大腦將之轉換為「**現實**」——

——就成了**照片**！

64

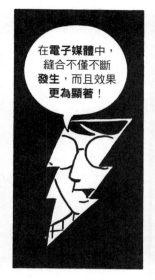

在**電子媒體**中，縫合不僅不斷**發生**，而且效果**更為顯著**！

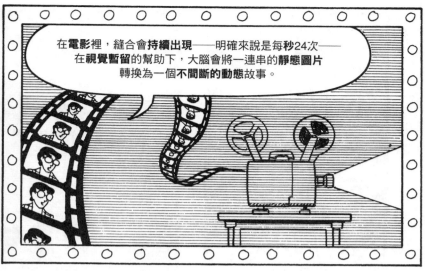

在**電影**裡，縫合會**持續出現**——明確來說是每秒24次——在**視覺暫留**的幫助下，大腦會將一連串的**靜態圖片**轉換為一個**不間斷的動態**故事。

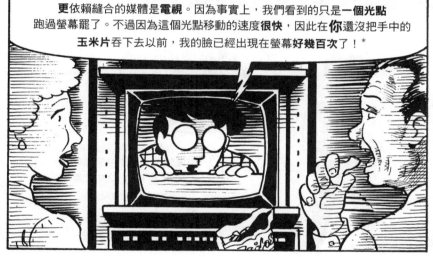

更依賴縫合的媒體是**電視**。因為事實上，我們看到的只是**一個光點**跑過螢幕罷了。不過因為這個光點移動的速度**很快**，因此在**你**還沒把手中的**玉米片**吞下去以前，我的臉已經出現在螢幕**好幾百次**了！*

在**電子式自動**縫合與**日常生活**的簡單縫合之間——

——還有一種媒體用**與眾不同**的縫合方式來進行溝通跟表達……

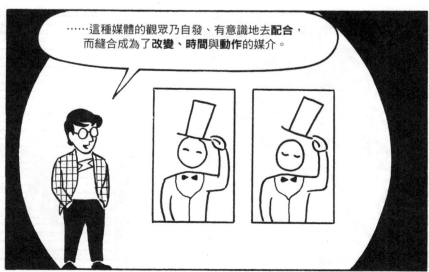

……這種媒體的觀眾乃自發、有意識地去**配合**，而縫合成為了**改變**、**時間**與**動作**的媒介。

＊媒體權威東尼·史瓦茲在1983年出版的著作《傳播媒介——第二位上帝》中用長篇大論描述了這個景象。

65

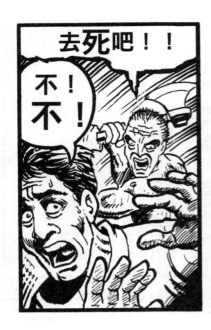

有看到那個**介於**畫格之間的空間了嗎？漫畫迷把那裡稱之為「間白」。

雖然這名稱聽起來**有點隨便**，但間白至關重要，是**漫畫核心**之中的**魔法**與**神祕力量**的來源喔！

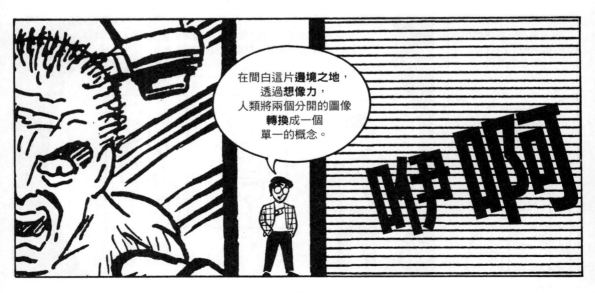

在間白這片**邊境之地**，透過**想像力**，人類將兩個分開的圖像**轉換**成一個單一的概念。

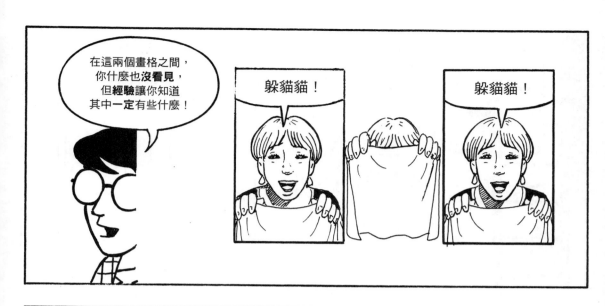

在這兩個畫格之間，你什麼也**沒看見**，但**經驗**讓你知道其中**一定**有些什麼！

躲貓貓！

躲貓貓！

漫畫的畫格會將**時間與空間解體**，造就出一種**參差、間斷**的節奏，造就出**一個又一個不連貫的片刻**。

 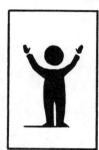

但縫合讓我們得以**連結**這些片刻，並**在心底建造出一個連續而整體的現實**。

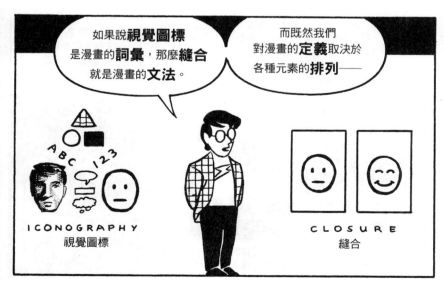

如果說**視覺圖標**是漫畫的**詞彙**，那麼**縫合**就是漫畫的**文法**。

而既然我們對漫畫的**定義**取決於各種元素的**排列**——

ICONOGRAPHY
視覺圖標

CLOSURE
縫合

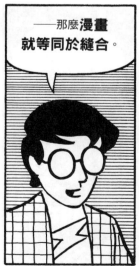

——那麼**漫畫**就**等同於縫合**。

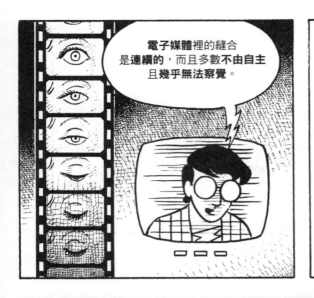

電子媒體裡的縫合是連續的，而且多數不由自主且幾乎無法察覺。

可是漫畫裡的縫合卻相反，不僅斷得很明顯，而且非常需要讀者的主動參與！

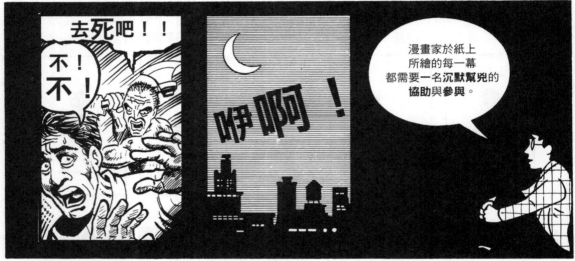

去死吧！！

不！不！

咿呀！

漫畫家於紙上所繪的每一幕都需要一名沉默幫兇的協助與參與。

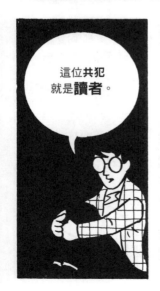

這位共犯就是讀者。

在範例中，我或許畫出了一把高舉的斧頭，但讓斧頭落下、決定要砍多大力、決定讓誰尖叫、又為何而尖叫的人並不是我。

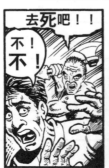

去死吧！！

不！不！

咿呀！

親愛的讀者，這宗案件是你獨有的犯罪，都是以你自己的風格犯案。

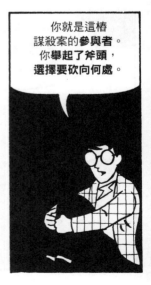

你就是這樁謀殺案的參與者。你舉起了斧頭，選擇要砍向何處。

在畫格與畫格之間
殺死一個人，
等於宣判他
一千次的死刑。

無論在哪一種媒體裡，
參與都是一種重要的力量。
電影工作者**早遠以前**就發現了
允許讓觀眾使用**想像力**的
重要性。

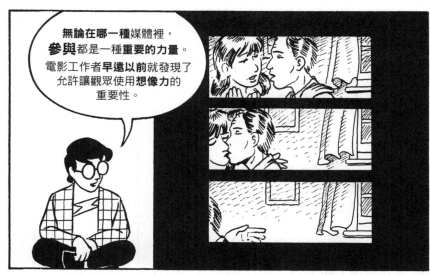

但**電影**只會偶爾為了效果
而使用到觀眾的想像力，
漫畫則必須**經常**使用到它！

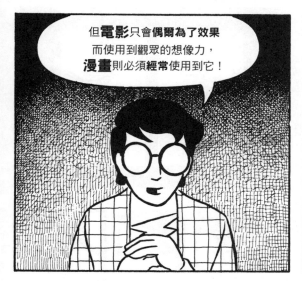

從**拋球的動作**到**行星的滅亡**，
讀者**主動而蓄意**的**縫合行為**是
漫畫模擬**時間及動作**的主要方法。

漫畫裡的縫合
讓**創作者**與**讀者**之間
得以獲得一種超越
文字的親密，就如同簽下了
一紙**無聲的祕密合約**。

創作者則透過**藝術**及**技巧**，
信守**承諾**的履行合約。

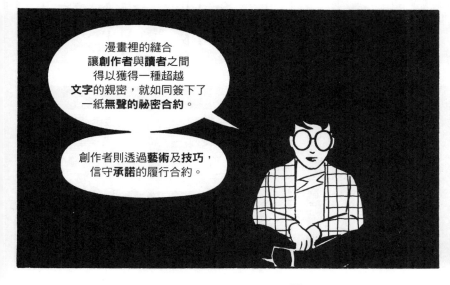

我們來看看
技巧的部分吧。

69

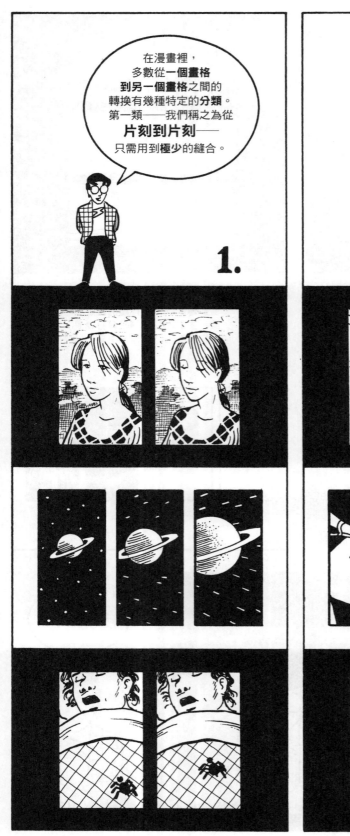

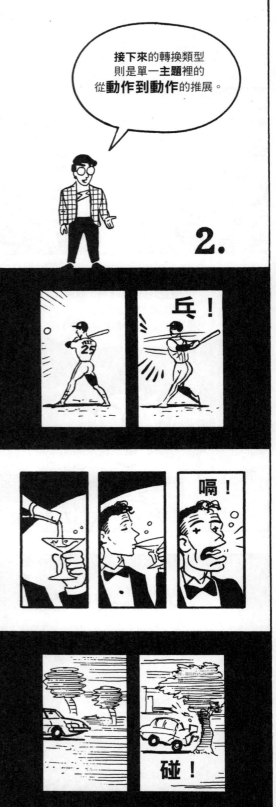

70

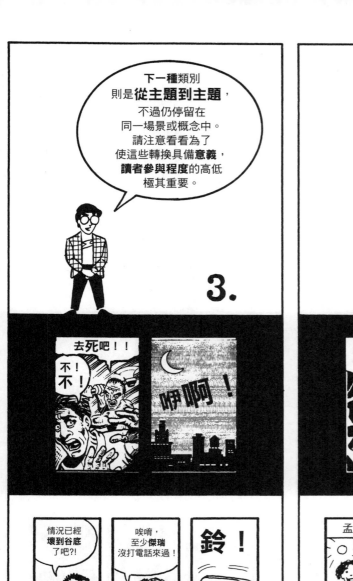

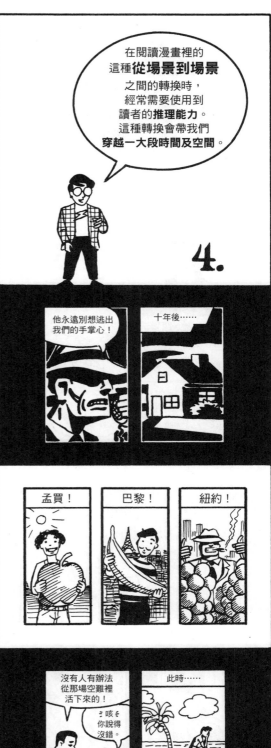

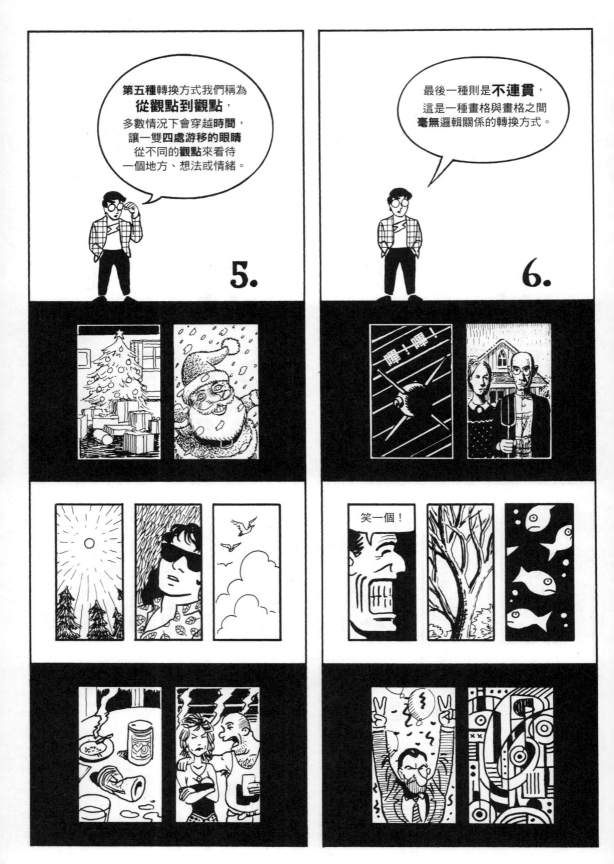

最後一類引發一個有趣的**問題**。是不是也有可能**任何畫格、毫無關連**卻排列在一起？

我個人不這麼**認為**。

不管畫像之間彼此有多大的**差異**——

——間白裡總會有種**魔法**，能幫助我們找到相關的**意義**或**共鳴**，就連最**落差最大**的組合也不例外。

類似的轉換或許傳統上來說並不「**合理**」，可是仍會有某種無可避免的關係隨之**發展**。

砰！

透過兩個以上經過先後**順序**安排的圖像，我們就能**賦予**它們一種——

——**強而有力的特性**，並**驅使讀者**將這些圖像視為一個**整體**。

不管它們之間看起來有多大的**差異**，如今都隸屬於**同一個有機體**。

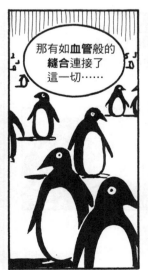

那有如**血管**般的**縫合**連接了這一切……

百貨腳踏車購買中止

73

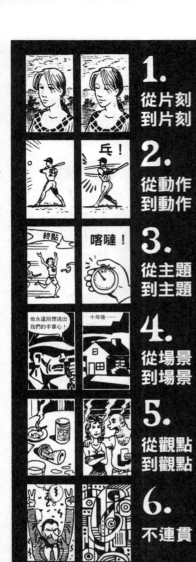

1.
從片刻
到片刻

2.
從動作
到動作

3.
從主題
到主題

4.
從場景
到場景

5.
從觀點
到觀點

6.
不連貫

這種分類方式**非常不科學**，但把轉場過程視為一種**工具**——

——我們就能開始揭開，環繞在**漫畫敘事**這種**隱形藝術**上的神祕面紗！

在美國，多數的**主流漫畫**所採用的敘事技巧可追溯到**傑克·科比**，因此我們就從這本李跟科比於1966年攜手推出的漫畫分析起吧。

我算過，這本漫畫裡總共出現了**95次**的畫格轉換。我們來看看如何將它們**分門別類**吧。

顯然，在科比的創作中，最常出現的轉換是**從動作到動作**。我在這個故事裡發現了**62次**——約占總數的**65%**。

〔為了讓畫面更清楚所以重新描繪並簡化過。〕

從主題到主題的轉換則有**19次**——約占總數的**20%**。

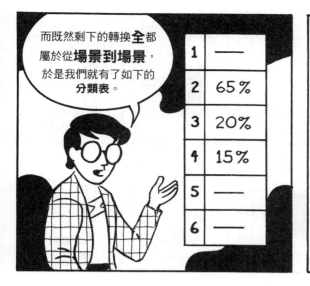

而既然剩下的轉換**全**都屬於從**場景到場景**，於是我們就有了如下的**分類表**。

1	——
2	65%
3	20%
4	15%
5	——
6	——

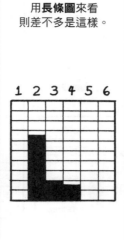

用**長條圖**來看則差不多是這樣。

1 2 3 4 5 6

這種專注於**從動作到動作**的敘事風格，符合多數人對科比的想法，但是否獨他如此呢？

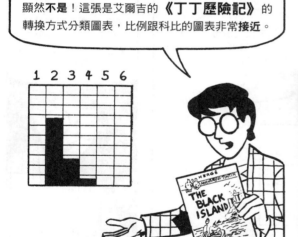

顯然**不是**！這張是艾爾吉的《**丁丁歷險記**》的轉換方式分類圖表，比例跟科比的圖表非常**接近**。

1 2 3 4 5 6

可是，艾爾吉跟科比的風格並**不**相似！事實上是**風格迥異**！

漫畫裡是否存在著某種**普遍的比例**呢？還是兩者之間有些**相關連**？或許是因為**體裁**類似的緣故？

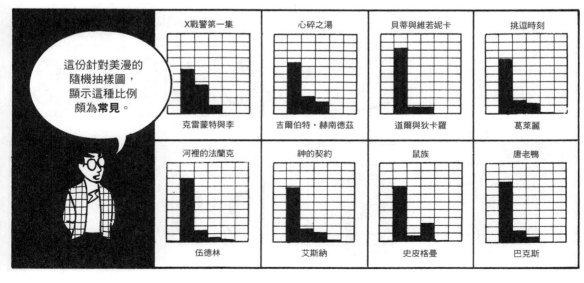

這份針對美漫的隨機抽樣圖，顯示這種比例頗為**常見**。

X戰警第一集 克雷蒙特與李	心碎之湯 吉爾伯特·赫南德茲
貝蒂與維若妮卡 道爾與狄卡羅	挑逗時刻 葛萊麗
河裡的法蘭克 伍德林	神的契約 艾斯納
鼠族 史皮格曼	唐老鴨 巴克斯

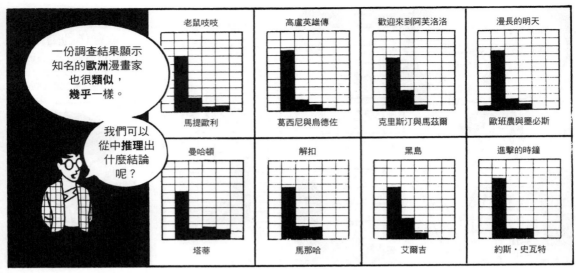

一份調查結果顯示知名的**歐洲**漫畫家也很**類似**，**幾乎**一樣。

我們可以從中**推理**出什麼結論呢？

老鼠吱吱	高盧英雄傳	歡迎來到阿芙洛洛	漫長的明天
馬提歐利	葛西尼與烏德佐	克里斯汀與馬茲爾	歐班農與墨必斯
曼哈頓	解扣	黑島	**進擊**的時鐘
塔蒂	馬那哈	艾爾吉	約斯‧史瓦特

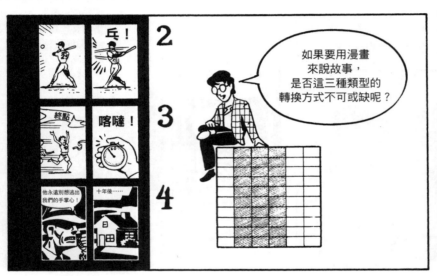

如果要用漫畫來說故事，是否這三種類型的轉換方式不可或缺呢？

如果我們將故事視為一連串的**事件**，那麼第二到第四種轉換方式占主導地位的原因就顯而易見了。

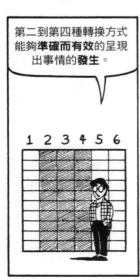

第二到第四種轉換方式能夠**準確而有效**的呈現出事情的**發生**。

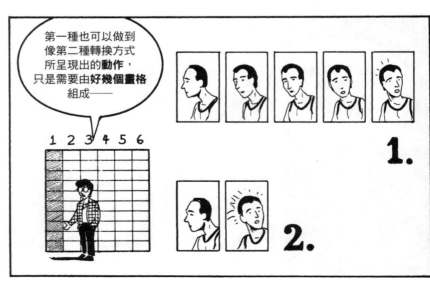

第一種也可以做到像第二種轉換方式所呈現出的**動作**，只是需要由**好幾個畫格**組成——

1.

2.

76

——而根據**第五種**的定義來看，任何事情都沒有「**在發生**」！

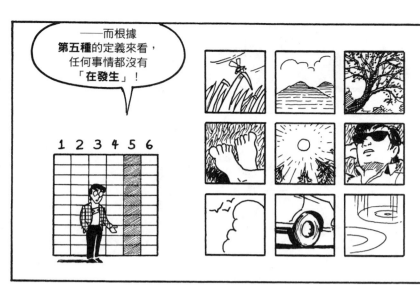

1 2 3 4 5 6

而當然，不連貫轉換跟**事件**或任何**敘事**目的都毫無關係。

1 2 3 4 5 6

有一些**實驗漫畫**，如**亞特·史皮格曼**的早期作品，**全面性**地探索了各種轉換方式——

——雖整體來看都是為了要撐起這些前衛的故事跟主題。

史皮格曼精選輯故事的分析圖：

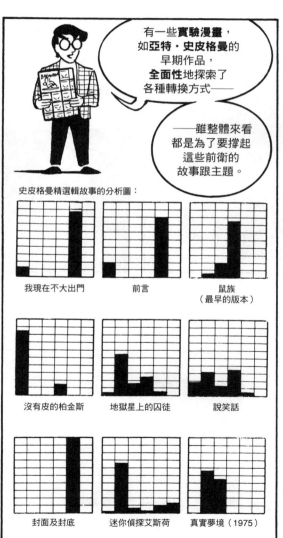

我現在不大出門　　　前言　　　鼠族（最早的版本）

沒有皮的柏金斯　　地獄星上的囚徒　　說笑話

封面及封底　　迷你偵探艾斯荷　　真實夢境（1975）

「在**直接了當**的敘事風格中，第二到第四種轉換方式有著舉足輕重的地位。」在我們下如此結論前，先來看看**日本**漫畫家**手塚治虫**吧。

手塚跟早期的史皮格曼**大相逕庭**。他的敘事風格清晰明白。**不過先看他的圖表！**

1 2 3 4 5 6

這裡到底**發生**什麼事？

在手塚的作品中，**從動作到動作**的轉換方式依舊至關重要，但使用的**程度較低**。

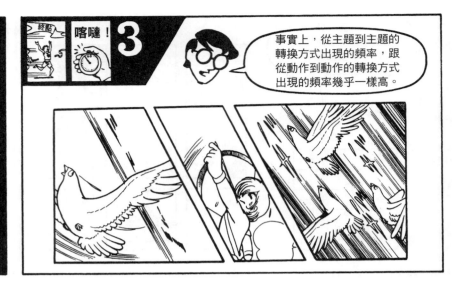

終點

喀嗒！

3

事實上，從主題到主題的轉換方式出現的頻率，跟從動作到動作的轉換方式出現的頻率幾乎一樣高。

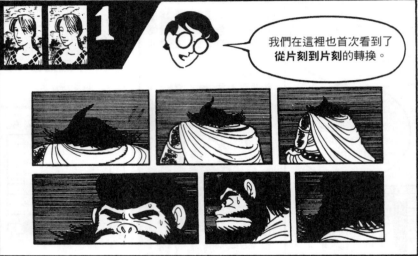

1

我們在這裡也首次看到了**從片刻到片刻**的轉換。

雖然後者只在整體轉換方式中占了**4%**，但相較於以科比及艾爾吉作為代表的西方傳統，其頻率已高出很多。

5

不過**最**教人訝異的，是**第五種**轉換方式的**大量出現**。西方漫畫家鮮少使用到此方式。

ART © OSAMU TEZUKA.

記得要從右往左看喔！

那天晚上，水木決定要待在古寺裡。

ART © SHIGERU MIZUKI.

幾乎從最早開始，**從觀點到觀點**的轉換方式就一直是**日本主流漫畫**中的重要成分。

多數都是被用來製造一種**情緒**或**氛圍**，在這些安靜沉寂的組合中，時間宛若**靜止**。

ART © OSAMU TEZUKA.

相較於其他轉換方式，人物就算**接連**出現，重要性似乎也顯得低很多。

與其說是**分開**的片刻之間的橋樑，**這裡**的讀者必須利用**零碎的畫面**拼湊出**一個片刻**。

ART © H.SATO.

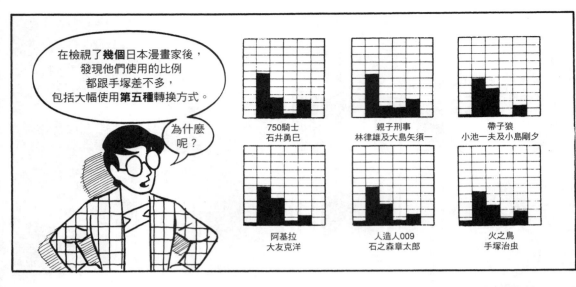

在檢視了**幾個**日本漫畫家後，發現他們使用的比例都跟手塚差不多，包括大幅使用**第五種轉換方式**。

為什麼呢？

750騎士
石井勇巳

親子刑事
林律雄及大島矢須一

帶子狼
小池一夫及小島剛夕

阿基拉
大友克洋

人造人009
石之森章太郎

火之鳥
手塚治虫

其中一個因素或許是**長度**。多數的日本漫畫一開始都會在很多**漫畫雜誌**上連載。因為連載漫畫篇幅有限，就不需要描繪出許多「**正在發生的事件**」。

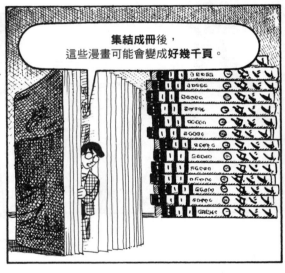

集結成冊後，這些漫畫可能會變成**好幾千頁**。

因此，**許多畫格**就可以專門用來呈現**慢動作效果**，或**塑造一種氛圍**。

但我不認為**故事較長**是**唯一**或最重要的原因。

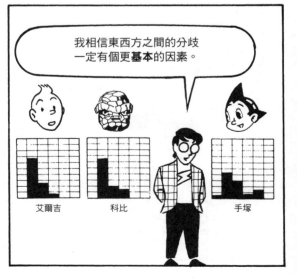

我相信東西方之間的分歧一定有個更**基本**的因素。

艾爾吉

科比

手塚

咦……
我在哪裡
？

喔，
對了
……

傳統的**西方**藝術與文學
不大會**離題**。
整體來說，我們的**文化**
非常**目標導向**。

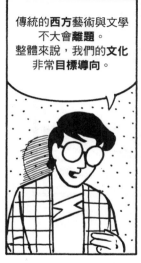

但**東方**蘊含了
豐厚、迂迴、傳統
與**曲折難懂**的
藝術作品。

日漫**繼承**了
這樣的傳統，
相較於**前往何處**，
它們通常更專注於
待在何處。

因為這些原因
及其他敘事技巧，
日漫所呈現出來的視點
與我們極其**不同**。

比起**世界上的
其他地方**，
日本的漫畫
有種——

——間斷的傾向。

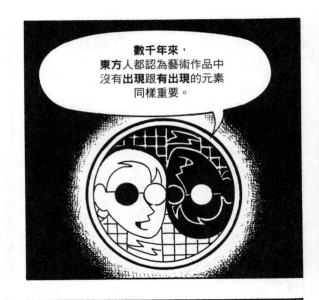

數千年來，
東方人都認為藝術作品中
沒有**出現**跟**有出現**的元素
同樣重要。

在平面藝術領域中，
專注在**圖與背景**之間的關係以及「**負空間**」上。

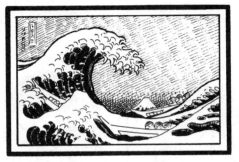

葛飾北齋約於1829年繪製的《神奈川沖浪裡》
（把圖畫倒過來看，就會看見負空間裡的**另一波海浪**……
這是大自然的**陰跟陽**。）

音樂亦然。
西方古典音樂一直在強調
連續不間斷的旋律跟和諧，
東方古典音樂同時還重視**靜**所扮演的角色！

西方　　　　　　　　　　東方

過去一兩個**世紀**以來，
在**西方**文化影響席捲**東方**的同時，
東方及非洲對**片段**與**節奏**的思維
也席捲了**西方**。

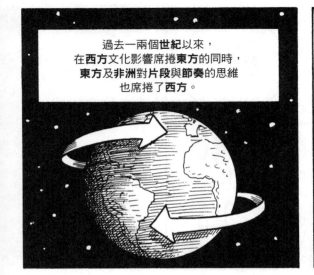

從**德布西**到**史特拉汶斯基**到**貝西伯爵**，
西方音樂界逐漸深刻體會到
片段與**間歇**的力量，
並將這些元素加入音樂中。

貝西伯爵

貝西伯爵大樂團

在**視覺**
藝術方面，
東方思維的影響
非常深**遠**。

西方傳統原本著**重前景**的主題
及**連續色調**，
後來卻是**片段性**當道，
而且藝術家
對**畫面**有了
新的體認。

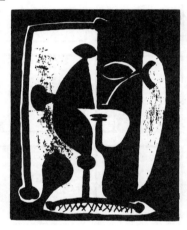

《人像》
臨摹
畢卡索
1948

你認為赫爾德的這幅畫的名稱
為何呢？*

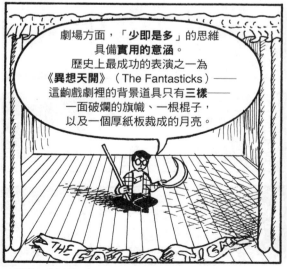

劇場方面，「**少即是多**」的思維
具備**實用**的意涵。
歷史上最成功的表演之一為
《**異想天開**》（The Fantasticks）──
這齣戲劇裡的背景道具只有**三樣**──
一面破爛的旗幟、一根棍子，
以及一個厚紙板裁成的月亮。

長久以來，無論**任何**媒體，都希望
能成功的利用最少的元素去詮釋作品，
這是創作人心中的**崇高夢想**。

*答案：《大N》。

83

這是一個故事。

卡爾，答應我不可以**酒駕**喔。

我答應妳。

時候不早了！

我該走了！

嗯……

我的車鑰匙好像不見了！可以先跟妳借嗎？

好啊。在我**皮包**裡。

謝啦！

碰！

噜噜噜……**噗嚨！** *

噗嚨！

可惡！車陣慢下來了。

嗯……

我要抄**捷徑**！

到了！

希望黛西已經準備好了！

叮咚！

嗨，卡爾，嗨，黛西！

對不起，卡爾，我今天晚上沒法跟你出門。

喔！

明天晚上好不好？

好啊！

啾！

明天見！

那我**現在**要幹嘛？

我知道了，租個**片子**看好了！

影片出租店

嗯……

我一直想看這部電影！

一百塊，謝謝。

來，**給你**。

嘿，你知道比爾姓什麼嗎？

哪個比爾啊？

是我先問**你**的耶。

我不認識任何「比爾」。

好吧。

祝你有個美好的一天。

叮！

我要買些啤酒。

STOP + GO

喝一罐啤酒不會怎麼樣。

咕噜！咕噜！

碰！

卡爾在此安息

END

*承蒙麥特・費卓的允許讓我使用「噗嚨」這個擬聲詞。

84

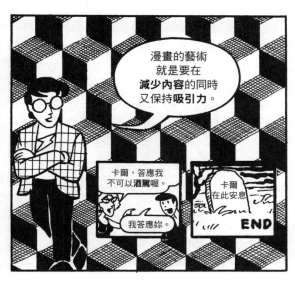

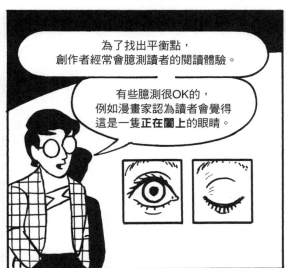

我們假定**讀者**知道怎麼去閱讀畫格的順序，但**排列**這些畫格的工程其實相當**複雜**。

事實上，**複雜**到就連**資深漫畫家**有時也會**搞砸**。

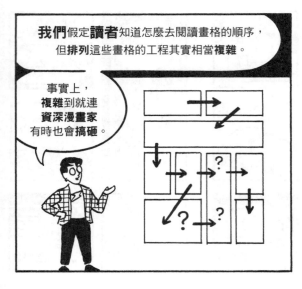

隨著畫格**之間**的縫合程度越形強烈，讀者的解讀方式也變得更具**彈性**。

去死吧！！

不！ 不！

咿啊！

因此對**創作者**來說，要**拿捏好分寸**就變得更加複雜。

當然，有些漫畫家能夠**刻意營造模稜兩可**的效果，讓我們自由解讀劇情。

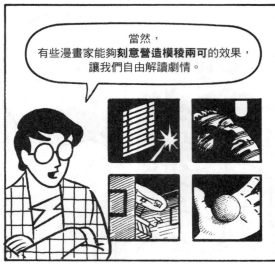

如果漫畫家選擇只呈現出圖像的一小**部分**的話，縫合的強大力量就不只會出現在畫格與畫格**之間**，也會出現在畫格**裡面**。

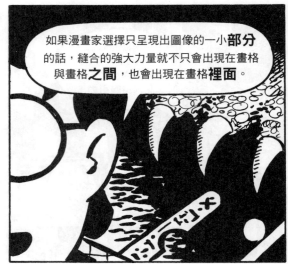

藉由不同的呈現方式，漫畫可以變得**模稜兩可到讓人氣惱**。

透過只讓讀者看見場景裡的一部分或完全看不見——

——只提供**線索**——

——漫畫家就能在讀者的腦海激起無限的想像畫面。

86

在面對類似**這些畫格**時，每次讀者所解讀出來的**畫面將會有極大的不同**。

CLAK! CLAK! CLAK!

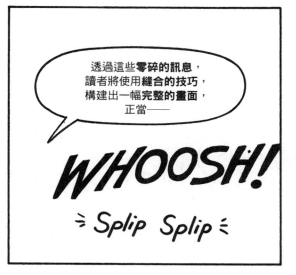

透過這些**零碎的訊息**，讀者將使用**縫合**的技巧，構建出一幅**完整的**畫面，正當──

WHOOSH!

Splip Splip

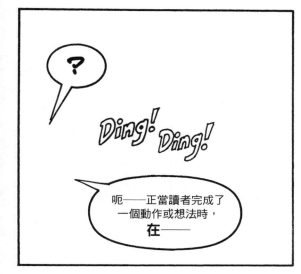

?

Ding! Ding!

呃──正當讀者完成了一個動作或想法時，**在**──

噢！

噢！

Ding! Ding!

咳！我是說，正當讀者完成──

──一個動作或──

噢！噢！

住手！

Ding! Ding!

噢！

Ding! Ding!

噢！

無論每一個畫格**中**藏了什麼祕密，
我最有**興趣**的還是畫格與畫格**之間**
的縫合的力量。

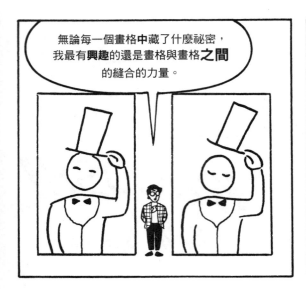

有某種**奇特**又**美妙**的東西
在這個**紙上的空白條狀區**發生。

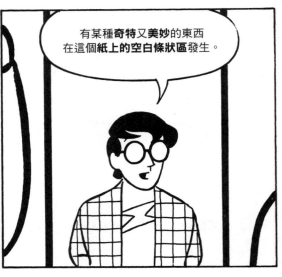

我們已經知道漫畫要求大腦要承擔起
某種類似**中介者**的工作——
負責把畫格之間的空隙填滿，
就像個**動畫師**一樣——但我相信不只如此。

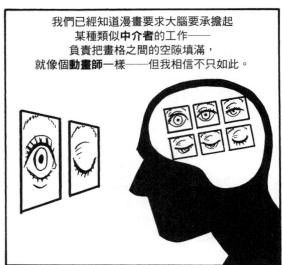

我們再回去看**第五種**轉換方式，
於日本非常風行。

下面是四格的
定場畫面，
描繪的場景是
一間**老式**的廚房。

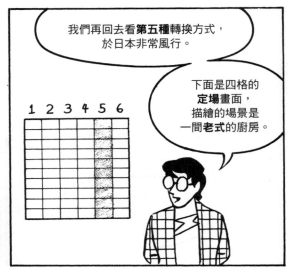

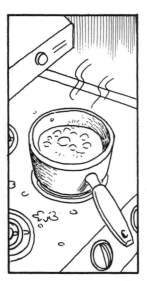

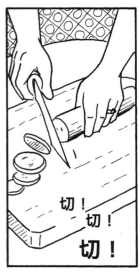

切！
切！
切！

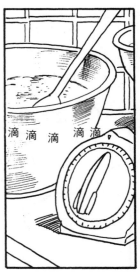

滴　滴　滴　滴　滴

88

現在，多數人應該都能毫無困難地**只靠**那四格就**意識**到你正在一間廚房裡。

透過**深度**的**縫合**技巧，你的大腦會用這四張**零散**的圖像拼造一個**不只有**這些零散畫面的完整場景。

但相較於傳統的**單格**定場畫面，大腦透過**四個**畫格建立起的場景有著極大的**不同**。

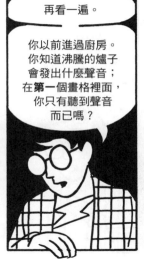

再看一遍。

你以前進過廚房。你知道沸騰的爐子會發出什麼聲音；在**第一個**畫格裡面，你只有聽到聲音而已嗎？

那**切菜**的聲音呢？只存在**一格**的時間嗎？還是繼續迴盪在腦海？你**聞得到**廚房裡的味道嗎？**感覺得到**嗎？**嚐得到**嗎？

漫畫是種**單一**感官的媒體。只透過**一種**感官去描繪一個可體驗的**世界**。

可是其他**四種感官**呢？

我們使用例如**文字氣泡**去表示**聲音**。

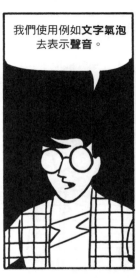

我們使用例如表示**聲音**。

但整體來說，對白框僅僅是**視覺**的一種展現。

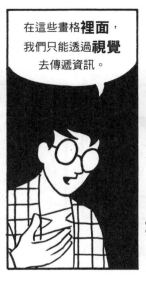

在這些畫格**裡面**，我們只能透過**視覺**去傳遞資訊。

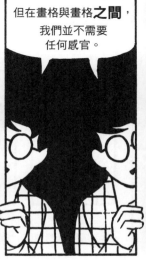

但在畫格與畫格**之間**，我們並不需要任何感官。

這也就是為什麼我們的**所有**感官都起了作用！

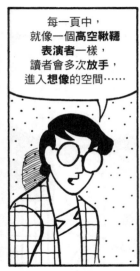

每一頁中，
就像一個**高空鞦韆
表演者**一樣，
讀者會多次放手，
進入**想像**的空間……

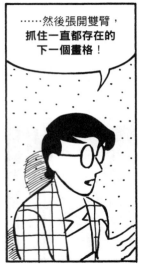

……然後張開雙臂，
**抓住一直都存在的
下一個畫格**！

要讓讀者抓得**夠快**，
免得讀者會
落入混亂或**厭煩**之中。

但有沒有可能
掌控好縫合——

——讓讀者
學會**飛**呢？

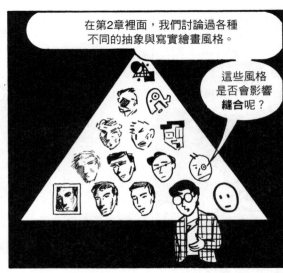

在第2章裡面，我們討論過各種
不同的抽象與寫實繪畫風格。

這些風格
是否會影響
縫合呢？

我認為答案
是**肯定**的。

由於卡通已經存在於讀者的概念之中，
因此他們輕而易舉地就能夠穿過畫格與畫格**之間**的概念領域。

嗨！

概念能夠**流暢地**從一個畫格延續到下一個畫格。

寫實的圖像則困難些。
由於這些圖像的**視覺**存在感較強，因此要穿過概念的領域就沒那麼容易。

嗨！

因此，相較於上一個範例似乎接近一連串的片刻，
這個例子看起來比較像一系列的**靜止照片**……

……至少**我**的感覺是這樣。這種事情很**主觀**。

同樣地，我認為轉而接近**圖像層級**的漫畫圖，
縱使原因不同，要運用縫合時也會比較困難。

嗨！

在這邊，由於其**風格**上的**整體性特質**，
讓我們更容易認為這是一個**完整**的頁面，而非個別單一的**畫格**。

一個很好的經驗法則告訴我們，
如果讀者強烈**意識**到故事中的繪圖風格——

——那麼要使用縫合技巧可能會比較**費勁**。

當然，要讓讀者**費勁**一些或許正是該名創作者的意圖。
我重申，這問題牽涉到**個人的風格**。

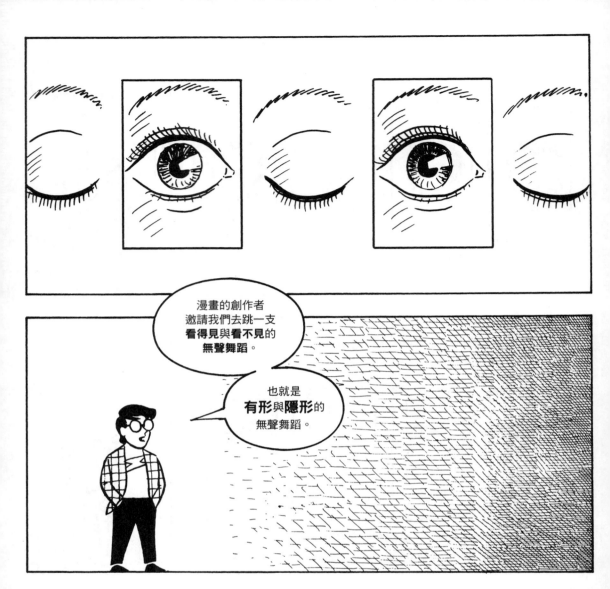

漫畫的創作者
邀請我們去跳一支
看得見與**看不見**的
無聲舞蹈。

也就是
有形與**隱形**的
無聲舞蹈。

這支舞蹈是漫畫**獨有**的。
沒有一種藝術形式能像漫畫
這樣在給予讀者很多,
同時也**從**讀者那邊要求很多。

這就是為什麼我認為
不應該單純將漫畫視為
視覺藝術與**虛構散文**的**混合體**。

發生在這些
畫格之間的魔法,
只有漫畫能創造。

在這間辦公室裡，我試著**控制**那種過程，並藉此提出我的見解。

但我只能**指引方向**，無法帶你去到**任何**你不想**去**的地方。

我只能夠做出跟你有關的**假設**，並希望自己**沒猜錯**——

——一如我們**天天**都假定，除了眼前的事物外，生活中還存有其他的景、物、人。

我只希望你擁有**一點信心**——

——和一個**充滿想像力的世界**。

第 4 章

時間的構成

好！來看看：

漫畫裡的每一畫格都會呈現出**單一時刻**。

而在那些凍結的時刻**之間**
——在畫格之間——
我們的大腦會把
中間的時刻填滿，
創造出**時間與動作**的幻象。

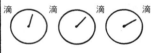

滴　　滴　　滴　　滴

就像在兩個點中間
畫一條線一樣。

對吧？

喀嚓

沒啦！
當然不是這樣！

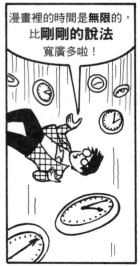

漫畫裡的時間是**無限**的，
比**剛剛的說法**
寬廣多啦！

我們
湊近一點
看吧！

94

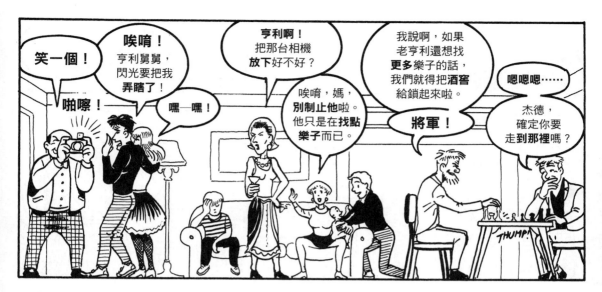

就連**閃光燈**發出的短促聲響也有一段**時間**，**當然**為時不長，但不會是**立刻**消失！

啪嚓！

一般**文字**的時間又**更慢**上許多。在這一個畫格中，光亨利舅舅一人就耗掉了足足**一秒**，特別是那句「**笑一個！**」顯然是在閃光燈發出亮光**之前**說的話。

笑一個！

啪嚓！

同樣的，下一個對白框一定是接在閃光的**後頭**，因此又增加了**更多**時間。

唉唷！
亨利舅舅，閃光要把我弄瞎了！

嘿一嘿！

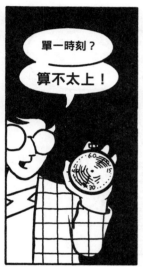

單一時刻？

算不太上！

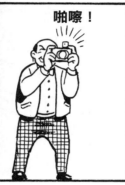

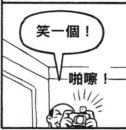

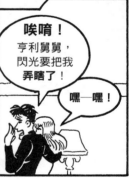

就在**縫合**利用圖像與**間歇處**來製造時間幻象的同時，**文字**則代表了一樣只可能出現**於**時間之中的東西——**聲音**。

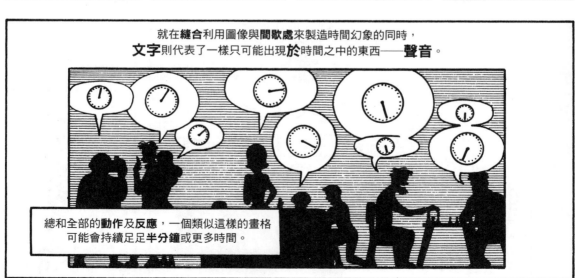

總和全部的**動作**及**反應**，一個類似這樣的畫格可能會持續足足**半分鐘**或更多時間。

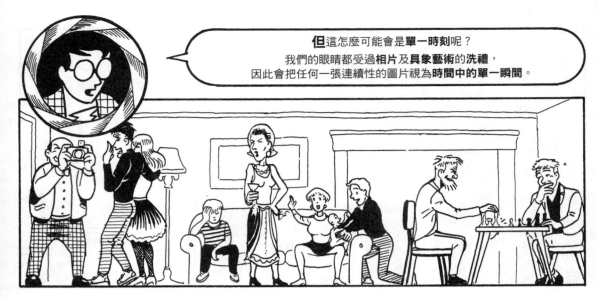

但這怎麼可能會是**單一時刻**呢？
我們的眼睛都受過**相片**及**具象藝術**的洗禮，
因此會把任何一張連續性的圖片視為**時間中的單一瞬間**。

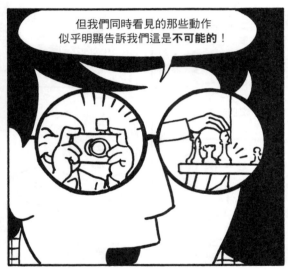

但我們同時看見的那些動作
似乎明顯告訴我們這是**不可能的**！

還有另一種觀點：
把時間想做一條**繩子**。

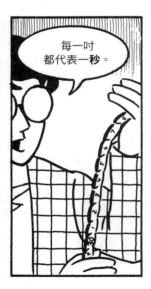

每一吋
都代表一秒。

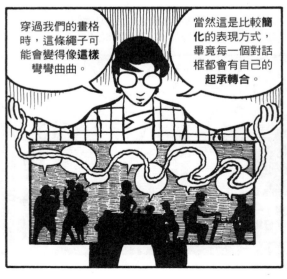

穿過我們的畫格
時，這條繩子可
能會變得像**這樣**
彎彎曲曲。

當然這是比較**簡
化**的表現方式，
畢竟每一個對話
框都會有自己的
起承轉合。

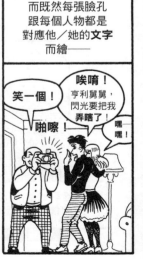

而既然每張臉孔
跟每個人物都是
對應他／她的**文字**
而繪——

笑一個！

啪嚓！

唉唷！
亨利舅舅，
閃光要把我
弄瞎了！

嘿嘿！

——所以那些人物、臉孔跟文字也會對應**時間**。

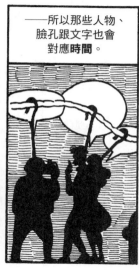

與此同時，單格連續性**圖片**裡的每個圖像會再去對應**其他**圖像。

一張**圖片**。

一個**時刻**。

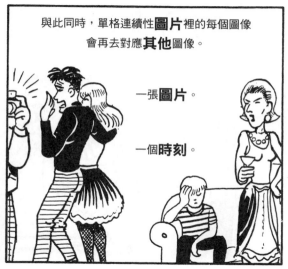

如果把時間描繪成一條線，**從左往右**移動，就會把所有的圖像放在同一個縱軸上。

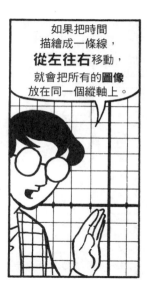

導致時間**糾結成一團，面目全非！**

啪！　　啪！

碰！

或許我們太過受到相片的制約，才會把一張圖像視為**單一時刻**。畢竟在**現實生活**中，一隻眼睛也得花些**時間**去移動，才能把一個個場景看完！

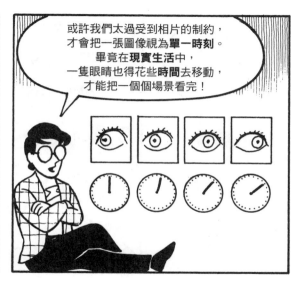

每個人物都是依照**由左到右**的方式去排列出順序，好讓我們能夠「**閱讀**」他們。每個人物都占據了自己的**一段時間**。

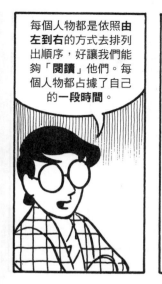

從某些角度來看，這個畫格本身實際上**符合**我們對漫畫的**定義！**只需要放進幾個**間白**去**弄清次序**就行了。

笑一個！

啪嚓

唉唷！亨利舅舅，閃光要把我弄瞎了！嘿——嘿！

亨利啊！把那台相機**放下**好不好？

唉唷，媽，**別制止他**啦！他只是在找點樂子而已。

我說啊，如果老亨利還想找**更多樂子**的話，我們就得把酒窖給鎖起來啦。

將軍！

嗯嗯嗯……

杰德，確定你要走到那裡嗎？

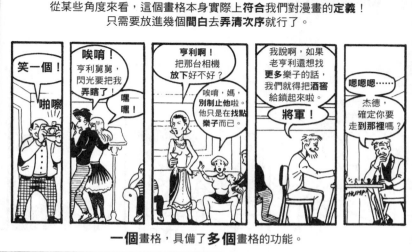

一個畫格，具備了**多個**畫格的功能。

97

當然，不是**所有的**畫格都像那樣。

這樣一個無聲的畫格**自然**也可以被解讀為**單一時刻**！

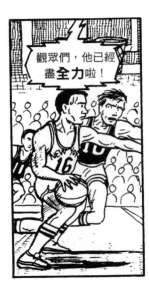

觀眾們，他已經**盡全力**啦！

如果加入了**聲音**，上述說法就不再合理——

——**可是**，如果加上的是一段無聲的**說明**，那個片刻就得以**靜止**。

他已經盡了**全力**，說時遲那時快——

我們稱這些各種形狀**畫格**，邊界裡的所有圖標全部加總起來就是**漫畫的詞彙**。

除了**一樣東西**以外。

就跟身體最大的器官——我們的**皮膚**——鮮少**被視為器官**一樣——

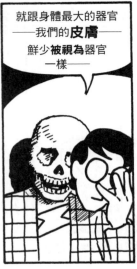

——畫格**本身**也受到了忽略。它可是漫畫裡最重要的**圖標**呢！

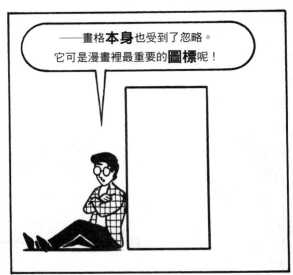

我們把這些圖標稱之為畫格或「畫框」，它們並沒有**固定**或**明確**的定義，就跟**語言**、**科學**或**溝通**圖標一樣。

它們的定義也沒有跟我們稱之為**圖像**的那些東西一樣具**可塑性**、**流動性**。

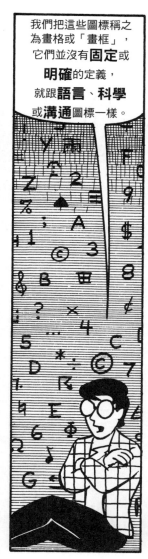

畫框的功能扮演著切割時間或空間的**指標**。

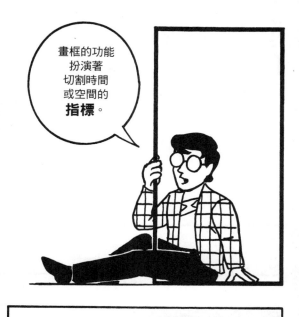

時間的**長短**及空間的**向度**是依據畫格的**內容**去定義，而非畫格本身。*

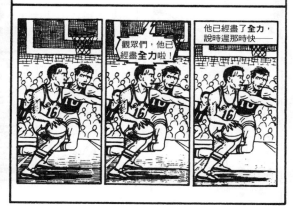

觀眾們，他已經盡**全力**啦！

他已經盡了**全力**，說時遲那時快——

畫格的**外形千變萬化**，雖然形狀不同並不影響畫格對時間的「**定義**」，但卻會影響閱讀**體驗**。

我們因此就看到了漫畫裡**所描繪**的時間與讀者**所感知**到的時間之間的差異。

*艾斯納在《漫畫及連續性藝術》一書內以「框架中的時間」為標題討論了這個部分。

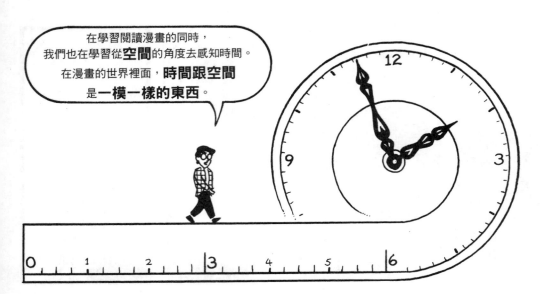

在學習閱讀漫畫的同時，我們也在學習從**空間**的角度去感知時間。在漫畫的世界裡面，**時間跟空間**是**一模一樣的東西**。

問題在於少了**度量衡**。

一連串的圖片，**一秒接著一秒**，不過區區幾公分而已，換到下一個畫格，我們就已經穿越了**一億年**。

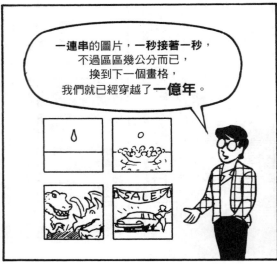

因此，身為讀者，我們只留下**模糊的感覺**。雙眼在沿著眼前的**空間**移動的同時，其實也穿越了**時間**——只是我們不知道穿越了**多遠**！

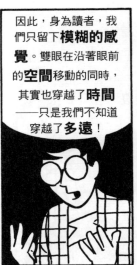

多數情況下，如果一連串圖像中的**元素**對我們來說並**不陌生**，那麼根據過往的經驗，要猜測經過了多久並不困難。

依據**人生經驗**的對話，我們可以確定像這樣一格「**暫停**」頂多**幾秒鐘**而已。

100

但如果這個場景的創作者想要將暫停的時間**拉長**，
要怎麼做呢？最簡單的方法就是增加更多畫格，
但這是唯一的解決方式嗎？

 你認為白襪隊今年會拿到冠軍嗎？

 可能會吧。

有辦法讓類似這裡的單一無聲畫格
看起來時間拉得**比較長**嗎？
如果增加**間白**的寬度呢？有**影響**嗎？

我們已經見識過如何
透過畫格的**內容**、
畫格的**數量**，
以及間白的**寬度**
去控制時間，
但**還有一種**辦法。

 嘿，我應該要有份更好的工作！我可當腦外科醫生！

 可能是吧。

雖然聽起來令人難以置信，
畫格的**形狀**其實可以**影響**我們對時間的**感知**。
即便這個長畫格的基本「意涵」跟原本的短畫格一樣，
它給人的**感覺**卻比較久！

 老兄，那個瑪丹娜可真夠辣的！

 可能是吧。

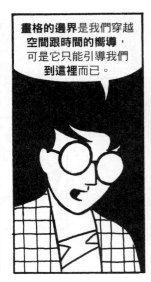

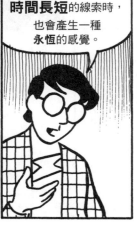

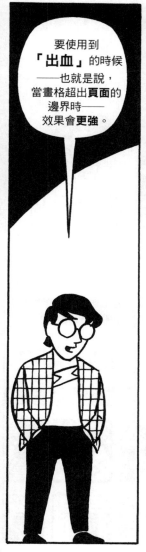

要使用到
「**出血**」的時候
——也就是說，
當畫格超出**頁面**的
邊界時——
效果會**更強**。

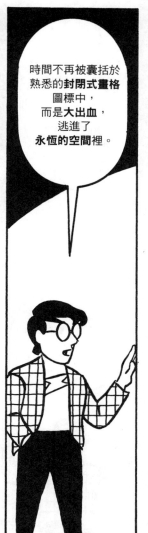

時間不再被囊括於
熟悉的**封閉式畫格**
圖標中，
而是**大出血**，
逃進了
永恆的空間裡。

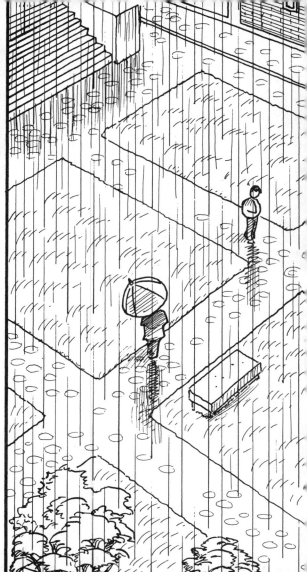

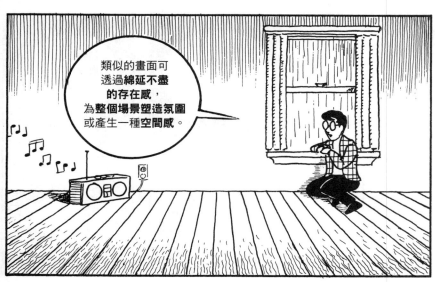

類似的畫面可
透過**綿延不盡**
的**存在感**，
為**整個場景塑造氣圍**
或產生一種**空間感**。

同樣地，這種技巧
多為日本漫畫家所用，
直到最近才進入了
西方。

103

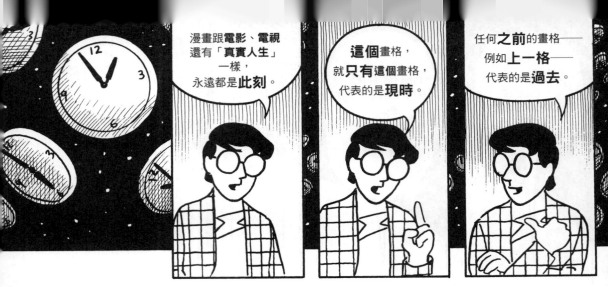

漫畫跟**電影**、**電視**還有「**真實人生**」一樣，永遠都是**此刻**。

這個畫格，就**只有這個畫格**，代表的是**現時**。

任何**之前**的畫格──例如**上一格**──代表的是**過去**。

同樣地，所有**接下來**的畫格──例如**下一格**──代表的是**未來**。

但跟其他媒體**不同**，在漫畫裡面，對讀者來說，過去不只是**回憶**，未來也不只是**可能性**。

過去跟**未來**都**真實**、**看得見**，而且就**在我們身旁**！

你的眼睛看到哪裡，那裡就是**此刻**。但與此同時，你的眼睛也會看見周遭**過去**跟**未來**的景物！

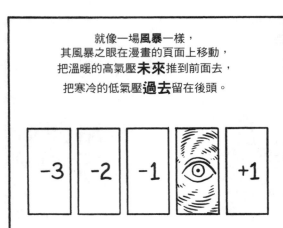

就像一場**風暴**一樣，其風暴之眼在漫畫的頁面上移動，把溫暖的高氣壓**未來**推到前面去，把寒冷的低氣壓**過去**留在後頭。

-3	-2	-1	👁	+1

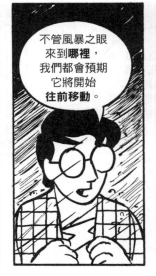

不管風暴之眼來到哪裡，我們都會預期它將開始**往前移動**。

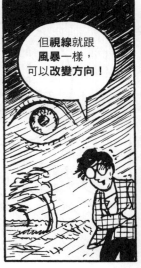

但**視線**就跟**風暴**一樣，可以**改變方向**！

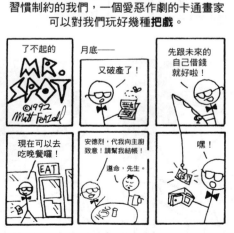

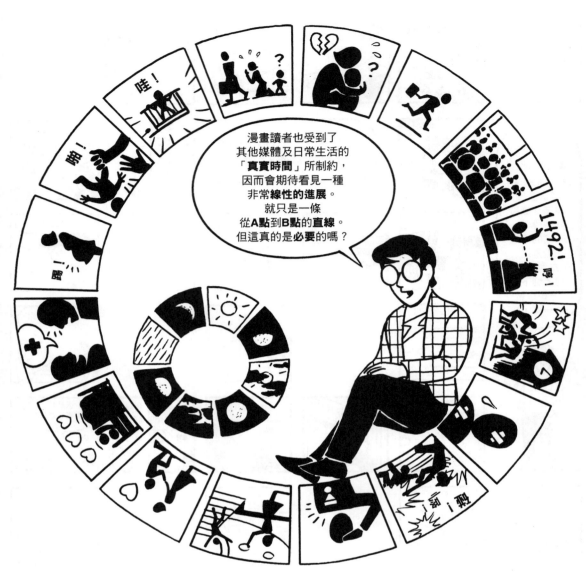

漫畫讀者也受到了其他媒體及日常生活的「**真實時間**」所制約，因而會期待看見一種**非常線性**的進展。就只是一條從**A點**到**B點**的**直線**。但這真的是**必要**的嗎？

現階段，這些問題隸屬於**遊戲**及**古怪小實驗**的領域。

但閱聽人**參與**在**其他媒體**已經快要成為一個**大議題**。

漫畫如何去應對這個議題（或**留下敗筆**），將有可能會是**定義**漫畫在**新世紀**中的角色的關鍵要素。

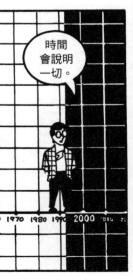

時間會說明一切。

1970 1980 1990 2000

如同前面所提到的，在漫畫的世界中，**時間**跟**空間**有著**緊密連結**。

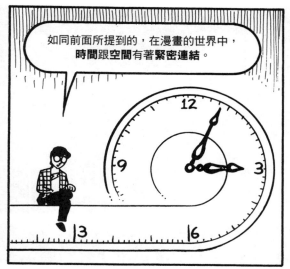

因而也影響到了**時間**跟**動作**之間的關係。

我們在第**3**章的時候有討論過，漫畫裡的動作是透過一種**介於**畫格與畫格之間的、名為**縫合**的心智歷程來產生——

——通常是藉由**第一**跟**第二**種轉換方式……但我們別再回去聊**那個**了吧！

儘管漫畫有**三千年**的歷史，但直到托普佛於**19世紀中期**的塗鴉出現，才讓漫畫裡現在大家耳熟能詳的**從畫格到畫格**的動作表現形式有了一個**明確**的原型。

為什麼，在這個明智理性的社會中，一個人得端坐著才能說話。戲院、賭場，任何最新出現的場所都一樣——已經成了共識。

為什麼，如果高層的人說了個笑話，就會有人跳起來大笑。

然而，不到幾年的時間，動作就成為了一個**熱門**話題！

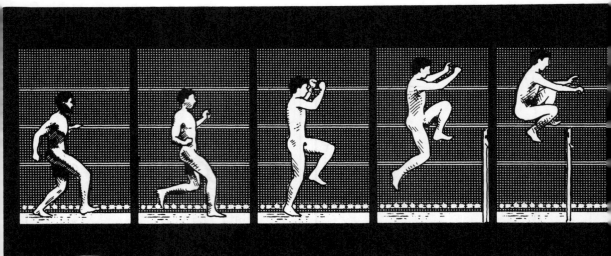

在**19世紀**的最後25年中，似乎**每一個人**都在想辦法要利用**科學**的方式來捕捉動作。

到了1880年，**世界各地的發明家**都知道「**會動的照片**」近在咫尺。**每個人都想奪得第一名的寶座！**

旋轉畫筒過時了，我的**閃頻儀**在各方面都強多了！

呸！我的**活動視鏡**更棒！

一群傻蛋！見識見識我**活動電影放映機**的厲害！

哈！孩子玩意兒！跟我偉大的**幻視鏡**相比，不過都只是玩具罷了！

一群騙子！我的**動物實驗鏡**會——！

最後，老淘氣鬼**湯瑪斯‧愛迪生**申請到了最早的專利：將一條條清晰的**塑膠照片**投影，**電影**就此**蓬勃發展！**

隨著**會動的照片**高速興起，當時幾名較前衛的**畫家**嘗試在畫布上探索如何用**單張**圖畫來呈現出動感。

義大利的**未來主義畫家**及法國的**馬塞爾‧杜象**開始用**靜止的媒介**來系統性地解構行動中的影像。

年輕女孩沿著陽台上奔跑
畫家：巴拉

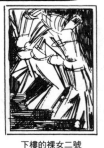

下樓的裸女二號
畫家：杜象

這想法很不賴！

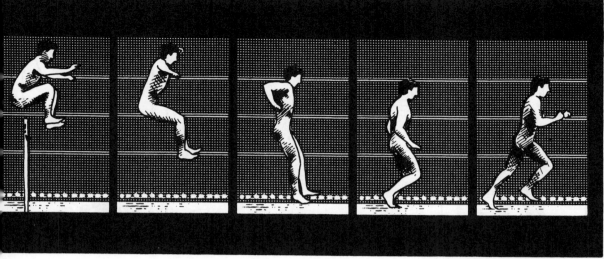

原始照片由埃德沃德·邁布里奇拍攝。

如果你打算要描繪一個——

——充滿動作的世界——

——那麼就準備去**描繪動作**吧！

相較於**感官**，杜象更關注的是動作這種**概念**，因此最後把動作的概念簡化成**一條線**。

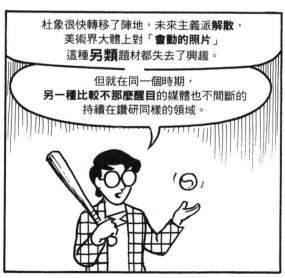

杜象很快轉移了陣地，未來主義派**解散**，美術界大體上對「**會動的照片**」這種**另類**題材都失去了興趣。

但就在同一個時期，**另一種比較不那麼醒目**的媒體也不間斷的持續在鑽研同樣的領域。

我想你們一定全部都猜得到我講的是那種媒體！

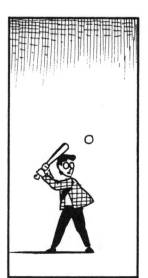

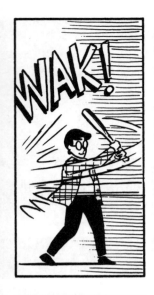

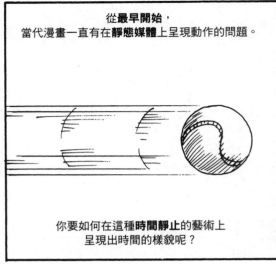

從**最早開始**，
當代漫畫一直有在**靜態媒體**上呈現動作的問題。

你要如何在這種**時間靜止**的藝術上呈現出時間的樣貌呢？

而且跟繪畫不同，在漫畫裡，這可不只是**一個理論上的問題**！

哐啷！

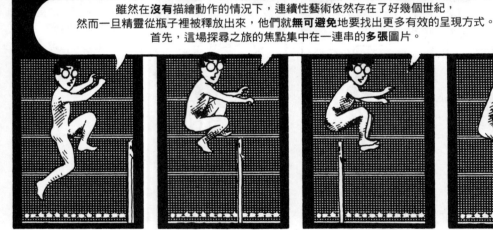

雖然在**沒有**描繪動作的情況下，連續性藝術依然存在了好幾個世紀，
然而一旦精靈從瓶子裡被釋放出來，他們就**無可避免**地要找出更多有效的呈現方式。
首先，這場探尋之旅的焦點集中在一連串的**多張圖片**。

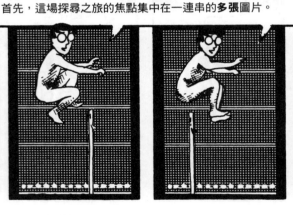

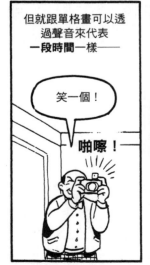

但就跟單格畫可以透過聲音來代表**一段時間**一樣——

笑一個！

啪嚓！

——單格畫也可以透過**圖像**來代表一段時間！

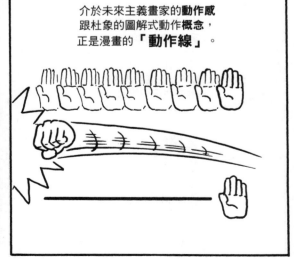

介於未來主義畫家的**動作感**跟杜象的圖解式動作**概念**，正是漫畫的「**動作線**」。

110

一開始，動作線──或有些人稱之為「**速度線**」──**狂野、混亂**，
幾乎**不顧一切**地試圖重現出物品在空間中的移動路徑。

隨著一年年過去，這些線條變得更**精緻簡約**，
甚至變得更像**示意圖**。

最後，在專畫英雄的奇幻冒險故事藝術家例如
比爾・艾佛瑞及**傑克・科比**的手中──

──這些同樣的線條變得**非常**清晰簡約，彷彿它們**真的**有血有肉，擁有**生命**。

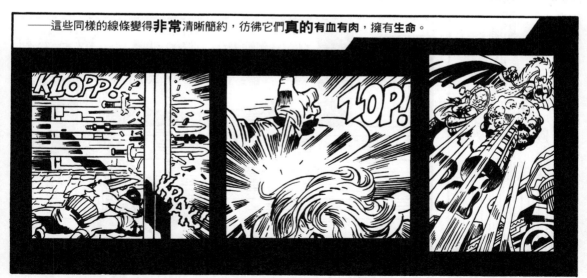

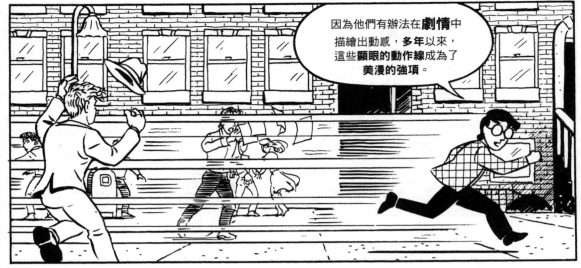

因為他們有辦法在**劇情**中描繪出動感，**多年**以來，這些**顯眼**的動作線成為了**美漫的強項**。

在這樣的技巧中，**移動**中的物體跟**背景**都以一種**明白**、**清楚**的風格去描繪，**動線**也會**蓋過**場景。

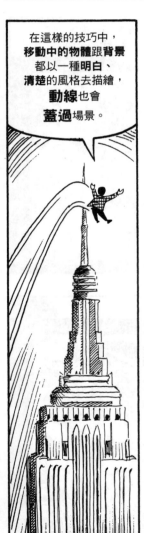

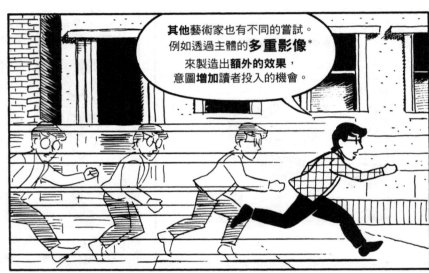

其他藝術家也有不同的嘗試。例如透過主體的**多重影像*** 來製造出**額外**的效果，意圖**增加**讀者投入的機會。

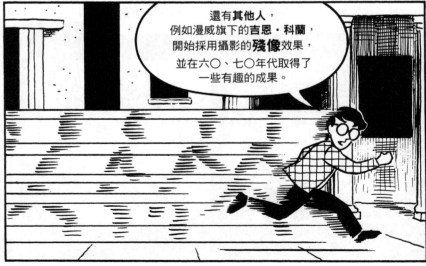

還有**其他人**，例如漫威旗下的**吉恩・科蘭**，開始採用攝影的**殘像**效果，並在六〇、七〇年代取得了一些有趣的成果。

*多重影像的畫法可以在克里格斯坦、英凡蒂諾及其他人的作品中找到。

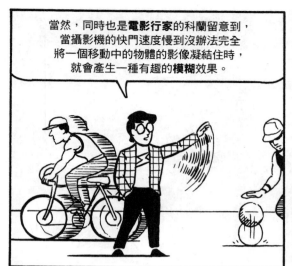

當然，同時也是**電影行家**的科蘭留意到，當攝影機的快門速度慢到沒辦法完全將一個移動中的物體的影像凝結住時，就會產生一種有趣的**模糊**效果。

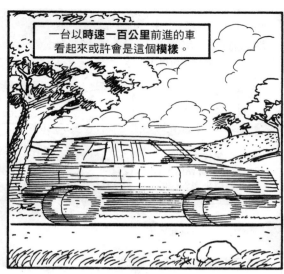

一台以**時速一百公里**前進的車看起來或許會是這個**模樣**。

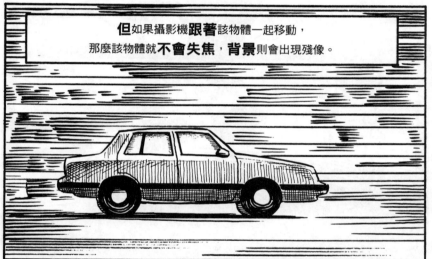

但如果攝影機**跟著**該物體一起移動，那麼該物體就**不會失焦**，**背景**則會出現殘像。

美國的漫畫家對這種**攝影技巧**幾乎毫無興趣。

而在**歐洲**，漫畫家幾乎不使用動作線，要不就是**鮮少**使用。

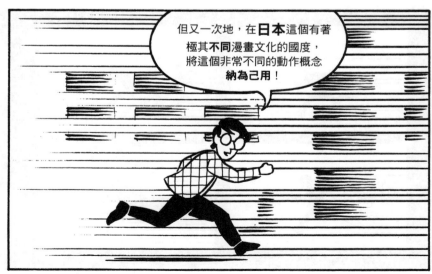

但又一次地，在**日本**這個有著極其**不同漫畫文化**的國度，將這個非常不同的動作概念**納為己用**！

113

我把這種畫法稱為「**主觀運動**」，假設**觀察**一個移動中的物體**可以**讓讀者猶如臨場參與，使之**成為**那個物體應該會感受**更強烈**。

從**六〇年代**末開始，日本漫畫家會藉由類似**這些**畫格來讓他們的讀者「**坐上駕駛座**」。

而從**八〇年代中期**起，幾個**美國**漫畫家開始在自己的作品中加入這種效果。等到了**九〇年代**初，這種畫法已經變得相當常見。

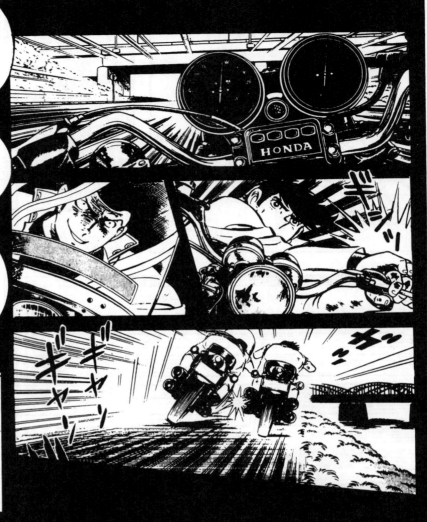

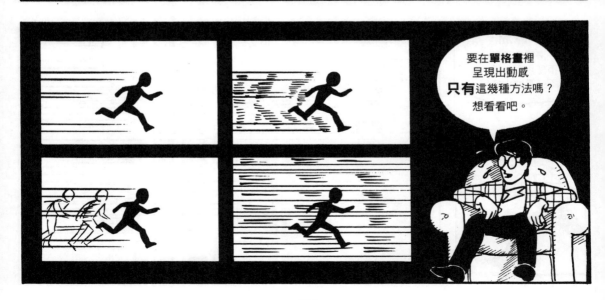

要在**單格畫**裡呈現出動感**只有**這幾種方法嗎？想看看吧。

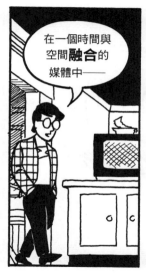

在一個時間與空間**融合**的媒體中——

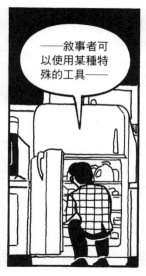

——敘事者可以使用某種特殊的工具——

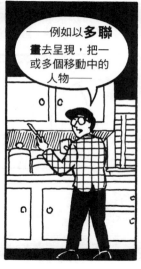

——例如以**多聯畫**去呈現，把一或多個移動中的人物——

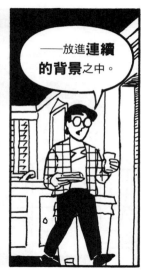

——放進**連續的背景**之中。

相較於其他視覺藝術，漫畫裡的**構成**遵循著非常不同的規矩。

因為將**時間**加入公式中，漫畫家安排畫面的方式，通常是傳統繪畫中不會採用的。

在這裡，**圖像**的構成裡又加入了**改變**的構成、**劇情**的構成——

——以及**記憶**的構成。

如果單格畫的構成真的是「**完美無瑕**」，那是否意味著它能夠——或必須——**獨立**存在嗎？

大自然每天都會創造出**絕世的美**，然而其構成卻只遵循**機能**及**變化**。

理想中漫畫應該也辦得到。

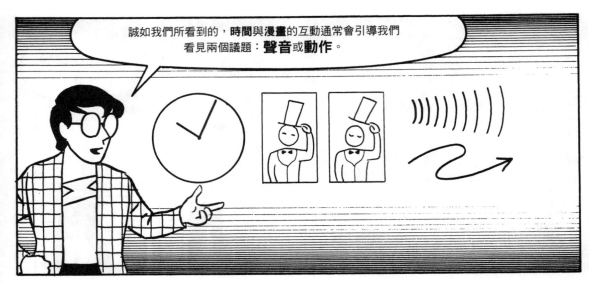

誠如我們所看到的，**時間**與**漫畫**的互動通常會引導我們
看見兩個議題：**聲音**或**動作**。

聲音可以
拆解成**兩種**：
對白框跟**音效**。

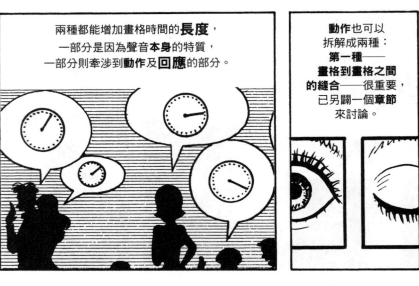

兩種都能增加畫格時間的**長度**，
一部分是因為聲音**本身**的特質，
一部分則牽涉到**動作**及**回應**的部分。

動作也可以
拆解成**兩種**：
第一種——
**畫格到畫格之間
的縫合**——很重要，
已另闢一個章節
來討論。

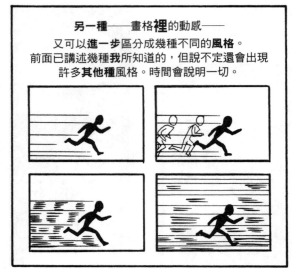

另一種——畫格**裡**的動感——
又可以**進一步**區分成幾種不同的**風格**。
前面已講述幾種**我**所知道的，但說不定還會出現
許多**其他**種風格。時間會說明一切。

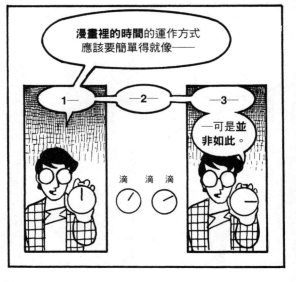

漫畫裡的時間的運作方式
應該要簡單得就像——

1—— —2— —3——

——可是**並
非如此**。

滴 滴 滴

多年以來，我一直想找出漫畫的「**時間感**」源自何處，但至今它的**殊異性**仍教我訝異。

啪！ 啪！

碰！

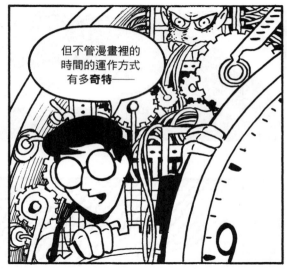

但不管漫畫裡的時間的運作方式有多**奇特**——

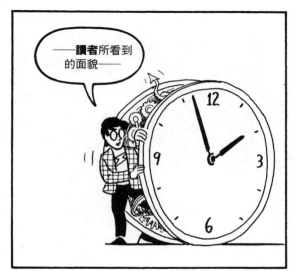

——**讀者**所看到的面貌——

——都簡單又**正常**。

喀啦

或也可以說看到的只是它的**幻象**。

一切都取決於你**思維的框架**。

第 5 章

線條的存在

情緒**看得見**嗎？

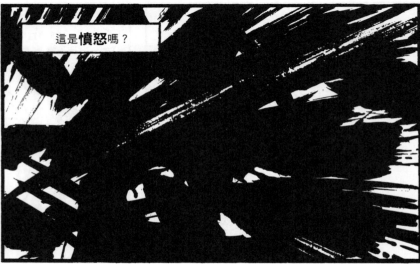

這是**憤怒**嗎？

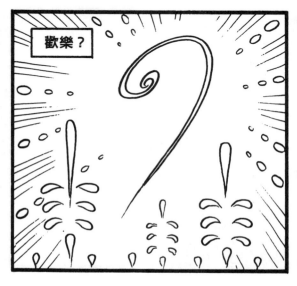

歡樂？

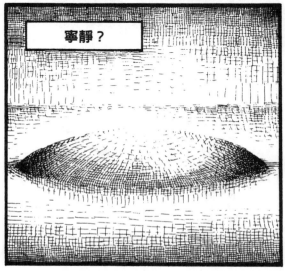

寧靜？

118

緊張？

親密？

瘋狂？

驕傲？

焦慮？

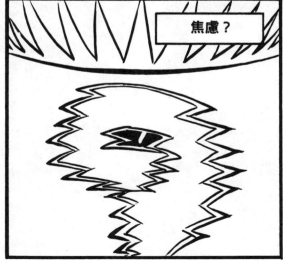

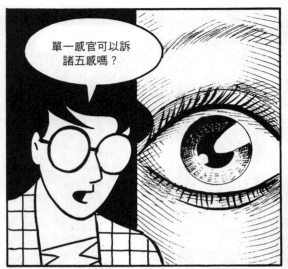

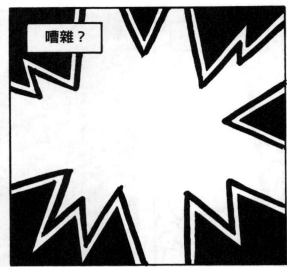

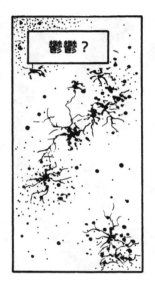

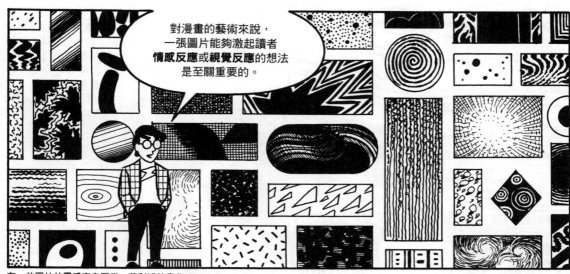

對漫畫的藝術來說，一張圖片能夠激起讀者**情感反應**或**視覺反應**的想法是至關重要的。

有一些圖片的靈感來自亞當‧菲利浦的畫作。

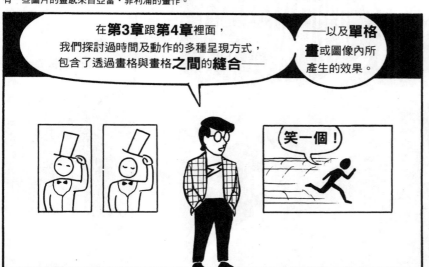

在**第3章**跟**第4章**裡面，我們探討過時間及動作的多種呈現方式，包含了透過畫格與畫格**之間**的**縫合**——

——以及**單格畫**或圖像內所產生的效果。

笑一個！

感官與情緒的無形世界**一樣**可以藉由多個畫格之間及其**內部**來呈現。

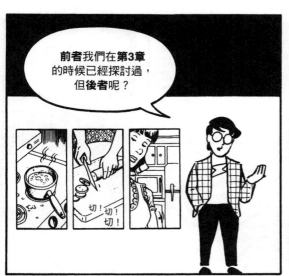

前者我們在**第3章**的時候已經探討過，但**後者**呢？

切！切！切！

單一圖像如何表達**感官**及**情緒**？這種概念如何運用到**漫畫**上？

我們可以再一次進入「**美術作品**」的世界裡尋找一些想法。

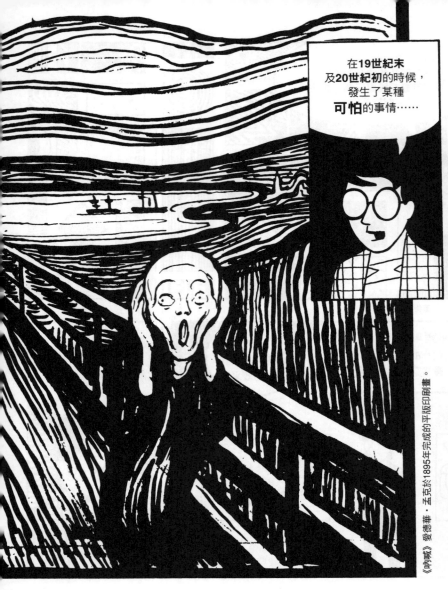

在19世紀末及20世紀初的時候，發生了某種**可怕**的事情……

印象派畫家才剛終於說服了同行**他們**所看到的世界是世界可見的**真實**樣貌——

——另一個**看不見**的世界就開始**成形**了。

《吶喊》愛德華・孟克於1895年完成的平版印刷畫。

在**愛德華・孟克**跟**文森・梵谷**的作品中，**印象派主流**所重視的，從客觀角度去看待光影的作法遭到了**揚棄**，換成了一種嶄新而駭人的**主觀**畫法。

 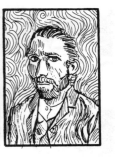

這種畫法後來被稱為**表現主義**。它的起源並不是一種**科學性的藝術**，而是這些藝術家無法**壓抑**的內部混亂的真實呈現。

不過其**原理**其實沒**那麼**困難！

隨著**新世紀**展開，類似**瓦西里·康丁斯基**這種**冷靜理性**的人對能反映出藝術家內心狀態**以及**刺激**五感**的**線條**、**形狀**跟**顏色**產生了極大的興趣。

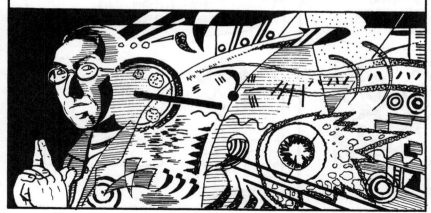

憤怒的**紅色**……
平和的**藍色**……
焦慮的**紋理**……
嘈雜的**形狀**……
安靜的**線條**……
冰冷的**綠色**……

在1912年時，這可是些奇怪的想法！

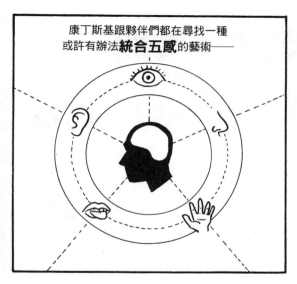

康丁斯基跟夥伴們都在尋找一種或許有辦法**統合五感**的藝術——

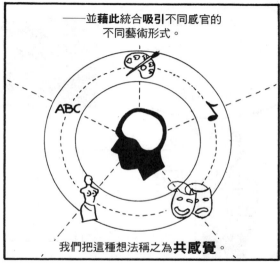

——並藉**此**統合**吸引**不同感官的不同藝術形式。

ABC

我們把這種想法稱之為**共感覺**。

後來，不**意外**地，類似的想法被**其他**領域的創作者表現了出來，例如**理查·華格納**跟法國詩人**波特萊爾**。

AB C

「藝術並不反映我們看得到的東西；而是會讓我們**看見**原先所看不見的。」

——保羅·克利
畫家，
教師，
卡通畫家。

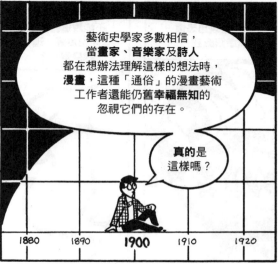

藝術史學家多數相信，當**畫家、音樂家**及**詩人**都在想辦法理解這樣的想法時，**漫畫**，這種「通俗」的漫畫藝術工作者還能仍舊**幸福無知**的忽視它們的存在。

真的是這樣嗎？

| 1880 | 1890 | **1900** | 1910 | 1920 |

在調查了漫畫的**百年歷史**後，我們會發現像**羅瑞·海耶斯**這種**明目張膽**的表現主義地下漫畫家，但這種藝術家**少之又少**。

多數都採取相當**明白清晰的風格**。或許**抽象**，但不會使用諸如**孟克**那具表現性的線條，或者**梵谷**那具表現性的色彩。

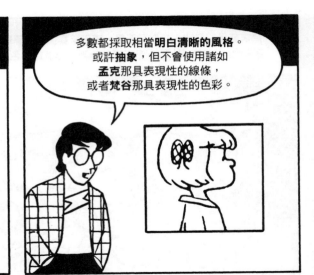

因此，我們可以說這兩位創作者一個是在表達心中的情緒跟感覺，而另一個**不是**嗎？或者兩者的差別是在於表現出的是**什麼**呢？

史奴比

查爾斯·舒茲

我這整個禮拜都有點憂鬱……

如果**這些線條**能夠呈現出**恐懼、焦慮跟瘋狂**——

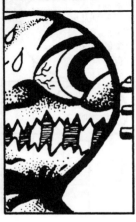

——那麼難道就不能說**這些線條**呈現出**冷靜、理性**跟**自省**嗎？

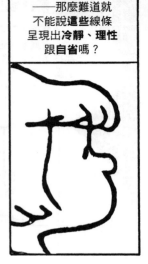

事實上，**所有的線條**不都具有一種**潛在的表現力**嗎？

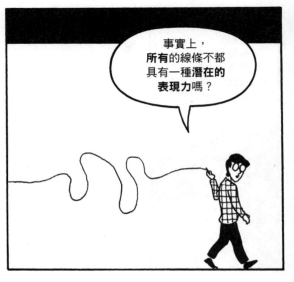

124

僅僅藉由改變線條的**方向**，一條線就可能從呈現出**消極跟永恆**——

——到**驕傲**跟**強壯**——

——再到**活力**跟**改變**！

藉由改變其**形狀**，則可以從**討厭的**跟**嚴峻的**——

——到**溫暖**跟**柔和**——

——到**理性**跟**保守**。

藉由改變其**筆墨**，看起來可能是**狂野跟致命**——

——到**虛弱**跟**不穩定**——

——到**誠實**跟**直接**。

即便是**地球**上最無趣，最「**不具表現力**」的線條，也一定會用某種方式呈現出其特質。

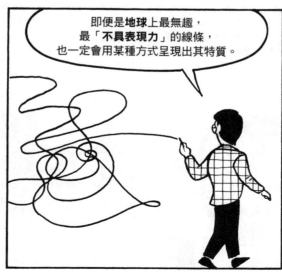

而雖然只有少數漫畫家會認為自己是**表現主義者**，但這不表示他們沒辦法分辨**各種線條的不同**。

125

舉例來說，在《狄克·崔西》中，切斯特·古爾德用**粗線條、鈍角**跟**濃黑色**來暗示**成人**世界那**灰暗、致命**的氛圍——

——而卡爾·巴克斯則在作品《史高治·麥克老鴨》（唐老鴨的舅舅）中使用**柔和**的曲線跟**開放**的線條來表達一種異想天開、年輕以及天真的感覺。

在**羅伯特·克朗博**的世界裡，那些**天真**的曲線遭到了當代**成人世界**裡那神經質又帶刺的特質所**背叛**，只留下令人感到疼痛的不協調——

——而在**克莉絲汀·克里德**的作品中，象徵童稚的曲線與孟克的瘋狂線條結合，創造出一種瘋狂的幼兒面貌。

1960年代中期，漫威的讀者普遍還未進入青少年，受歡迎的上墨師（inker）都會仿照科比／辛諾特之流使用**活潑**但**友善**的線條。

但在漫威讀者群**長大**，進入了焦慮的**青少年時期**後，羅伯·萊菲爾德那具敵意的鋸齒線條引起了更多的迴響。

彩色漫畫出現的數十年以來，類似**尼克·卡迪**這種獨立漫畫家獨樹一格，將個人的情感灌注到每一個故事之中——

——而**吉爾斯·菲佛**則讓**不平整**的線條與**滑稽劇**的表現方式相互**衝撞**，描繪出當代生活的內在掙扎。

荷賽·慕紐茲在作品中結合了濃密的一塊塊墨水及焦慮的線條，激盪出一個道德淪喪跟病態腐敗的世界——

——而**約斯·史瓦特**清脆高雅的線條及爵士風格道出了冷淡的世故及諷喻。

史皮格曼在作品《地獄星上的囚徒》中刻意使用表現主義的線條來呈現出一個**真實**生活中的恐怖故事。

而在艾斯納的**當代**作品中，**各式各樣**的線條捕捉了各式各樣的心情跟**情緒**。

126

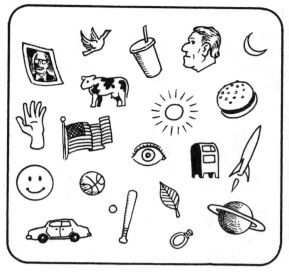

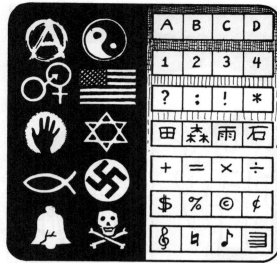

現在，如果圖像可以透過自體的形象表現出，諸如**情緒**跟**其他感官體驗**等**看不見的**事物的話——

——那麼圖像與**專司表達**看不見事物的**其他類型圖標**（例如語言）之間的差異似乎就變得有點**模糊**。

事實上，我們在這些圖像上所看見的、**充滿活力的線條存在已久，系統化的語言**即從中**演變**而來！

我舉個**例子**給你看。

這麼說吧，我想抽這根**菸斗**——

——假設它**真的**是一個菸斗——

——然後我就像**這樣**，用火柴把菸斗點燃：

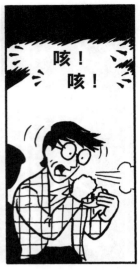

咳！
咳！

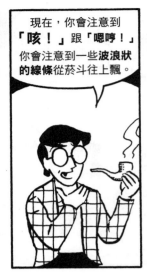

現在，你會注意到「咳！」跟「嗯哼！」你會注意到一些波浪狀的線條從菸斗往上飄。

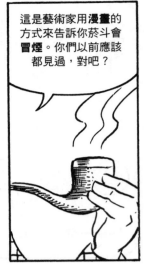

這是藝術家用漫畫的方式來告訴你菸斗會冒煙。你們以前應該都見過，對吧？

現在，假設菸斗跟我要散個小步——

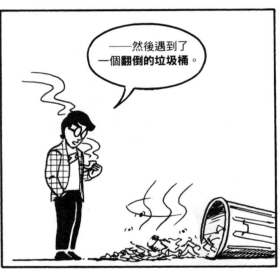

——然後遇到了一個翻倒的垃圾桶。

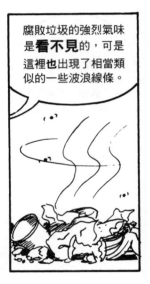

腐敗垃圾的強烈氣味是看不見的，可是這裡也出現了相當類似的一些波浪線條。

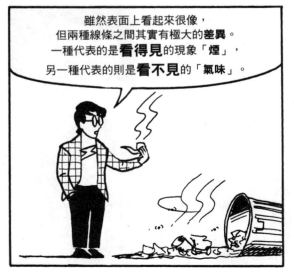

雖然表面上看起來很像，但兩種線條之間其實有極大的差異。一種代表的是看得見的現象「煙」，另一種代表的則是看不見的「氣味」。

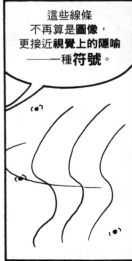

這些線條不再算是圖像，更接近視覺上的隱喻——一種符號。

而符號就是語言的根基。

從**原本的背景**中抽離出來，
它們可以應用在**各個地方**，
讀者立刻就會知道其所代表的涵義。

多年過去，
就連**蒼蠅**都成了
接近**抽象**的
語言符號。

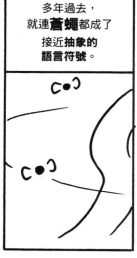

每當有一個藝術家創
造出一種新的表現方
式來**指涉看不見的事
物**，它有可能也會被
其他藝術家引用。

如果有大量的藝術家
使用那個符號，它就
會因其**價值**而進入語
言之中——

——多年來已有**許多**
符號就這麼進入了
語言裡面。

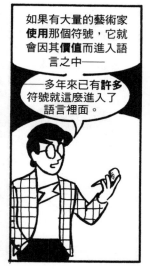

嗝

在**以臉孔為例**時，介於**看得見**與**看不見**的世界之間的界限，甚至變得**更不清楚**了。

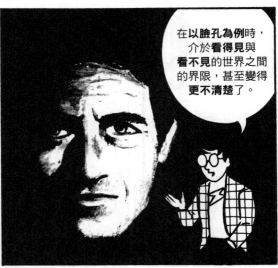

這張卡通臉孔本身是**抽象**的，但卻是源自**視覺資訊**。

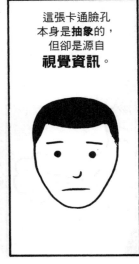

一些情緒的指標**也**有其視覺基礎，例如大家都很熟悉的**汗珠**。

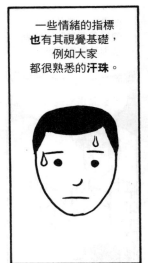

但當這個圖像開始**脫離**其**視覺背景**時——

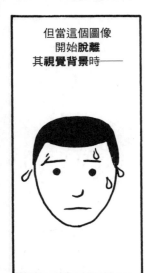

——它們就會**進入符號**的**看不見的世界**之中。

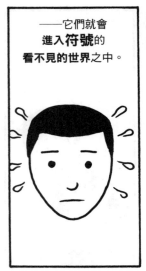

自文明**起始**，這種從**看得見**進入**看不見**的過程，就是所有**書寫文字**的基礎。

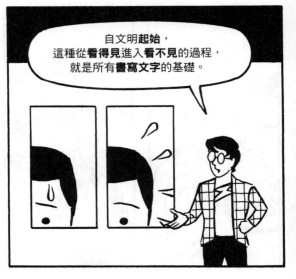

超過**五千年以前**，居住在古代美索不達米亞地方的蘇美人因為記錄**貨品**的需要，而草創了文字符號。

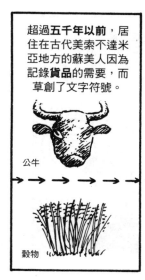

公牛

穀物

這些最早的符號——其實應該算是**卡通**——逐漸演化，變得跟指涉的物體**一點**也不像，慢慢具備當今文字的高度抽象型態……

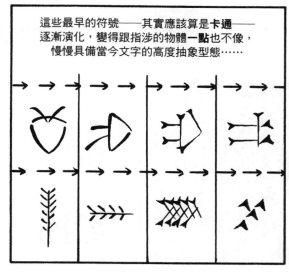

……**最後**成為我們**完全**抽象的**表音文字**系統。

任何藝術或溝通形式存在的時間越久，其所積累起來的**符號**也就越多。

現代漫畫是一種年輕的語言，但其中已包含了**數量相當龐大的，人人都認得的符號**。

而它**視覺詞彙**的數量有**無限增長**的潛力。

一旦進入一個文明裡，這些符號就會快速擴散，直到每個人一望即知其意涵為止。

但如果一種語言在多個的不同文化中的進化會怎麼樣呢？

當然，答案就是超過一組符號會因而進化！

因此**多年**以來，又一次的，在鮮少受到西洋漫畫的影響下，**日本**漫畫有了自己**獨立**的發展。

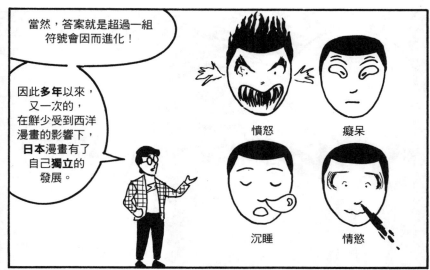

憤怒

癡呆

沉睡

情慾

131

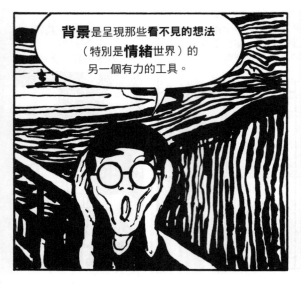

背景是呈現那些**看不見的想法**（特別是**情緒**世界）的另一個有力的工具。

就算**角色**在特定場景中，幾乎沒有顯現出任何扭曲的狀態，但一個扭曲或具表現主義特質的**背景**，就會影響我們對角色**內心**狀態的「解讀」。

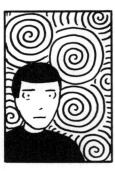

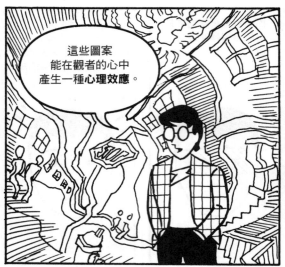

這些圖案能在觀者的心中產生一種**心理效應**。

但因為一些原因，讀者不會吸收那些情緒，而會把這些情緒套用在**認得**的角色身上。

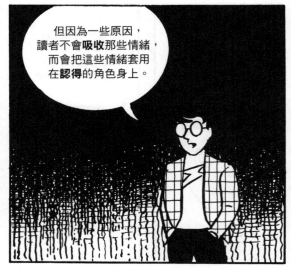

當然，諸如此類的**內在效果**最適合使用在講**內在問題**的故事之中。

當一個故事仰賴**角色性格**勝過冷冰冰的**劇情**時，**外表**能呈現出來的東西就會很有限——

——但我們可以從**畫面背景**揣測出角色的**心境**！

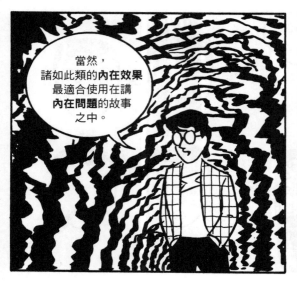

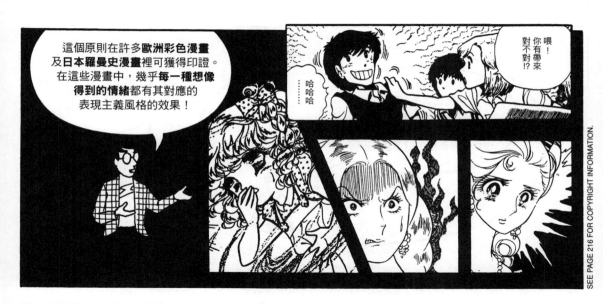

這個原則在許多**歐洲彩色漫畫**及**日本羅曼史漫畫**裡可獲得印證。在這些漫畫中，幾乎**每一種想像得到的情緒**都有其對應的表現主義風格的效果！

哈哈哈

喂！有帶來對不對!?

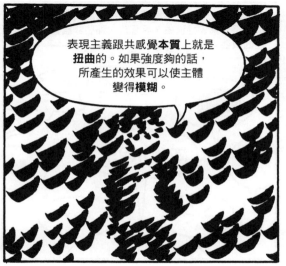

表現主義跟共感覺**本質**上就是**扭曲**的。如果強度夠的話，所產生的效果可以使主體變得**模糊**。

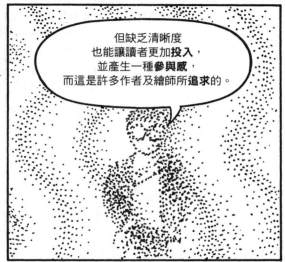

但缺乏清晰度也能讓讀者更加**投入**，並產生一種**參與感**，而這是許多作者及繪師所**追求**的。

然而，使用這些效果的創作者或許需要讓主題**更加明確**。

無論是透過**周圍場景的內容**，或者透過**文字**。

133

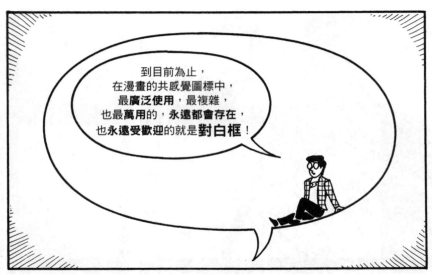

到目前為止，
在漫畫的共感覺圖標中，
最廣泛使用，最複雜，
也最萬用的，永遠都會存在，
也永遠受歡迎的就是**對白框**！

多年以來，
漫畫的創作者採用過
數十種變體*，
盡全力*想找出一個
能夠描繪**聲音**的
純**視覺**媒介。

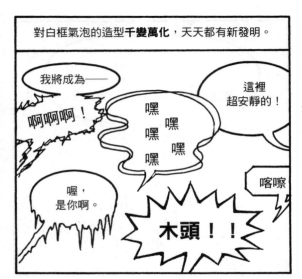

對白框氣泡的造型**千變萬化**，天天都有新發明。

我將成為——

啊啊啊！

嘿
嘿
嘿 嘿
嘿

這裡
超安靜的！

喀嚓

喔，
是你啊。

木頭！！

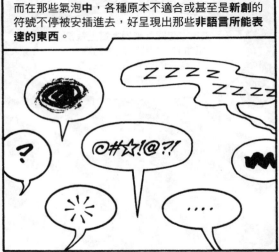

而在那些氣泡**中**，各種原本不適合或甚至是**新創**的符號不停被安插進去，好呈現出那些**非語言所能表達的東西**。

ZZZZ
ZZZZ

?

@#☆!@?!

....

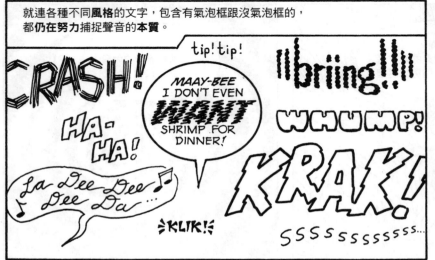

就連各種不同**風格**的文字，包含有氣泡框跟沒氣泡框的，都**仍在努力**捕捉聲音的**本質**。

CRASH!

tip! tip!

llbriing!!!

MAAY-BEE I DON'T EVEN *WANT* SHRIMP FOR DINNER!

WHUMP!

HA-HA!

KRAK!

La Dee Dee Dee Da...

SSSSSSSSSSSS...

$KLIK!$

而至於思考的
本質……

*艾斯納形容對白框氣泡為「不得已的工具」。

134

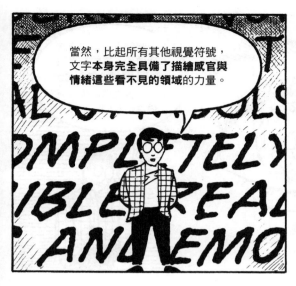

當然，比起所有其他視覺符號，**文字本身**完全具備了描繪感官與情緒這些看不見的領域的力量。

文字甚至可以改變那些看起來**中性**的圖像，讓那些圖像產生**大量**的**情感**與**體驗**。

我坐在敞開的窗戶旁，心底期盼能聞到一絲那個老煤炭烤架所散發出的氣味。隔壁傳來電視機那另一個世界的嗡嗡聲響。那座古老的時鐘慵懶地敲了八下。

就如先前所指出的，圖像雖然可以引發讀者**強烈的情緒**，但缺乏文字具有的**明確性**。

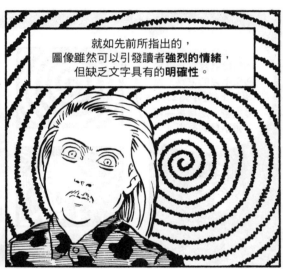

換個角度來說，文字本身雖然具備明確性，但卻缺少圖像那種即時的情緒刺激，而是仰賴一種逐漸**累積**的效果。

我只是想讓你知道，我已經看穿你的計謀了……你把某種東西加進我家狗的食物裡，讓牠變得再也不愛我了，而且……

當然，文字**加上**圖像就可以產生奇蹟。

但這部分我們**下個章節**再談。

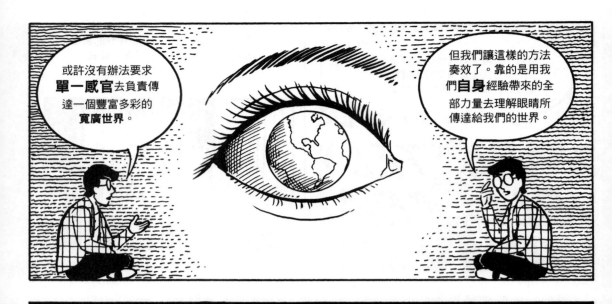

或許沒有辦法要求**單一感官**去負責傳達一個豐富多彩的**寬廣世界**。

但我們讓這樣的方法奏效了。靠的是用我們**自身**經驗帶來的全部力量去理解眼睛所傳達給我們的世界。

在這個章節裡面，我們討論過感官及情緒那**看不見**的世界，但事實上從**所有**的角度來看，漫畫是一種**看不見的藝術**。

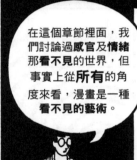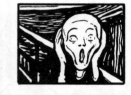

如果你看到的只是**墨水跟紙**，那麼你就很難藉由**看見**這個動作來**心領神會**眼前畫面的意涵（就連此刻都不例外）。

137

第 6 章

展現和陳述

這是我的機器人。

湯米，關於你的機器人，你有什麼可以**告訴**我們的呢？

呃嗯……我會喜歡它是因為……因為，呃……

它有一個**這種**東西。

那是**什麼**呢，湯米？

這**東西**，就是你可以**拉開**，就會變成**這樣**。

KLNK!

頭部就會翻轉到後面去。

……？

對。

然後……然後你可以**這樣**，它就會**往上**，然後你就**這樣**轉。

我弄錯了。等等。

看，它現在是一架**飛機**了！

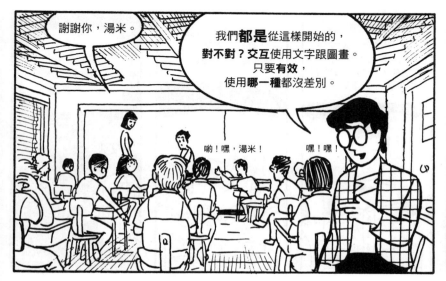

謝謝你，湯米。

我們**都是**從這樣開始的，**對不對？交互**使用文字跟圖畫。只要**有效**，使用**哪一種**都沒差別。

喲！嘿，湯米！

嘿！嘿！

在這個社會裡面，大家都認為孩子同時使用文字跟圖畫很**正常**，只要**長大之後沒有繼續**就好了。

139

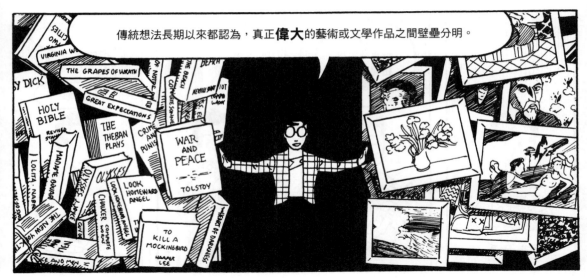

傳統想法長期以來都認為，真正**偉大**的藝術或文學作品之間壁壘分明。

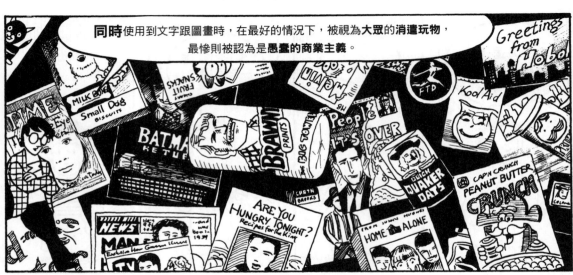

同時使用到文字跟圖畫時，在最好的情況下，被視為**大眾**的**消遣玩物**，最慘則被認為是**愚蠢的商業主義**。

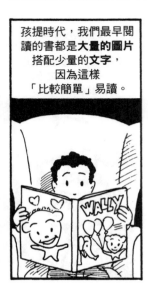

孩提時代，我們最早閱讀的書都是**大量的圖片**搭配少量的**文字**，因為這樣「比較簡單」易讀。

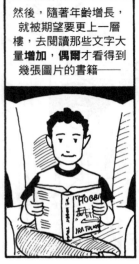

然後，隨著年齡增長，就被期望要更上一層樓，去閱讀那些文字大量**增加**，**偶爾**才看得到幾張圖片的書籍──

──最後就要讀「**真正**」的書──裡面完全沒有圖片。

或者，說來悲慘，如今實時現況來說：完全不看**書**。

140

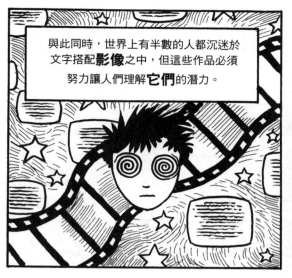

與此同時，世界上有半數的人都沉迷於文字搭配**影像**之中，但這些作品必須努力讓人們理解**它們**的潛力。

文字搭配圖像的作品依舊受歡迎，但大眾普遍認為兩者結合而成的產物比較**粗淺**或**簡陋**，而這些作品卻也**自己去配合了這樣的預言**。

這種態度可說是**根深柢固**。

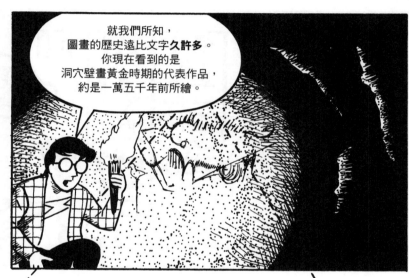

就我們所知，圖畫的歷史遠比文字**久許多**。你現在看到的是洞穴壁畫黃金時期的代表作品，約是一萬五千年前所繪。

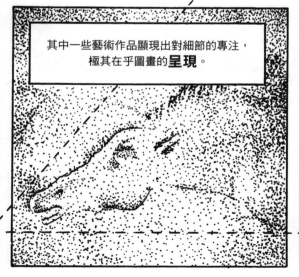

其中一些藝術作品顯現出對細節的專注，極其在乎圖畫的**呈現**。

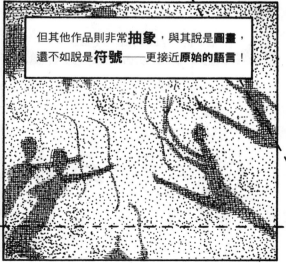

但其他作品則非常**抽象**，與其說是**圖畫**，還不如說是**符號**——更接近**原始的語言**！

141

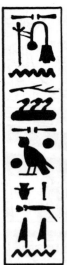
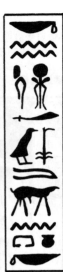

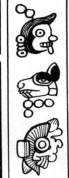
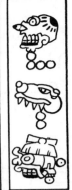

如同我們在**上一個章節**中提到的*，最早的文字實際上是**簡化過的圖案**。

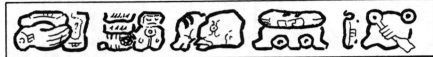

如你所見，這些早期的字最早跟它們的父母，也就是**圖畫**，長得很像。

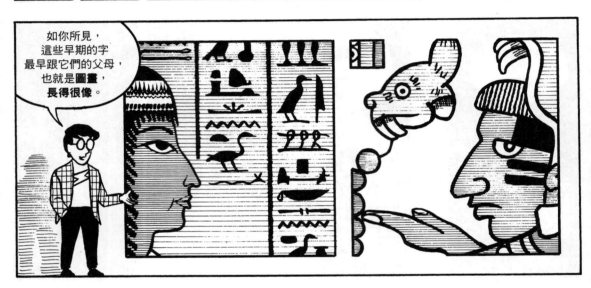

不過沒**多久**以後——相對於人類的歷史來說——古早的文字就開始變得更**抽象**。

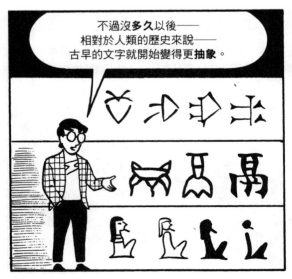

有**一些**文字流傳到了今天，依舊殘留了一些古時候的圖畫樣貌。

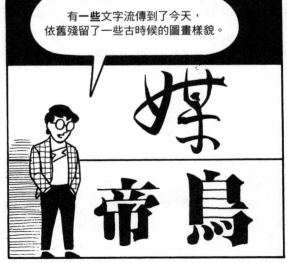

＊請參閱第129頁。

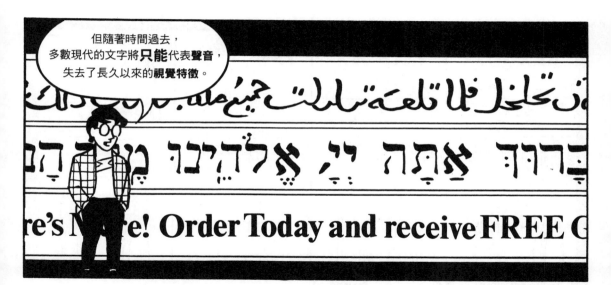

但隨著時間過去，多數現代的文字將**只能**代表**聲音**，失去了長久以來的**視覺特徵**。

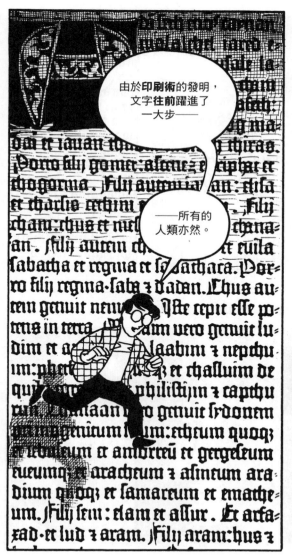

由於**印刷術**的發明，文字往前躍進了一大步——

——所有的人類亦然。

但圖畫都跑到哪裡去了呢？

當時，文字跟圖畫依舊在西方文明裡**共生**。*

但那些作品卻變成了少數的**例外**，並不**常見**。

＊例如泥金裝飾手抄本。

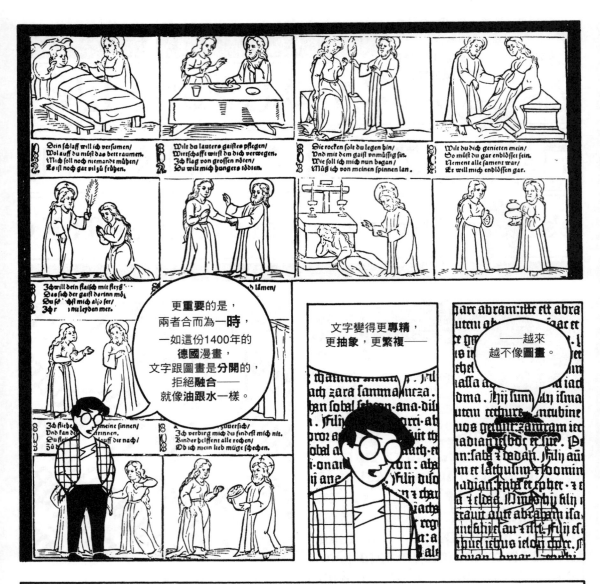

更重要的是，兩者合而為一**時**，一如這份1400年的**德國漫畫**，文字跟圖畫是**分開**的，拒絕融合——就像**油**跟**水**一樣。

文字變得更**專精**，更抽象，更繁複——

——越來越**不像**圖畫。

同時，**圖畫**則開始往**反**方向發展：更不**抽象**或具象徵意味，更**具象**又細節化。

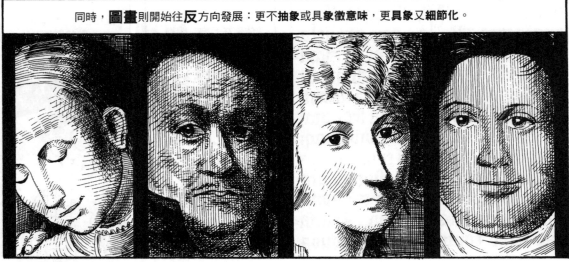

肖像畫的局部臨摹，依序為杜勒（1519），
林布蘭（1660），大衛（1788）及安格爾（1810-15）。

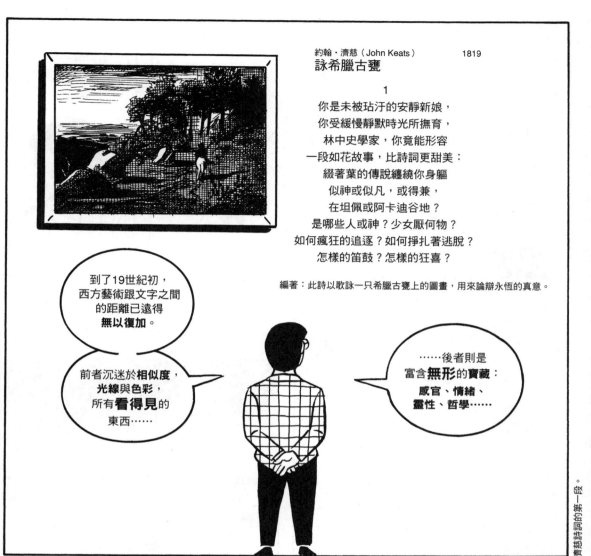

約翰·濟慈（John Keats）　1819
詠希臘古甕

1

你是未被玷汙的安靜新娘，
你受緩慢靜默時光所撫育，
林中史學家，你竟能形容
一段如花故事，比詩詞更甜美：
綴著葉的傳說纏繞你身軀
似神或似凡，或得兼，
在坦佩或阿卡迪谷地？
是哪些人或神？少女厭何物？
如何瘋狂的追逐？如何掙扎著逃脫？
怎樣的笛鼓？怎樣的狂喜？

編著：此詩以歌詠一只希臘古甕上的圖畫，用來論辯永恆的真意。

臨摹讓-巴蒂斯·卡米耶·柯洛的《靠近沃爾泰拉的景觀》。

濟慈詩詞的第一段。

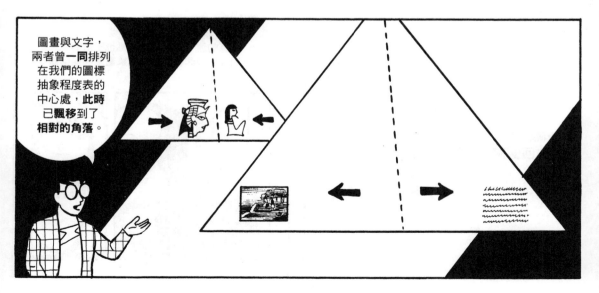

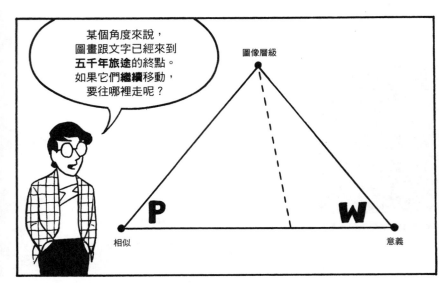

某個角度來說，
圖畫跟文字已經來到
五千年旅途的終點。
如果它們**繼續**移動，
要往哪裡走呢？

圖像層級

P　　　**W**

相似　　　　　　　意義

對**圖畫**來說，
只能**往上**！

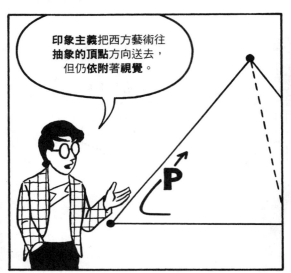

印象主義把西方藝術往
抽象的頂點方向送去，
但仍**依附著視覺**。

P

可視為第一個**當代**藝術運動的印象主義，
其實更像是**古老**藝術的頂點，
把光線與色彩研究到了極致。

局部臨摹喬治‧秀拉的《大傑特島的星期日下午》。

不久之後就引發**大爆炸**！
表現主義、未來主義、達達主義、
超現實主義、野獸派、立體派、
抽象表現主義、新造型主義、
建構主義。

四處擴散，
絕不走**回頭路**！

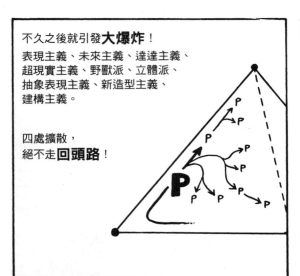

對這些新流派來說，
嚴謹的圖像具象風格一點也不重要。
包括圖標式與非圖標式的**抽象畫風絢麗回歸**！

肖像畫的局部臨摹，依序為畢卡索、雷捷跟克利。

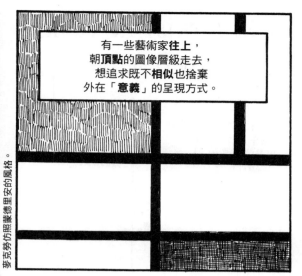

有一些藝術家**往上**，
朝**頂點**的圖像層級走去，
想追求既不**相似**也捨棄
外在「**意義**」的呈現方式。

但藝術家們**主要**則是回去追求藝術中的**意義**，
遠離相似，回歸**想法**的領域。

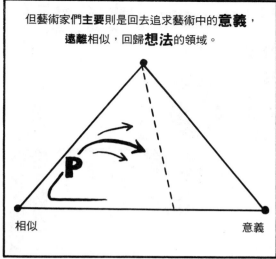

與此同時，文字也在改變，
詩詞開始**避用**晦澀、**雙重抽象**的舊式語言，
轉而擁抱更**直接**，甚至**白話**的風格。

在散文的部分，
語言甚至變得更直接，
用**簡單**、**快速**的方式
來表達意義，
就像**圖畫**一樣。

無論如何，
「意義」都沒有
被**拋棄**，但作家們
顯然**往左**移動——

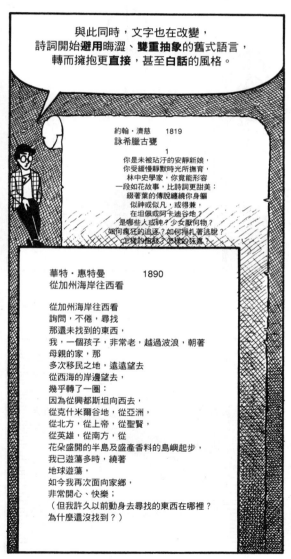

約翰・濟慈　　1819
詠希臘古甕
1
你是未被玷汙的安靜新娘，
你受緩慢靜默時光所撫育，
林中史學家，你竟能形容
一段如花故事，比詩詞更甜美：
綴著葉的傳說纏繞你身軀
似神或似凡，或得兼，
在坦佩或阿卡迪谷地？
是哪些人或神？少女厭何物？
如何瘋狂的追逐？如何掙扎著逃脫？
怎樣的狂歡？怎樣的狂喜。

華特・惠特曼　　　　1890
從加州海岸往西看

從加州海岸往西看
詢問，不倦，尋找
那還未找到的東西，
我，一個孩子，非常老，越過波浪，朝著
母親的家，那
多次移民之地，遠遠望去
從西海的岸邊望去，
幾乎轉了一圈：
因為從興都斯坦向西去，
從克什米爾谷地，從亞洲，
從北方，從上帝，從聖賢，
從英雄，從南方，從
花朵盛開的半島及盛產香料的島嶼起步，
我已遊蕩多時，繞著
地球遊蕩，
如今我再次面向家鄉，
非常開心、快樂；
（但我許久以前動身去尋找的東西在哪裡？
為什麼還沒找到？）

——雙方即將發生**撞擊**！

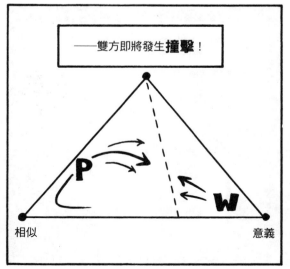

達達主義風格的舞台戲海報，
劇名為《鬍鬚之心》

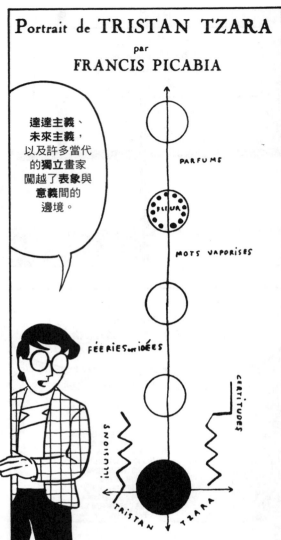

有些藝術家則**明白**點出了
文字與圖畫之間的諷刺性。

有越來越多的繪畫採用了**象徵符號**，
甚至似**字畫**的風格……

臨摹保羅・克利的《東方的甜美》。

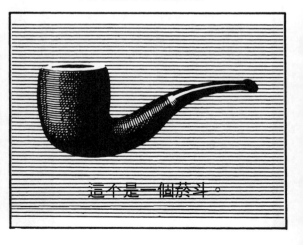

而在**流行**文化中，兩種表現形式**一而再、再而三**的互相撞擊，毫不佯裝自己屬於「**高階**」藝術。

當代漫畫將這場撞擊探索得最為透徹。這種傾向可不是最近才有的。

讓我們回到19世紀早期，回到這一切都還未開始之前。當時的文字與圖畫各走各的路，相距**十萬八千里**。

在一定程度上，**歐洲的大報讓人回憶起**文字跟圖像如何合而為一。

但又一次地，是**魯道夫・托普佛**預見了兩者之間的**相輔相成**，並在最後讓兩家子再次**合一**。

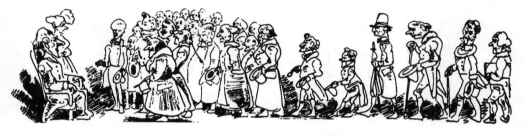

克里朋先生登了要找家庭教師的廣告，許多人來應徵。

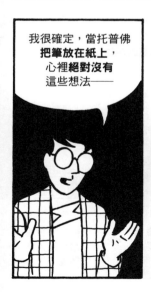

我很確定，當托普佛**把筆放在紙上**，心裡**絕對沒有**這些想法——

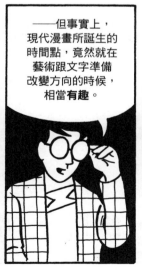

——但事實上，現代漫畫所誕生的時間點，竟然就在藝術跟文字準備改變方向的時候，相當**有趣**。

或許這條**統整**的道路就在同一天於雙方**共有的直覺**中誕生了……

……這個直覺告訴我們**漫長的旅途**已經來到終點，終於是時候要**回家**了。

149

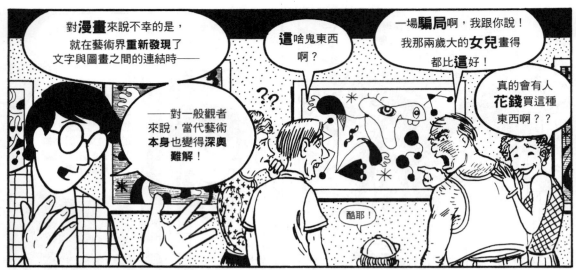

對**漫畫**來說不幸的是，就在藝術界**重新發現**了文字與圖畫之間的連結時——

——對一般觀者來說，當代藝術**本身**也變得**深奧難解**！

這啥鬼東西啊？

一場**騙局**啊，我跟你說！我那兩歲大的**女兒**畫得都比**這**好！

真的會有人**花錢**買這種東西啊？？

酷耶！

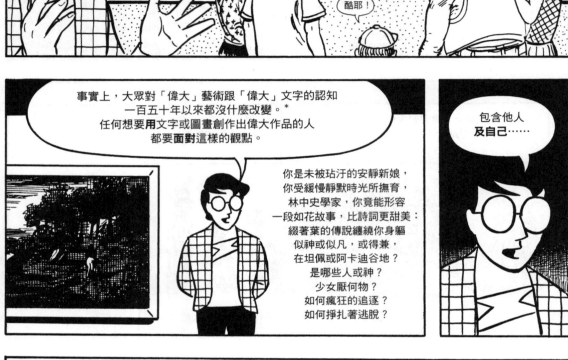

事實上，大眾對「偉大」藝術跟「偉大」文字的認知一百五十年以來都沒什麼改變。*
任何想要用文字或圖畫創作出偉大作品的人都要**面對**這樣的觀點。

包含他人**及自己**……

你是未被玷汙的安靜新娘，
你受緩慢靜默時光所撫育，
林中史學家，你竟能形容
一段如花故事，比詩詞更甜美：
綴著葉的傳說纏繞你身軀
似神或似凡，或得兼，
在坦佩或阿卡迪谷地？
是哪些人或神？
少女厭何物？
如何瘋狂的追逐？
如何掙扎著逃脫？

……因為在許多漫畫創作者心靈深處，依然會用**不同的標準**去看待藝術跟文字，
並深信「**偉大**」藝術跟「**偉大**」文字會因為其**自身所具備的價值**
而能與另一方完美結合。

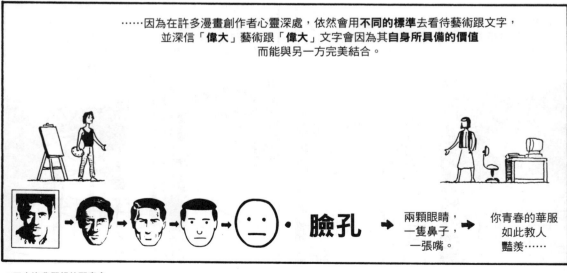

→ **臉孔** → 兩顆眼睛，一隻鼻子，一張嘴。 → 你青春的華服如此教人豔羨……

＊至少沒我們想的那麼多。

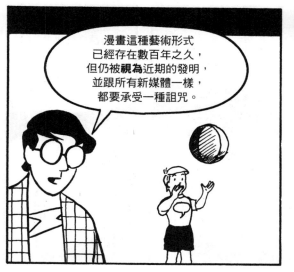

漫畫這種藝術形式已經存在數百年之久，但仍被**視為**近期的發明，並跟所有新媒體一樣，都要承受一種詛咒。

這種詛咒就是：必須接受舊標準的品評。

自從文字發明以後，新的媒體都招致**誤解**。

約伯，小心點！如果持續這麼做的話，你就會停止使用自己的記憶力！

每一種新的媒介都是藉由模仿前者而產生。許多早期的電影就像錄下來的**舞台劇**，許多早期的**電視影片**就像有畫面的**廣播劇**或簡化的電影。

有太多的漫畫創作者的終極目標不過就是追上其他媒體的成就，並認為若有任何在其他媒體上**發揮作用**的機會，就等同於自己又**往上**走了**一步**。

而且**同樣地**，只要我們繼續視漫畫為某一種**文類**或是某種視覺藝術的**風格**，這種態度或許**永遠**都不會消失。

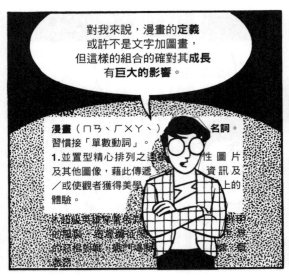

對我來說，漫畫的**定義**或許不是文字加圖畫，但這樣的組合的確對其**成長**有**巨大的影響**。

漫畫（ㄇㄢˋ、ㄏㄨㄚˋ）名詞。習慣接「單數動詞」。
1.並置型精心排列之連續性圖片及其他圖像，藉此傳遞資訊及／或使觀者獲得美學上的體驗。

人類絕大部分的生活經驗都可以透過漫畫裡的文字或圖畫來**表達**。

結果——雖然它還有許多**其他**潛在的用途——就是，漫畫被認定為是**說故事的藝術**。

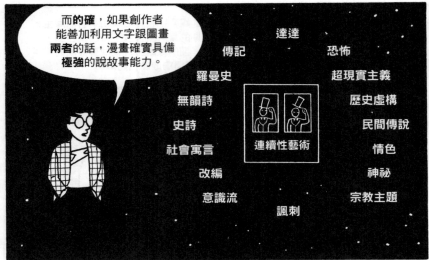

而**的確**，如果創作者能善加利用文字跟圖畫**兩者**的話，漫畫確實具備**極強**的說故事能力。

達達
傳記　　　　恐怖
羅曼史　　　超現實主義
無韻詩　　　歷史虛構
史詩　　　　民間傳說
社會寓言　　情色
改編　　　　神祕
意識流　　　宗教主題
諷刺

連續性藝術

而目前為止，我們看到的不過只是**冰山的一角**！

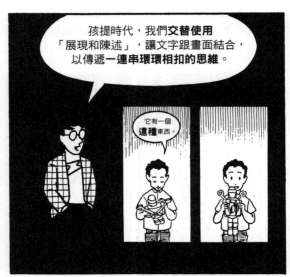

孩提時代，我們**交替使用**「展現和陳述」，讓文字跟畫面結合，以傳遞一連串環環相扣的思維。

它有一個**這種**東西。

在漫畫裡，文字跟圖畫能夠**組合**的方式真的是千變萬化，**沒有極限**。

但就讓我們試著來把它**分門別類**吧。

首先，我們看到了**文字為主**的組合：文字本身已大致**完整**，圖畫提供了**畫面**，但不會**提供**太多額外的細節。

破曉之前，我們跌跌撞撞地回到公寓，其間每20公尺就**吐**一次。

茱蒂笑著把她的鑰匙給我。

美國憲法在1787年的**第二次大陸會議上**通過，並於1789年開始生效。

然後是**圖像為主**的組合：一連串的畫面已經道盡了一切，文字的功用頂多就像是**配樂**。

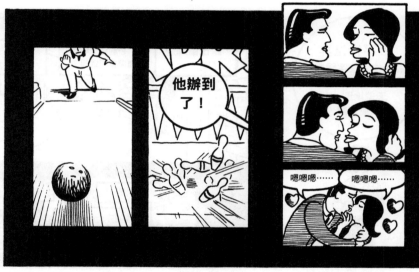

他辦到了！

嗯嗯嗯……　嗯嗯嗯……

然後當然還有**雙人拍檔**：畫格內的文字跟圖畫基本上傳遞出**同樣的訊息**。

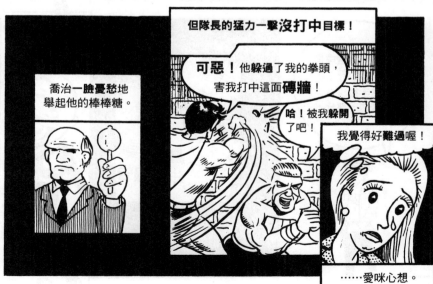

喬治一臉憂愁地舉起他的棒棒糖。

但隊長的猛力一擊**沒打中目標**！

可惡！他躲過了我的拳頭，害我打中這面**磚牆**！

哈！被我躲開了吧！

我覺得好難過喔！

……愛咪心想。

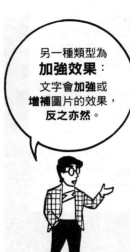

另一種類型為**加強效果**：文字會**加強**或**增補**圖片的效果，**反之亦然**。

寶貝，喜歡我的**新穿著**嗎？

我的頭疼得像顆**被砸爛的南瓜**！

這跟我年輕時所知道的**木星**是同一個嗎？

在**平行世界**組合中，文字跟圖畫所遵循的路徑天差地別——**毫無交錯**。

「跟**比爾**聊過了嗎？」

「**莎莉**跟他聊過。怎麼會問這個？」

「**檢查結果**出來了。全部都是**陰性**。」

「**真的嗎？太好了！**」

可是……

胡椒。

穀物。

牛奶。

奶油。

燈泡。

還有一種選擇是**蒙太奇**：文字被視為圖像的**一部分**。

現金流
公司
底線
年度報告

HAPPY!

或許最常見的文字／圖畫組合是**相輔相成**：文字跟圖畫攜手合作，傳遞出**僅靠其一**無法成功傳遞的訊息。

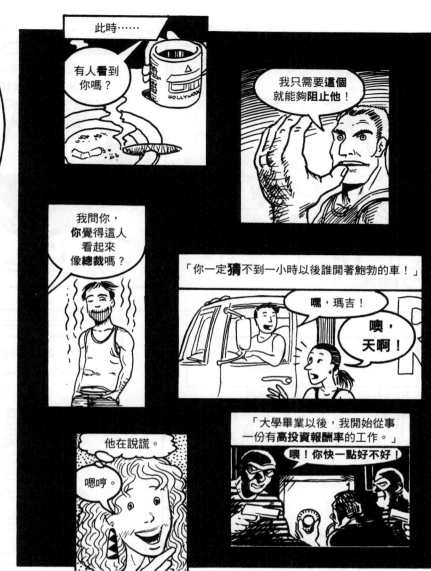

此時……

有人看到你嗎？

我只需要這個就能夠阻止他！

我問你，**你**覺得這人看起來**像總裁**嗎？

「你一定**猜**不到一小時以後誰開著鮑勃的車！」

嘿，瑪吉！

噢，天啊！

他在說謊。

嗯哼。

「大學畢業以後，我開始從事一份有**高投資報酬率**的工作。」

喂！你快一點好不好！

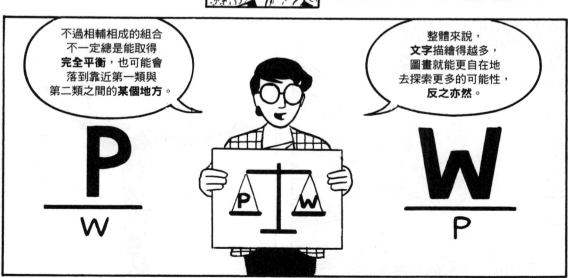

不過相輔相成的組合不一定總是能取得**完全平衡**，也可能會落到靠近第一類與第二類之間的**某個地方**。

整體來說，**文字**描繪得越多，圖畫就能更自在地去探索更多的可能性，**反之亦然**。

$\dfrac{P}{W}$

$\dfrac{W}{P}$

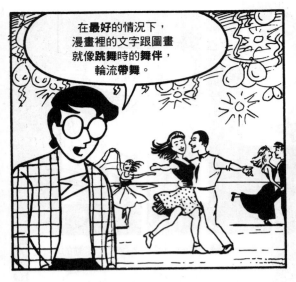

在**最好**的情況下，漫畫裡的文字跟圖畫就像**跳舞**時的**舞伴**，輪流**帶舞**。

當**兩個人**都想帶舞時，在彼此競爭的情況下，就會**破壞整體**的目標。

唉唷！

……但稍微**開著玩**的競爭，有時候更能製造出**愉悅**的結果。

但當兩人各自都**明白**自己的角色——

——並互相**扶持**時——

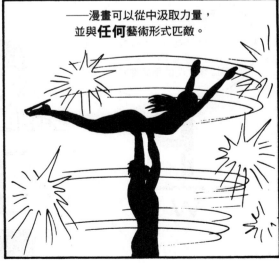

——漫畫可以從中汲取力量，並與**任何**藝術形式匹敵。

當**圖畫**負擔起讓畫面清晰易懂的重責時，文字就能自由地去探索更寬闊的區域。

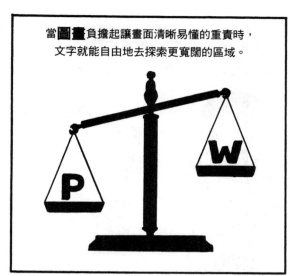

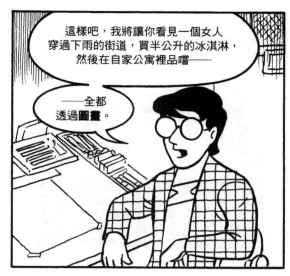

這樣吧，我將讓你看見一個女人穿過下雨的街道，買半公升的冰淇淋，然後在自家公寓裡品嚐——

——全都透過**圖畫**。

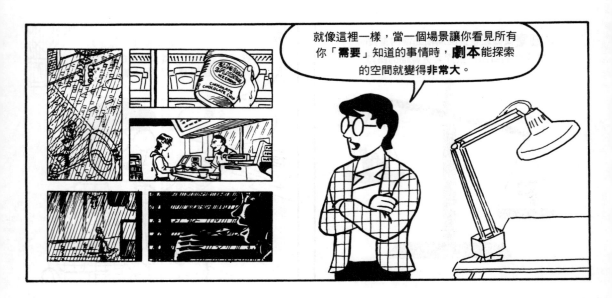

就像這裡一樣，當一個場景讓你看見所有你「**需要**」知道的事情時，**劇本**能探索的空間就變得**非常大**。

我長久以來都是孑然一身。

它可以當作**內心獨白**。

（ 相 輔 相 成 ）

或許是**極不協調**

「控制中心，控制中心，有聽到我的聲音嗎？」

（ 平 行 式 ）

也許一切只是一個巨型的**廣告**！

你會愛上它的味道！

（ 相 輔 相 成 ）

或者是深思一些**更大的主題**。

世界就是這麼結束的⋯⋯

世界就是這麼結束的⋯⋯

（ 相 輔 相 成 ）

另一方面，
如果**文字**可以鎖定一連串圖像的「**意旨**」，
那麼**圖畫**就真的可以翱翔天際。

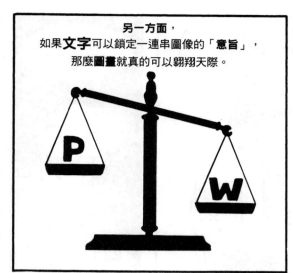

同樣的場景，
不過這一次都是
文字！

我穿過街道，
要去便利商店。
雨水浸透了我的靴子。

我在冷凍櫃裡找到了
最後半公升的
巧克力脆片口味的
冰淇淋。

店員想跟我搭訕。我說**不用了，謝謝**。
他用怪異的眼神看著我……

我回到公寓——

——一小時之內就把冰都吃光了。

終於只剩下我
一個人了。

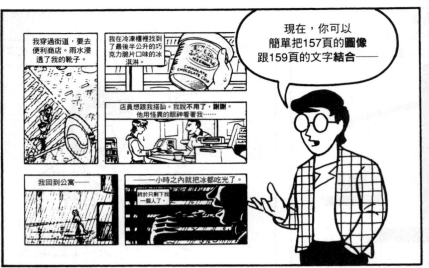

現在，你可以簡單把157頁的圖像跟159頁的文字**結合**——

我穿過街道，要去便利商店。雨水浸透了我的靴子。

我在冷凍櫃裡找到了最後半公升的巧克力脆片口味的冰淇淋。

店員想跟我搭訕。我說不用了，謝謝。他用怪異的眼神看著我……

我回到公寓——

——一小時之內就把冰都吃光了。終於只剩下我一個人了。

——但有沒有什麼**其他**選擇呢？

如果藝術家想要的話，他／她現在可以只秀出場景的**一部分**。

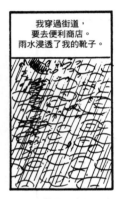

我穿過街道，要去便利商店。雨水浸透了我的靴子。

（文字為主）

或者可以是提升圖像的**抽象**或**表現主義**的層級。

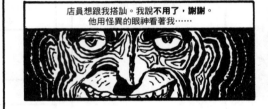

店員想跟我搭訕。我說**不用了，謝謝**。他用怪異的眼神看著我……

（　加　強　效　果　）

或許漫畫家可以給我們一些重要的**情緒**資訊。

我回到公寓——

（　相　輔　相　成　）

亦可將時間撥前或往後。

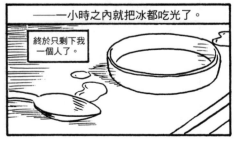

——一小時之內就把冰都吃光了。

終於只剩下我一個人了。

（　文　字　為　主　）

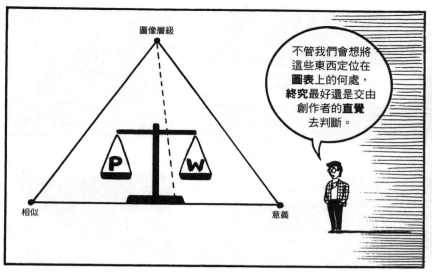

不管我們會想將這些東西定位在**圖表**上的何處，**終究**最好還是交由創作者的**直覺**去判斷。

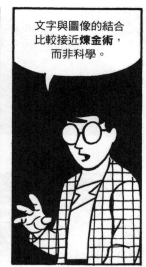

文字與圖像的結合比較接近**煉金術**，而非科學。

一些**最早**的煉金術師的祕密可能已經失落在古老的過去之中。

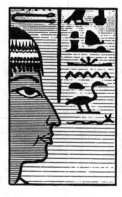

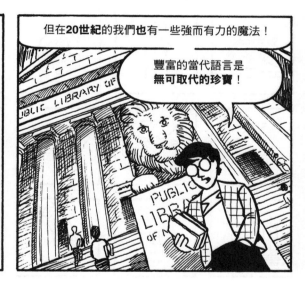

但在**20世紀**的我們**也**有一些強而有力的魔法！

豐富的當代語言是**無可取代的珍寶**！

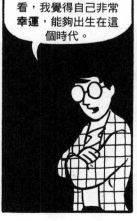

能在這個時間點創作漫畫，讓人由衷感到**興奮**。從很多角度來看，我覺得自己非常**幸運**，能夠出生在這個時代。

然而，我對超過**五千年前**的那段日子依然有種**淡淡的嚮往**——

——當時陳述就等同於**展現**——

——而展現就等同於**陳述**。

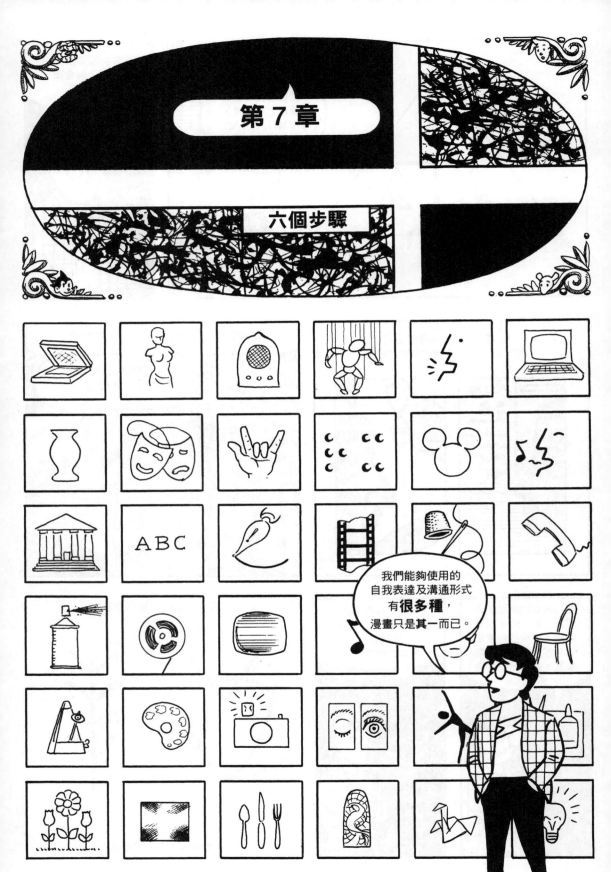

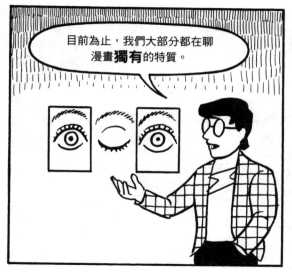

目前為止，我們大部分都在聊漫畫**獨有**的特質。

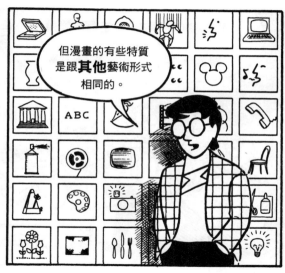

但漫畫的有些特質是跟**其他**藝術形式相同的。

儘管**現在**看來，這個簡單的概念似乎是無傷大雅，但過去這麼認為的話就會**遭到嘲弄**。

即便到了**今天**，還是會有人問這樣的問題：「漫畫算是**藝術**嗎？」

這真是個——

——請恕我失禮——

蠢問題！

但如果一定得回答的話。答案是**肯定**的。

尤其如果你對藝術的定義就**跟我**的一樣**寬廣**的話。

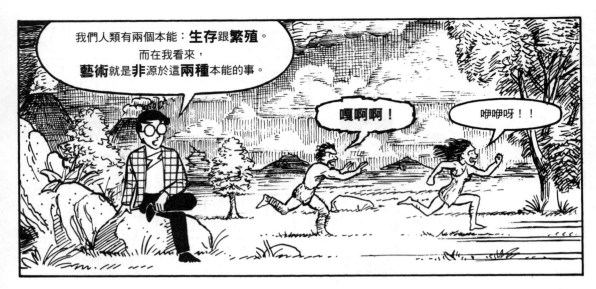

我們人類有兩個本能：**生存**跟**繁殖**。
而在我看來，
藝術就是**非**源於這**兩種**本能的事。

嘎啊啊！

咿咿呀！！

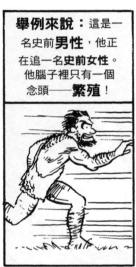

舉例來說：這是一名史前**男性**，他正在追一名**史前女性**。他腦子裡只有一個念頭——**繁殖**！

這個**強烈**的本能主宰了他的**全部行動**！他一步也不浪費地**追趕著他的目標**！

這名**女性**——擔心自己的**生命安危**——想辦法**躲**了起來。
失去目標的男性**猶豫不決**地站在原地。

忽然間——！

RUAR!!

此時，這時他所有的心思跟動作都集中在**另一個**更重要的本能上——**生存**！

他的雙腳又一次**全速**賣力往前進！

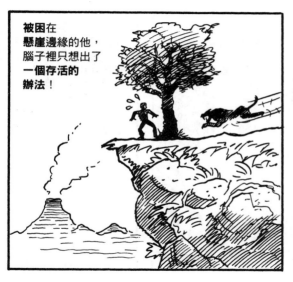

被困在**懸崖邊緣**的他，腦子裡只想出了**一個存活的辦法**！

他付諸行動！

並且**活了下來**。

ROOOAARRR

他的**下一個行動**或許應該是要去覓食（**生存**）或是找**另一名女性**（**繁殖**）。

但他卻……

THPLPLP!!

藝術。

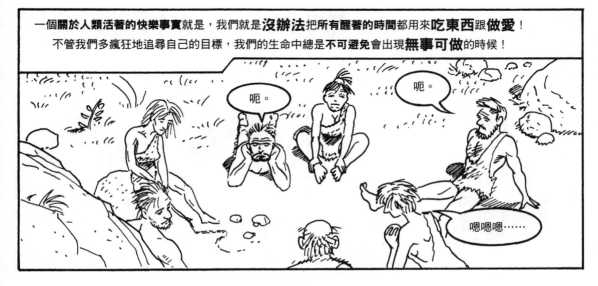

一個關於人類活著的快樂事實就是，我們就是**沒辦法**把所有醒著的時間都用來**吃東西**跟**做愛**！

不管我們多瘋狂地追尋自己的目標，我們的生命中總是**不可避免**會出現**無事可做**的時候！

呃。

呃。

嗯嗯嗯……

165

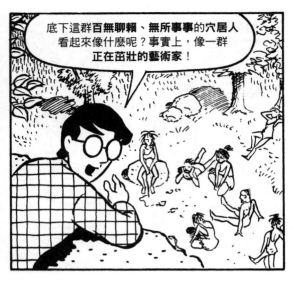

底下這群**百無聊賴、無所事事**的**穴居人**看起來像什麼呢?事實上,像一群**正在茁壯的藝術家**!

注意到那個手裡拿根**樹枝**的老女人嗎?看到她在**地上畫**的那些**線條**嗎?

她今天**胃痛**,所以線條**又緊又窄**,**稜稜角角**。昨天她身體比較好,所以線條就**開闊**又**有弧度**。

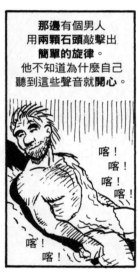

那邊有個男人用**兩顆石頭**敲擊出**簡單的旋律**。他不知道為什麼自己聽到這些聲音就**開心**。

喀!
喀!
喀!
喀!
喀!

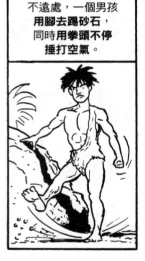

不遠處,一個男孩**用腳去踢砂石**,同時用**拳頭不停捶打空氣**。

他今天打輸哥哥。此刻只能夠藉由**跳舞**來排遣自己的沮喪心情。

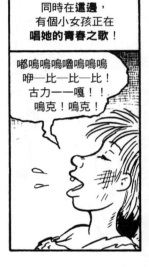

同時在**這邊**,有個小女孩正在**唱她的青春之歌**!

嘟嗚嗚嗚嚕嗚嗚嗚咿—比—比—比!古力——嘎!!嗚克!嗚克!

因為藝術與我們進化的本能不同,藝術不但能讓我們**樹立個人的風格**,還能**打破大自然所賦予**我們的**狹隘角色**。

當然,「**自然之母**」聰明睿智,因此就算從**進化的觀點**來看,**這些事情**也有其功用存在。

準確來說,功用有三。

166

首先，它可以鍛鍊心智及強健體魄，**抵抗外界刺激**。

第二，它能作為釋放情感的**出口**，在**心理**上有助於人類生存。

第三，或許也是對種族存續來說最**重要**的就是，這些漫無目的的行動經常會帶來——

——有用的新發現！

啊啊！！

轟！

在**接下來的世紀**裡面，**運動及遊戲**也帶來了同樣的功效。

藝術是**自我表達**，藝術家等同**英雄**；對許多人來說，藝術即是**終極目的**。

藝術是**發現**，是對**真理**的追尋，是**探索**；是諸多**當代藝術**的靈魂，是**語言、科學**及**哲學**的根基。

五十萬年過去，很多事情**改變**了，但有些事情永遠也不會變。

完蛋了！我**面試**要遲到了！

如今，這些過程變得更為**複雜**，但這些直覺***依然**沒變。**生存**及**繁殖**本能依舊占上風。

*伴隨著許多跟它們有關的情感及習俗。

167

然而在我們所做的一切事裡，至少都有**一部分**與藝術有關。

或許是在**生產組裝線**上，沒有必要的舞蹈。

OOOH, BEHBEE!

或是**腳踏車送貨員**的個人風格。

HONK! HONK!

或只是我們**簽名**的方式。

某些職業**比較**需要表現自我。**生存**——求得溫飽——跟**創作渴望**息息相關。

我想這麼說應該沒錯吧：有些活動裡所**蘊含的**藝術成分比其他活動多。

生命是一連串的**微小選擇**，有一些選擇跟**生存**有關，有些**不是**，每個人的比例**都**不同。

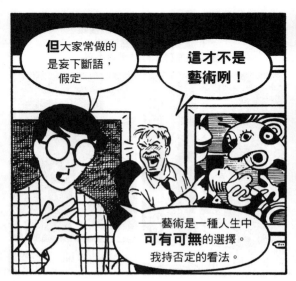

但大家常做的是妄下斷語，假定——

這才不是藝術咧！

——藝術是一種人生中**可有可無**的選擇。我持否定的看法。

很少有**一種**工作**沒有**自我表現的……

……而很少有**藝術家**不在乎**成功**，換句話來說，就是不在乎自己的**存活**！

168

但後者那種**理想**的確存在許多藝術家心中。
或許**希望**成功，但卻不願意違背自己的創作理念。

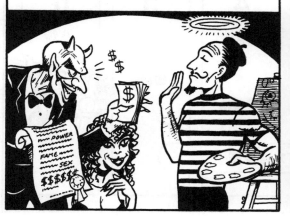

「**一流的藝術家**」──也就是**純藝術家**──
對世界宣布：「我創作這個作品不是為了**錢**！
我創作這個作品不是用來搭配你**沙發**顏色！

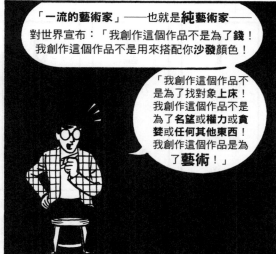

「我創作這個作品不是為了找對象**上床**！我創作這個作品不是為了**名望**或**權力**或**貪婪**或任何**其他東西**！我創作這個作品是為了**藝術**！」

換句話來說就是：「**我的藝術作品完全沒有任何實用價值**！」

「但它很**重要**！」

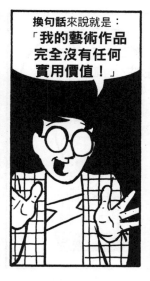

而有時**的確如此**，不過可能得要花上一兩百年才會被**世人**發現其重要性！

「**純粹**」的藝術本質上跟**目的性**這個問題綁在一起──你得決定自己**想要**從藝術上得到什麼。

漫畫也一樣，還可以套用在**繪畫、寫作、戲劇、電影、雕塑**或任何其他藝術形式上……

……因為使用**任何**創作媒介來創作**任何**藝術作品，創作者都會依循一條特定的**路徑**。

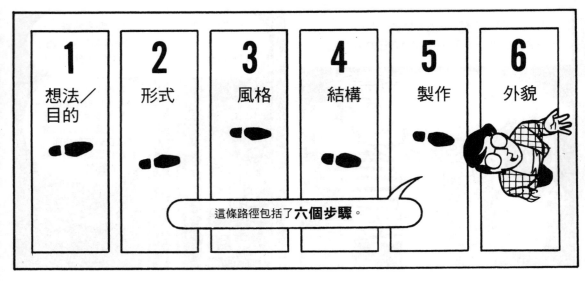

1	2	3	4	5	6
想法／目的	形式	風格	結構	製作	外貌

這條路徑包括了**六個步驟**。

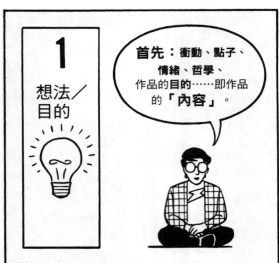

1 想法／目的

首先：衝動、點子、情緒、哲學、作品的**目的**……即作品的**「內容」**。

2 形式

第二：要採取何種**形式**……是一本書嗎？一幅粉筆畫？一張椅子？一首歌？一座雕塑？一只罐子？一本漫畫？

3 風格

第三：作品的「流派」，要使用的**風格**或**姿態**或**主題**，作品屬於哪種**體裁**……說不定獨樹一格。

4 結構

第四：把所有的東西都結合在一起……要包含什麼，要去除什麼……如何排列，如何**構成**這個作品。

5

製作

第五：
建構這個作品，
運用**技巧、實用知識、
創意、解決難處**，
完成這項**「作業」**。

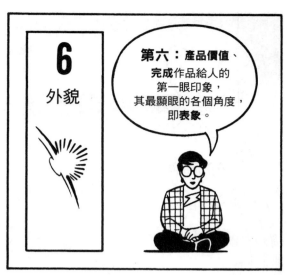

6

外貌

第六：**產品價值、
完成**作品給人的
第一眼印象，
其最顯眼的各個角度，
即**表象**。

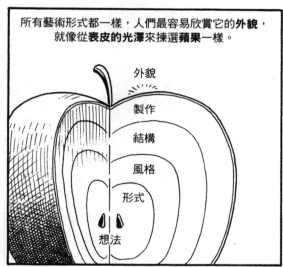

所有藝術形式都一樣，人們最容易欣賞它的**外貌**，
就像從**表皮的光澤**來揀選**蘋果**一樣。

外貌
製作
結構
風格
形式
想法

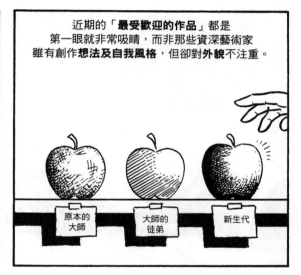

近期的「**最受歡迎的作品**」都是
第一眼就非常吸睛，而非那些資深藝術家
雖有創作**想法及自我風格**，但卻對**外貌**不注重。

原本的
大師

大師的
徒弟

新生代

但通常在**咬下**
這顆閃亮亮的
新蘋果後──

喀嚓！

空心的。

這種循環
從古至今
都一樣。

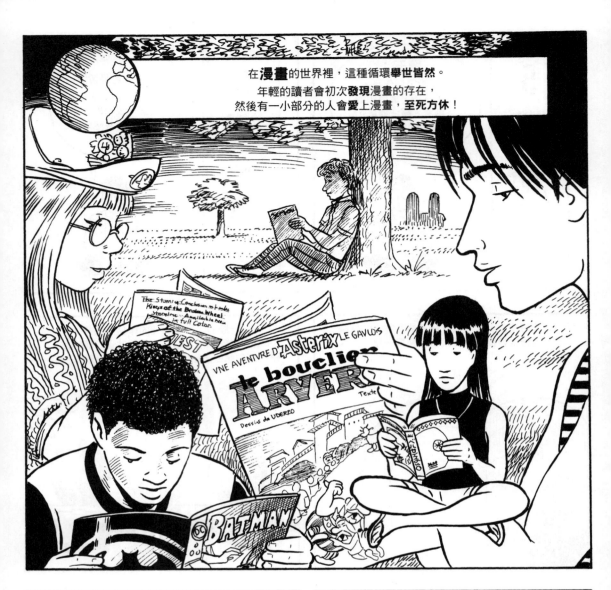

在**漫畫**的世界裡，這種循環舉世皆然。
年輕的讀者會初次**發現**漫畫的存在，
然後有一小部分的人會**愛**上漫畫，**至死方休！**

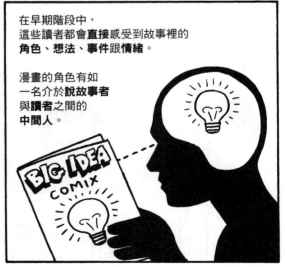

在早期階段中，
這些讀者都會**直接**感受到故事裡的
角色、想法、事件跟情緒。

漫畫的角色有如
一名介於**說故事者**
與**讀者**之間的
中間人。

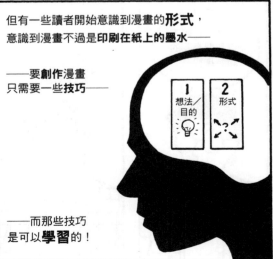

但有一些讀者開始意識到漫畫的**形式**，
意識到漫畫不過是**印刷在紙上的墨水**——

——要**創作**漫畫
只需要一些**技巧**——

——而那些技巧
是可以**學習**的！

其中一個人——滿腦子充滿了**好點子**——做出了一個重大的決定。

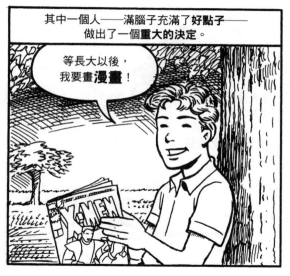

> 等長大以後，我要畫**漫畫**！

他準備踏上一個符合邏輯的開始。他有了**點子**，選擇漫畫作為**表現形式**。或許還會考慮自己適合哪種風格。

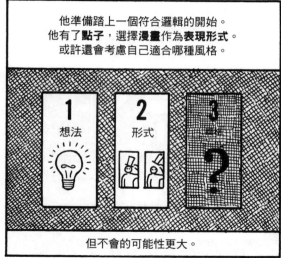

但不會的可能性更大。

他更有可能會先**放下**自己的點子，開始學習**其他**藝術家的**創作技巧**，想要成為一名**職業漫畫家**。

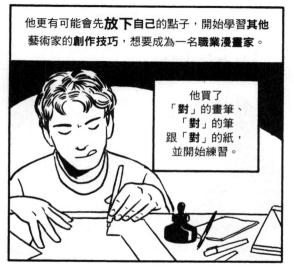

> 他買了「對」的畫筆、「對」的筆跟「對」的紙，並開始練習。

最後……

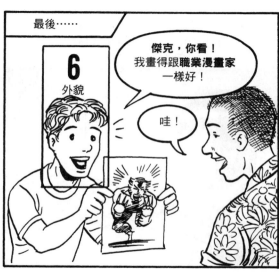

> **6 外貌**
>
> 傑克，你看！我畫得跟**職業漫畫家**一樣好！
>
> 哇！

但當他把作品帶到當地的**漫畫博覽會**上給**真正**的專家看時：

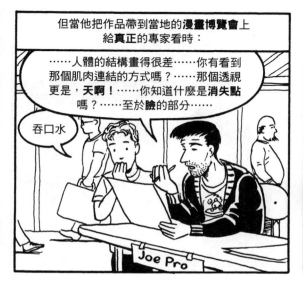

> ……人體的結構畫得很差……你有看到那個肌肉連結的方式嗎？……那個透視更是，**天啊**！……你知道什麼是**消失點**嗎？……至於**臉**的部分……
>
> 吞口水

因此他買了一些講**人體構造**以及**透視**的書，研究了許多**繪畫**的技巧，然後花了**好幾個月**的時間練習、練習、再練習。

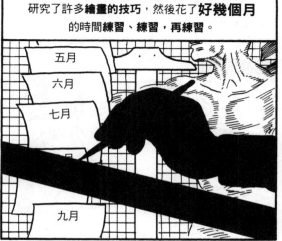

> 五月
> 六月
> 七月
> 九月

但不知甚麼原因，他總覺得有哪邊「**不大對勁**」。
或許他沒有足夠的**技巧**……或許他**失去了興趣**……
或許人生面臨了**其他難題**……
但**不管理由是甚麼**——

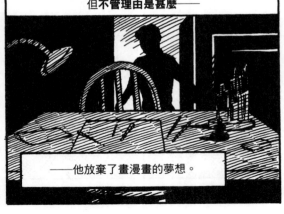

——他放棄了畫漫畫的夢想。

世界各地
還有其他人
也有類似的經驗，
但卻還沒放棄！

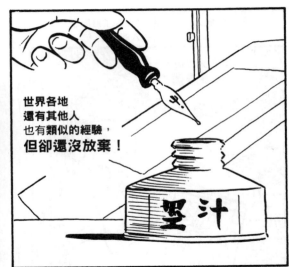

墨汁

其中一個人現在已經準備好要邁向**下一步**了！
她從高中開始學習漫畫**創作技巧**，
並一路進了**大學**。

她是一個**優秀又認真**的學生。

5
製作

「我想我真的**突破自己**了！」

「畫得
非常好。」

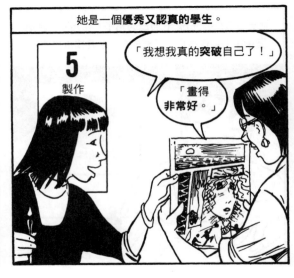

但在把作品
拿給一個
資深漫畫家
看時……

「妳的**腳本**跟**繪圖**都很不錯，
但**說故事**的能力還不夠，
完全沒有**節奏**……
這些構圖非常**模糊**……
妳得要**建構自己的故事**……」

吞口水

她的能力已**足夠**讓她找到**工作**，但只能當**助手**。
在了解製作漫畫底下的**結構**之前，
她至多只能以此為生。

但或許對這位藝術家來說，能夠成為漫畫藝術這個產業及社群的一份子就已經**夠了**，獨當一面並非必要。

但在**另一個地方**，另一名創作者也經歷了同樣的過程，但這樣對他來說還**不夠**！

幾乎所有醒著的時間，他都在思考漫畫構成與**敘事方法**等艱澀的原理，這些是**書本上沒有教的！***

「寶貝，拜託你嘛，試著睡一下嘛。」

他發現自己**最喜歡**的藝術家事實上不過只是**仿效**他人而已。這名**更資深**的藝術家作品**沒那麼精緻**，因此自己過去一直覺得他**不過爾爾**。

「這人根本就是神！」

他學會了看到**畫工**及**腳本底下**的東西，因此看到了**全貌**——節奏、戲劇效果、幽默、懸疑、構成、主題發展、諷刺——很快他就掌握到了這些技巧！

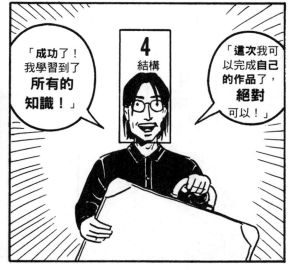

「成功了！我學習到了**所有的知識**！」

4 結構

「這次我可以完成**自己**的作品了，**絕對**可以！」

*呃，好吧，有**一本書**有教！又是艾斯納那本。

175

假定他**成功**了！他**的確**推出了自己的書，
並且很快就成為了一個有**高超技巧**的創作者。
他比多數漫畫家都知道怎麼**說故事**。

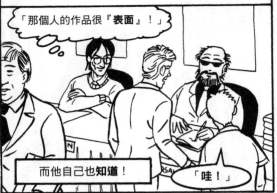

「那個人的作品很『**表面**』！」

而他自己也知道！

「哇！」

他的作品並不特別**原創**，
評論家們不怎麼留意他，但他讓**自己跟家人
都過得很不錯**，而這對他來說就夠了⋯⋯

⋯⋯他在這一行裡，他已
是**佼佼者**，這就夠了。

但有**另一個藝術家**也跨越過相同的障礙，
達到**同樣**的成功，卻**依然不滿足**。

她在想，有那麼多人用**同樣的方式**
在做**同一件事**，自己的成功真的有**意義**嗎？
她想要擁有自己的**特色**。

她相信**還有些**別的東西——這幅拼圖
還少了幾片——而她**還沒有**找到。

她開始用**新發明的方法**去呈現「**老玩意兒**」。
她發展出創新的技巧。
並開始將那些「老玩意兒」一股腦拋棄掉！

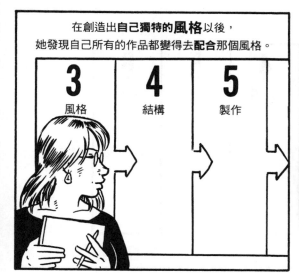

在創造出**自己獨特的風格**以後，
她發現自己所有的作品都變得去**配合**那個風格。

3 風格　　4 結構　　5 製作

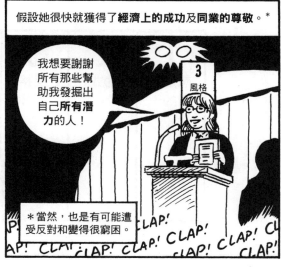

假設她很快就獲得了**經濟上的成功及同業的尊敬**。*

我想要謝謝所有那些幫助我發掘出自己**所有潛力**的人！

3 風格

*當然，也是有可能遭受反對和變得很窮困。

CLAP! CLAP! CLAP! CLAP! CLAP! CLAP!

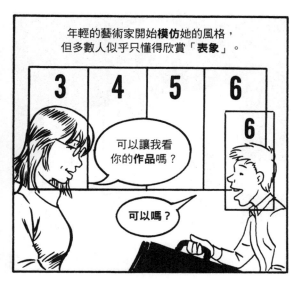

年輕的藝術家開始**模仿**她的風格，
但多數人似乎只懂得欣賞「**表象**」。

3　4　5　6

6

可以讓我看你的**作品**嗎？

可以嗎？

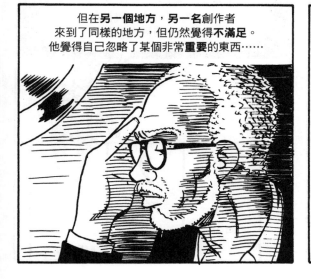

而或許她會因為這樣的成功及安定覺得**滿足**，
同時她也明白不管還有甚麼事情是自己**不知道**的，
至少她確信自己走在**正確**的道路上。

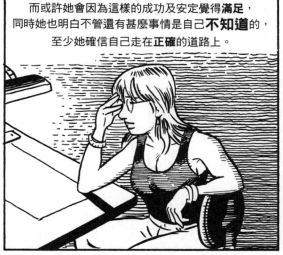

但在**另一個地方**，另一名創作者
來到了同樣的地方，但仍然覺得**不滿足**。
他覺得自己忽略了某個非常**重要**的東西……

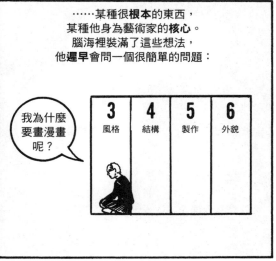

……某種很**根本**的東西，
某種他身為藝術家的**核心**。
腦海裡裝滿了這些想法，
他**遲早**會問一個很簡單的問題：

我為什麼要畫漫畫呢？

3 風格　4 結構　5 製作　6 外貌

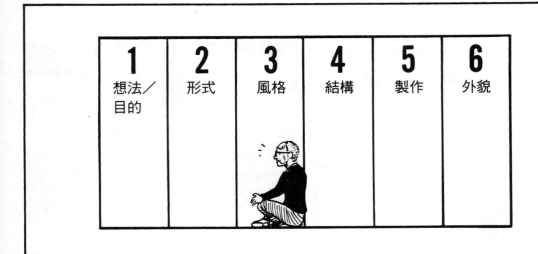

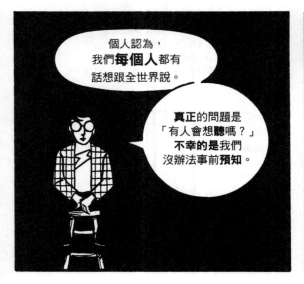

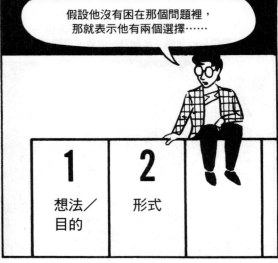

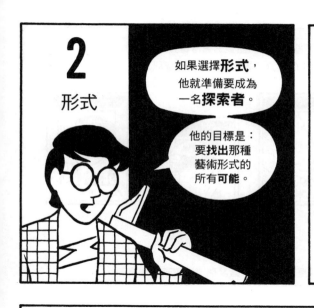

如果選擇**形式**，他就準備要成為一名**探索者**。

他的目標是：要**找出**那種藝術形式的所有**可能**。

而他的作品將不會**欠缺想法**或**目的**。

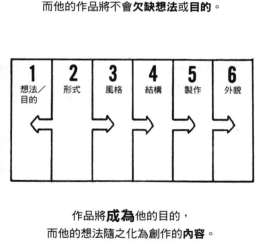

作品將**成為**他的目的，而他的想法隨之化為創作的**內容**。

選擇這條道路的創作者通常是**拓荒者及革新者**——他們是些想要**推翻舊世界**、改變人們的**思維**，並質疑該藝術領域的**基本原則**。

麥凱

史皮格曼

賀利曼

史德雷特

墨必斯

〈 **其他藝術形式的例子則有**：史特拉汶斯基、畢卡索、維吉妮亞·吳爾芙、奧森·威爾斯等。〉

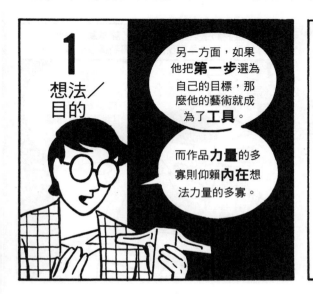

另一方面，如果他把**第一步**選為自己的目標，那麼他的藝術就成為了**工具**。

而作品**力量**的多寡則仰賴**內在**想法力量的多寡。

現在「**說故事**」（或如果是**非虛構**的話，則改成「**傳遞訊息**」）的**重要性**大於**創造性**。

但要**有效**地去訴說一個故事，或許也會**需要**一些創造性，世事皆然。

這是偉大的**說故事者**的道路。這些創作者有話要**透過**漫畫去陳述，並且傾全力去**控制**、改進自己所使用的媒介，讓它能**有效**的傳達訊息。

舒茲

巴克斯

艾爾吉

艾斯納

中澤

（ **其他**藝術形式的例子則有：卡普拉、狄更斯、伍迪・蓋瑟瑞、愛德華・蒙洛等。）

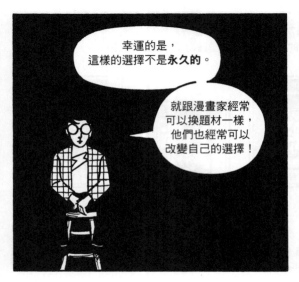

幸運的是，這樣的選擇不是**永久的**。

就跟漫畫家經常可以換題材一樣，他們也經常可以改變自己的選擇！

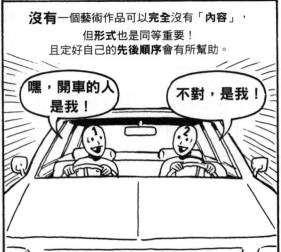

沒有一個藝術作品可以**完全**沒有「**內容**」，但**形式**也是同等重要！且定好自己的**先後順序**會有所幫助。

嘿，開車的人是我！

不對，是我！

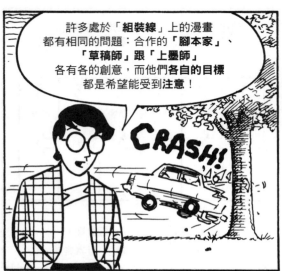

許多處於「**組裝線**」上的漫畫都有相同的問題：合作的「**腳本家**」、「**草稿師**」跟「**上墨師**」各有各的創意，而他們**各自的目標**都是希望能受到**注意**！

CRASH!

倒不是我們這些集「**創作者／腳本家／繪師**」身分於一身的漫畫家就不會遇到這些問題……

可惡！這裡得再多點**對白**，但我真的很想畫這個華麗的**特寫**！

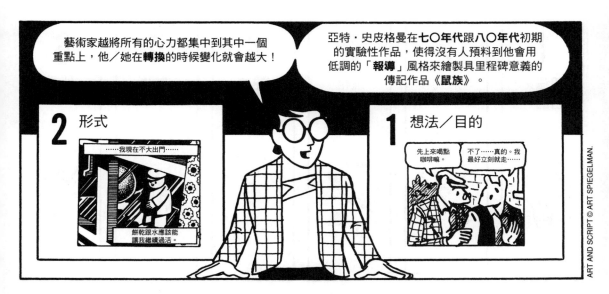

藝術家越將所有的心力都集中到其中一個重點上，他／她在**轉換**的時候變化就會越大！

2 形式

……我現在不大出門……

餅乾跟水應該能讓我繼續過活。

亞特・史皮格曼在**七〇年代**跟**八〇年代**初期的實驗性作品，使得沒有人預料到他會用低調的「**報導**」風格來繪製具里程碑意義的傳記作品《**鼠族**》。

1 想法／目的

先上來喝點咖啡嘛。

不了。真的。我最好立刻就走……

ART AND SCRIPT © ART SPIEGELMAN.

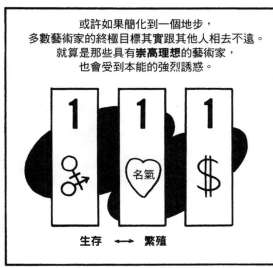

或許如果簡化到一個地步，多數藝術家的終極目標其實跟其他人相去不遠。就算是那些具有**崇高理想**的藝術家，也會受到本能的強烈誘惑。

1

1

1

名氣

$

生存 ⟷ 繁殖

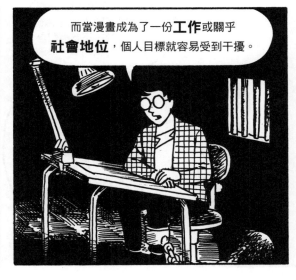

而當漫畫成為了一份**工作**或關乎**社會地位**，個人目標就容易受到干擾。

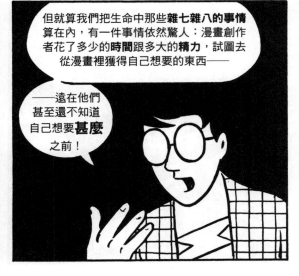

但就算我們把生命中那些**雜七雜八的事情**算在內，有一件事情依然驚人：漫畫創作者花了多少的**時間**跟多大的**精力**，試圖去從漫畫裡獲得自己想要的東西——

——遠在他們甚至還不知道自己想要**甚麼**之前！

當然，不是**每個人**都會走這麼**漫長**的一段路。有些藝術家輕而易舉的就定好了目標，並在沒有**繞路**的情況下就**成功**了……

BUSTER
WOOF!

我幫我養的狗**巴斯特畫**了一本書！

……特別是如果他們的目標**簡單**的話。

181

1 想法／目的

2 形式

3 風格

4 結構

5 製作

6 外貌

任何藝術家透過任何媒介創作任何作品都會遵照這六個步驟，不管他們自己有沒有意識到都一樣。

無論目的為何，所有作品最早都會有個目的；都會有其形式；都隸屬於某種風格（就算是個人風格）；都會有其結構；都需要經歷某種製作過程；都會呈現出一個外貌。

而漫畫的每一個面向都有自我表達的潛力，就算為了生存的經濟需求目的也不例外。

總是會有一些空間是留給「藝術」的。

但創作者越知道如何掌控自己的藝術創作技巧的方方面面以及了解自己與它之間的關係，他／她就可能越會在乎其「藝術性」。

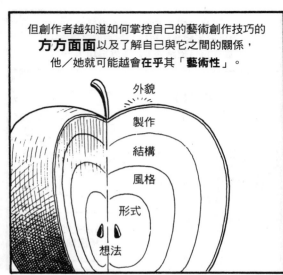

外貌
製作
結構
風格
形式
想法

這六個步驟的順序是固定的。就像恐龍骨架的排列一樣。這些骨頭被發現的順序可能不一，但放在一起的時候，它們總是會找到自己的特定位置！

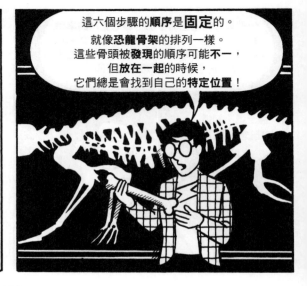

實際上，漫畫的**任何一個**面向
都有可能是一位藝術家的啟蒙點。

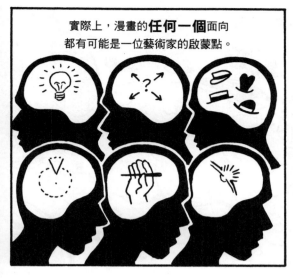

不過，對多數藝術家而言，
他們學習的過程是一場**緩慢而穩定的旅行**，
從**起點**到**終點**，

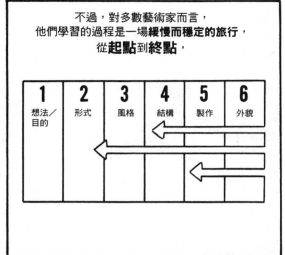

1	2	3	4	5	6
想法／目的	形式	風格	結構	製作	外貌

從**表層**到**核心**。

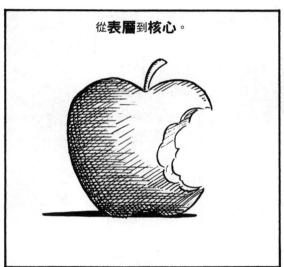

而直到進入藝術的**核心**，
那個大哉問才終於會被提出：

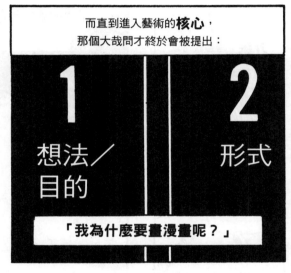

1
想法／
目的

2
形式

「我為什麼要畫漫畫呢？」

當**形式**成了主導作品的力量，該作品的核心部位
看起來會有點**人工**，就像一顆**無子水果**。

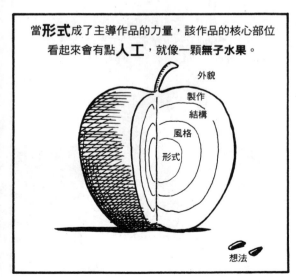

外貌
製作
結構
風格
形式

想法

但這一類作品不會認為藝術的**形狀**是理所當然
的。它們會質疑我們**基礎的假設**——

——是否可以預料到一個**未知**的**世界**。

而如果**想法**主導了作品，並決定了其**外貌**，漫畫就可以幫忙將這些**種子**遠遠地散播出去。

向派瑞許先生致歉。

然後循環將再一次展開。

第 8 章

色彩的世界

在第5章裡，我們提過，在20世紀初，表現主義的藝術家最先使用**線條**的效果，但在那個時期，藝術家最著迷的還是**色彩**。

綜觀藝術史，色彩一直是種**強而有力**，甚至可說是**占主導地位**的東西，世界各地的藝術家都很在乎色彩。

有些藝術家，像**喬治·秀拉**，終其**一生**都在研究色彩。

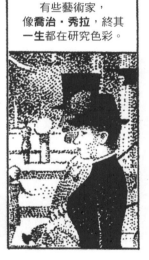

其他藝術家，像康丁斯基，相信色彩可以對人的**生理**及情緒產生巨大的**影響**。

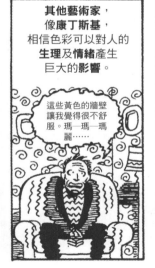

這些黃色的牆壁讓我覺得很不舒服。瑪—瑪—瑪麗……

對任何**視覺藝術家**來說，色彩可能是一個**強大的盟友**。

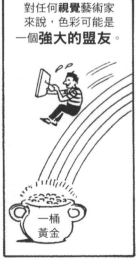

一桶黃金

但在**漫畫界**，色彩這東西就有點……怎麼說呢，「時好時壞。」

漫畫跟色彩之間**關係會這麼動盪**有許多原因，但大致上可用**兩個詞**來總結……

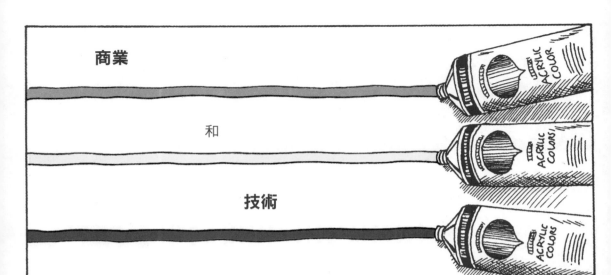

商業

和

技術

漫畫史的**所有**面向都受到了**商業因素**的影響。金錢對要讓甚麼東西出現**與否**有巨大的影響。

但是**色彩**對於**技術**潮流趨勢的變動異常敏銳。

彩色印刷技術出現的可能性始於**1861**年。當時，蘇格蘭物理學家**詹姆斯・克拉克・馬克士威爵士**從色彩中區分出了我們現在所稱的**疊加型三原色**。

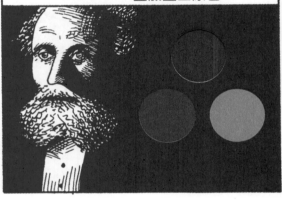

把這幾種顏色——大致是紅、藍跟綠——一起投影在螢幕上，能產生各種各樣的組合，可以製造出**可見光譜**中的每一種顏色。

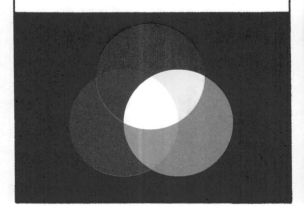

會稱為**疊加型**，是因為它們確實可以**疊加**成**純粹的白光**。

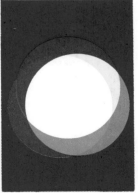

八年以後，法國的鋼琴家**路易・杜柯斯・度・奧隆***提出了**減色法**三原色的想法。

*我沒有他的照片。

186

這些色彩——青、洋紅跟黃*——
也可以混合製造出可見光譜中的每一種色彩。
但這三種顏色不是透過疊加成光，
而是透過把光濾掉！

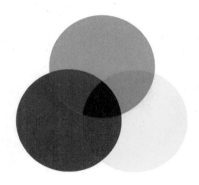

要達到這種
減色的效果，
就要藉由透明物質
例如玻璃紙、彩繪玻
璃、水彩——

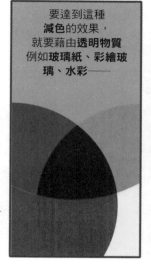

——或者印表機
的墨水！

刊登於報紙上的彩色
漫畫給報業投下一顆
震撼彈！

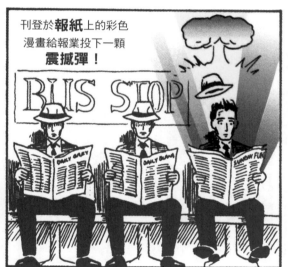

色彩能刺激銷售，
但也會增加支出！
報業透過各種控管
印刷流程的方法
讓彩色印刷更符合
成本效益。

然後標準的「印刷
四分色」模式取代了
舊有的印刷方式。

這種套色模式將
三原色的濃度限制為
100%、50%及20%，
線條部分則使用
黑色墨水。

這些便宜的報業印刷
色彩、醒目而簡單
的輪廓線條
最後成為了
美國漫畫的外貌。

因此，在印刷漫畫時，
線條的表現方式受到了商業因素的限制，
而色彩則受到了商業及技術兩方面的限制。

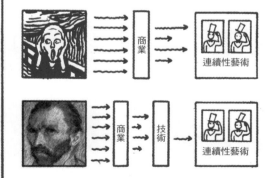

*如果是不透明顏料的話要用：紅、黃跟藍。
我知道，超怪的。

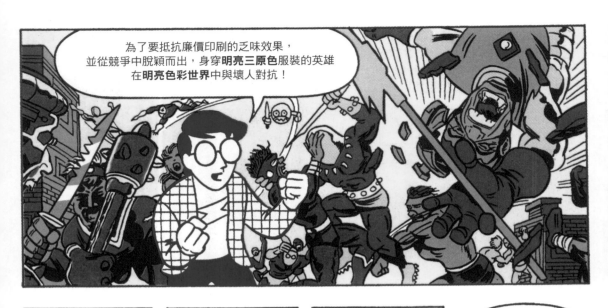

為了要抵抗廉價印刷的乏味效果，並從競爭中脫穎而出，身穿**明亮三原色**服裝的英雄在**明亮色彩世界**中與壞人對抗！

色彩是透過**強度**及明暗對比去挑選的，但多數頁面上的色彩都是混雜的，沒有**主色**。

少了色彩**飽和的單一顏色**所帶來的情感衝擊，美國彩色漫畫的**表現主義潛力**——

——通常都被**情緒性的灰色**所抵銷。

當然也有些**例外**，但整體潮流上來說就是如此。

然而，雖然漫畫色彩的**表現力**下降，它們卻得到了一種新的**圖標**力量。因為服裝的色彩完全不變，所以一格接著一格，這些色彩在讀者的心中就成了這些角色的**象徵**。

許多人把超級英雄視為**當代神話**的一種形式。如果真是如此，那麼這種色彩或許也是原因之一。

符號創造出了**眾神**。

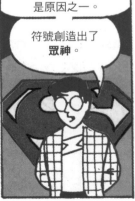

這種扁平色彩的**另一個**特性，就是傾向於凸顯它們的**形狀**，會動及不會動的物體都一樣——

——任何玩過「**按照數字去著色**」遊戲的孩子都會立刻明白我的意思。

這些色彩會使物體**變得客觀**。相較於**黑白**漫畫，我們變得更容易意識到物體的**外形**。

一場正在進行比賽，一顆在空中的球。一張表現出情緒的臉和兩隻手。

漫畫世界有如童年時的**遊樂場**一般真實，並讓我們憶起那個形狀比意義**更重要**的時期。長方形的鞦韆。圓柱形的攀登架。**神奇的事物！**

那麼，話說回來，最重要的是，那些專門創作**扁平色彩**漫畫的藝術家不正是**形狀**與**構成**的大師嗎？

科比。

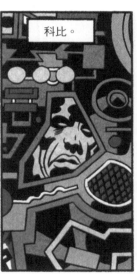

麥凱。

柯爾。

從**史帝夫・迪特科**到**卡爾・巴克斯**到**菲利浦・克雷格・羅素**，那種對形狀的熱愛繼續在漫畫世界裡存在。在那些**閃閃發亮**的世界裡，仍保存著我們**初見**萬物時所感受到的神祕。

所以，美國漫畫所創造的奇蹟源於我們不想「**長大**」嗎？

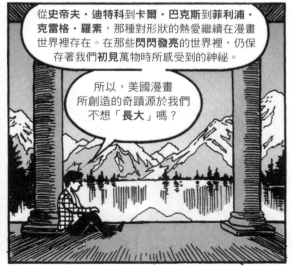

189

在歐洲，艾爾吉用**前所未見的巧妙方式**，捕捉到了這種扁平色彩的魔力。

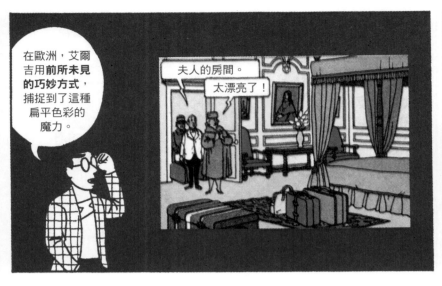

夫人的房間。

太漂亮了！

艾爾吉創造了一種**萬物平等的形式**。在這種形式當中，**每一種**形狀都同樣重要——一個**完全客觀**的世界。

歐洲漫畫的**印刷品質比較好**，而對艾爾吉來說，扁平的色彩是一種**偏好**，而非必要。

但其他漫畫家諸如**克雷夫盧（Claveloux）**、**卡扎（Caza）**及**墨必斯**發現較好的印刷品質是個優勢，他們就能用較濃烈、**主觀**的用色風格來表達自己的想法。

這些作品中的一部分從**1970年代**開始進入美國，促使了許多年輕藝術家的眼光**超越**眼前的四色牆。

忽然間，色彩似乎有機會成為**主角**。

色彩可以表現一種**強烈的情緒**。

色調及立體感可以增添**深度**。

整個場景可以完全跟色彩有關！

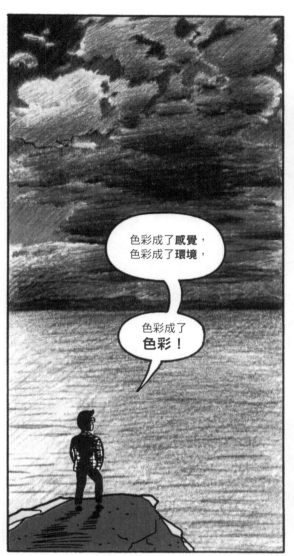

色彩成了**感覺**，
色彩成了**環境**，

色彩成了
色彩！

七〇年代末起，
有越來越多「**高檔**」
的彩色作品開始
在美國出現。

一開始，有些出版商
試圖將傳統的「四色」
印刷流程套用在
更好的紙張上，
藉此**加強成品的效果**。

接招！

不過，在加上了**立體感**
跟**細緻的顏色**之後，
以前那種**著重外形**的
線條描繪方式似乎變得
格格不入。

接招！

外貌正在改變，
但**核心**卻維持原樣。
雖然使用了每一種
細緻的顏色，
但漫畫依然是用
基本色來畫！

新的創作**形式**
需要新的**風格**！

不幸的是，
色彩依舊是一個
昂貴的選擇，
而且歷史上都掌握在
那些保守的
大型出版商手中。

在我寫到這裡的時候，情況已經開始
產生變化，但這些變化依舊是**極少數**，
而非**多數**。那些想要在漫畫藝術裡**勇敢
做新實驗**的漫畫家——

——在多數情況
下仍然必須在
黑與白的世界裡
大膽創新！

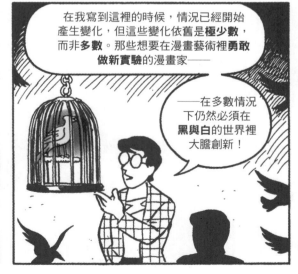

191

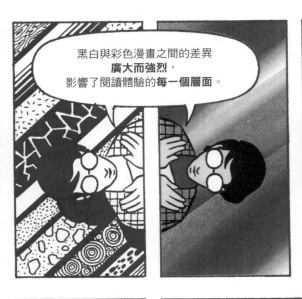

黑白與彩色漫畫之間的差異**廣大而強烈**，影響了閱讀體驗的**每一個層面**。

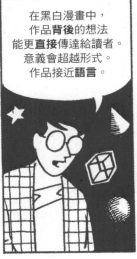

在黑白漫畫中，作品**背後**的想法能更**直接**傳達給讀者。意義會超越形式。作品接近**語言**。

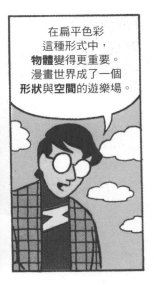

在扁平色彩這種形式中，**物體**變得更重要。漫畫世界成了一個**形狀**與**空間**的遊樂場。

而透過更**具表現力**的色彩，漫畫可以造就一個**令感官心醉神迷的環境**，這只有藉由**色彩**才辦得到。

相較於黑白漫畫，彩色漫畫的**外貌**特質將持續更容易地吸引讀者。而毫無疑問地，彩色故事也將繼續與**商業**與**技術**兩股力量糾纏不休。

我們生活在一個充滿**色彩**，而非只有**黑與白**的世界。乍看之下，彩色漫畫似乎總是比較「**真實**」。

但除了「**真實感**」以外，漫畫的讀者還會追求**許多東西**。而且，儘管有了這樣的技術，彩色永遠也不會徹底取代黑白。

不過有**一件事情**是可以**確定**的，漫畫裡的色彩可以——就像漫畫本身一樣——

——達到超越總和的能力。

總　結

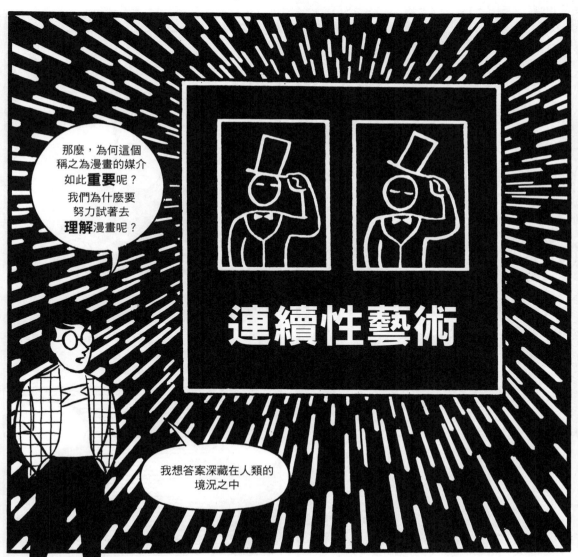

那麼，為何這個
稱之為漫畫的媒介
如此**重要**呢？
我們為什麼要
努力試著去
理解漫畫呢？

連續性藝術

我想答案深藏在人類的
境況之中

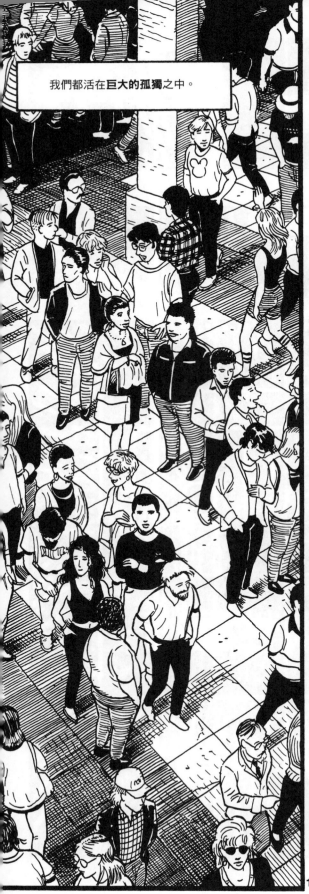

我們都活在**巨大的孤獨**之中。

沒有其他人有辦法**打從心底**知道
成為你是怎麼樣的感覺。

無論你再怎麼**努力**，**別人**也沒辦法
確確實實地知道**你**的感受。

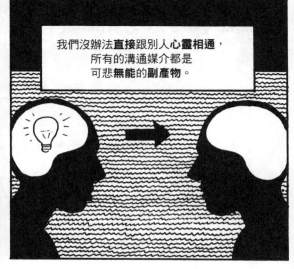

我們沒辦法**直接**跟別人**心靈相通**，
所有的溝通媒介都是
可悲**無能**的**副產物**。

194

當然，會說可悲，是因為人類歷史上的所有問題幾乎是**源於**這種無能。

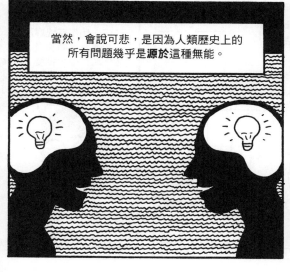

每種**媒介**（MEDIUM，這個名詞源自拉丁文，原本的意思是指**中間MIDDLE**）的功用都是心靈與心靈間的橋樑。

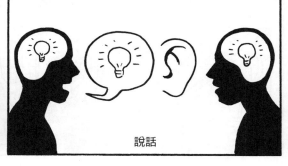

說話

這些媒介將思維轉換成可以在這個**物質世界**溝通的形式，然後再透過一或多種感官**重新**轉換**回**思維。

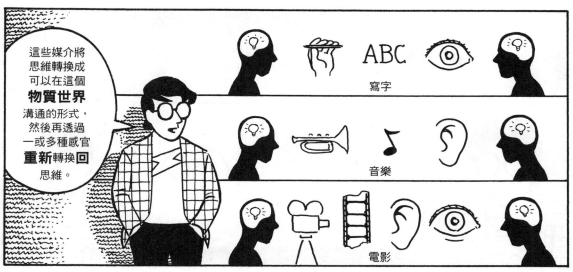

寫字

音樂

電影

在**漫畫**中，這樣的對話會按照固定的順序，從**心靈**到**手**到**紙**到**眼**再到**心靈**。

理想狀況下，藝術家的「**訊息**」會排除萬難，不受**影響**地傳遞給讀者，但**實際**情況鮮少是如此。

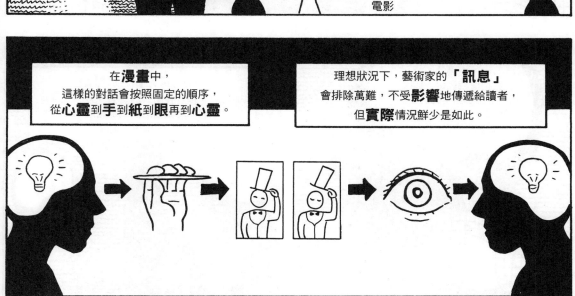

不管再怎麼努力，我在腦海中**「看見」**的漫畫**永遠沒辦法**完整地呈現在他人眼前。

找一個作品去問任何一個**作家**或**導演**或**畫家**，問那人該作品在多大程度上**符合**他／她原先的**預想**。

你會聽到百分之**二十⋯⋯十⋯⋯五⋯⋯**

答案很少超過**三十**。

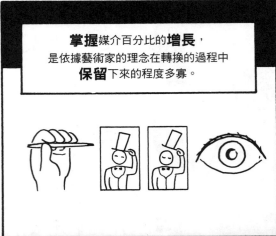

掌握媒介百分比的**增長**，是依據藝術家的理念在轉換的過程中**保留**下來的程度多寡。

——或許，對**某些**藝術家來說，指的是他們是否有善加**利用**那些無可避免的**彎路**。

正如我在第7章裡所提到的，我相信我們**每一個人**都有些話想對全世界訴說。我深信一切**內心的真實思想**都有其**價值**。

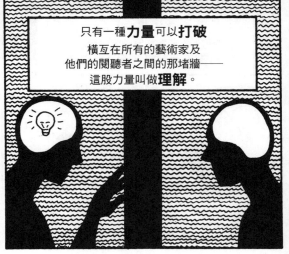

只有一種**力量**可以**打破**橫亙在所有的藝術家及他們的閱聽者之間的那堵牆——這股力量叫做**理解**。

理解漫畫非常重要。

如今，在**大眾傳播媒介**裡面，漫畫是極少數能夠讓**個人的聲音**有機會被他人**聽見**的形式之一。

我們這些吃漫畫**這行飯**的人有許多困難要克服——

——但跟那些**導演**或**劇作家**要面對的困境相比，那可真是**小巫見大巫**了。

漫畫界歡迎**任何**腳本家或藝術家進入，這個世界裡只需要**筆**或**鉛筆**跟**紙張**就夠了。

然後不一定得要使用到這種筆或鉛筆。

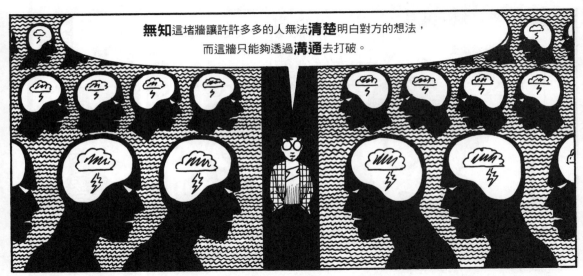

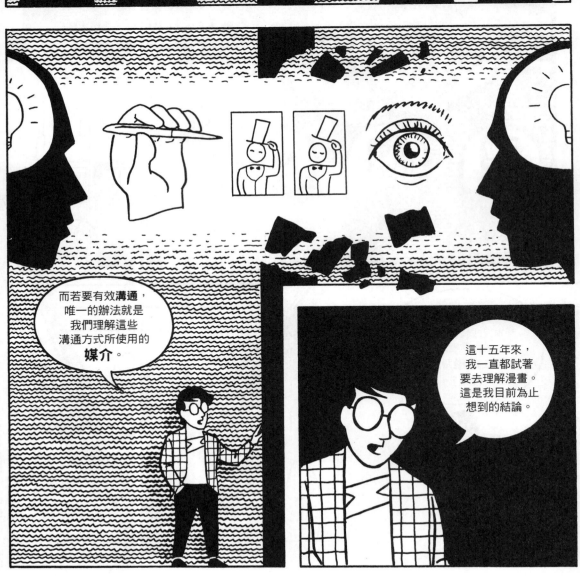

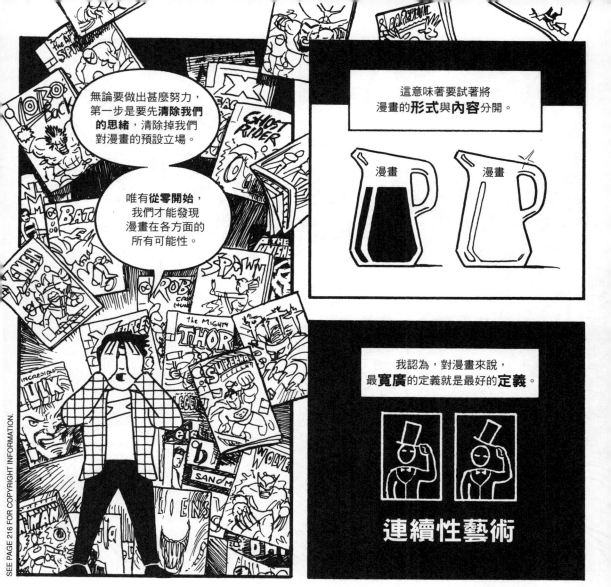

無論要做出甚麼努力，第一步是要先**清除我們的思緒**，清除掉我們對漫畫的預設立場。

唯有從**零開始**，我們才能發現漫畫在各方面的所有可能性。

這意味著要試著將漫畫的**形式**與**內容**分開。

漫畫

漫畫

我認為，對漫畫來說，**最寬廣**的定義就是最好的**定義**。

連續性藝術

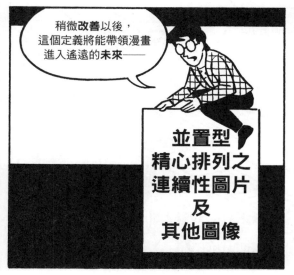

稍微**改善**以後，這個定義將能帶領漫畫進入遙遠的**未來**——

並置型
精心排列之
連續性圖片
及
其他圖像

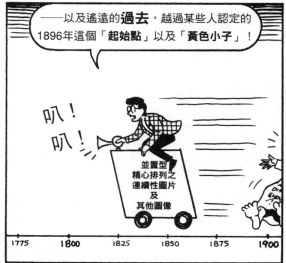

——以及遙遠的**過去**，越過某些人認定的1896年這個「**起始點**」以及「**黃色小子**」！

叭！
叭！

並置型
精心排列之
連續性圖片
及
其他圖像

1775　1800　1825　1850　1875　1900

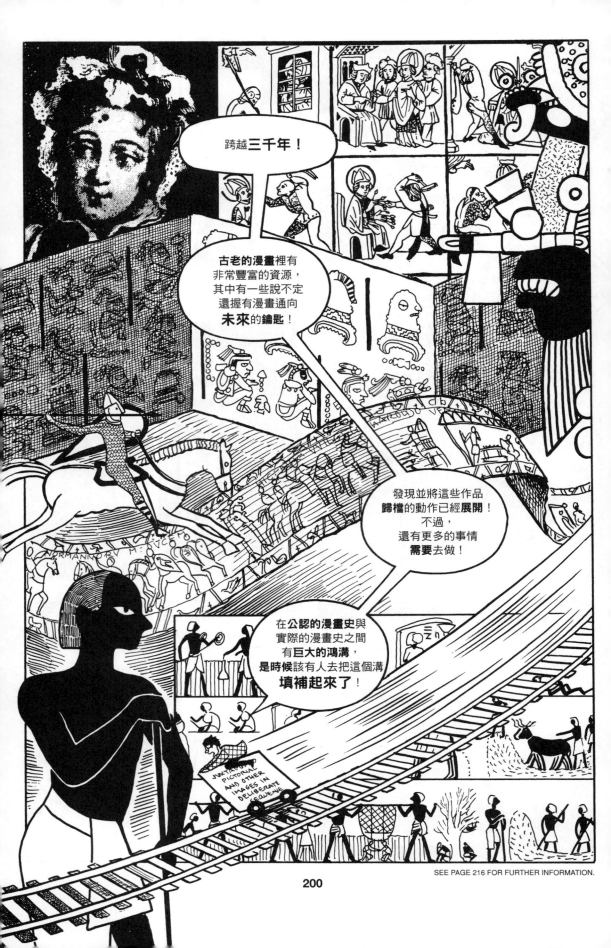

透過這些被忽略掉的大師的**作品**及**文字**，我們**初次瞥見**了漫畫作為藝術形式的**無限潛能**──

「……這些遭評論家漠視，學者也無啥興趣的圖畫故事，一直以來都有巨大的影響力，其影響力說不定勝過文學。」

魯道夫·托普佛
1845

──**以及**那些將在**未來的日子**裡**遮蔽**漫畫潛能的態度！

「……此外，這些圖畫故事吸引到的對象多是孩童跟底層……」

魯道夫·托普佛
1845

譯者為愛倫·維茲。

……這樣的態度使得一些當代漫畫界裡最有**潛力**的藝術家被迫與他們**邪惡**的親人區隔開來。

只要**改個名稱**，他們的地位就會得到**大幅度**的提升！

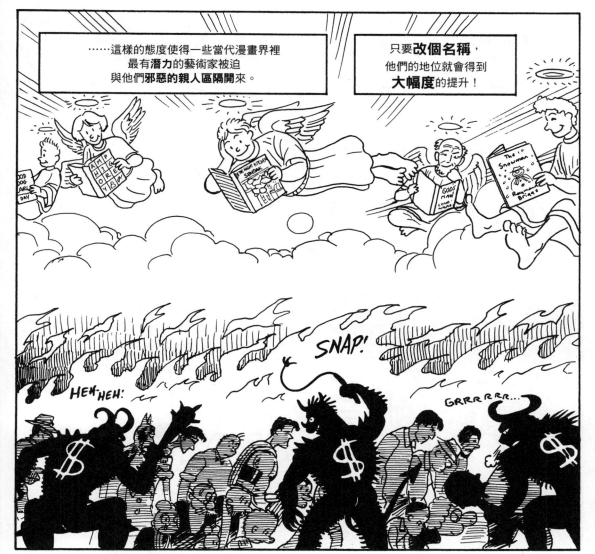

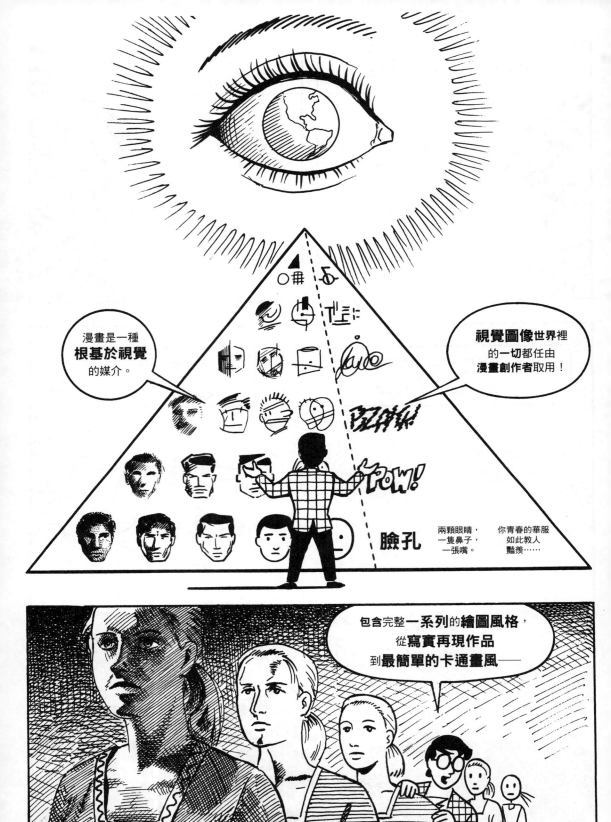

202

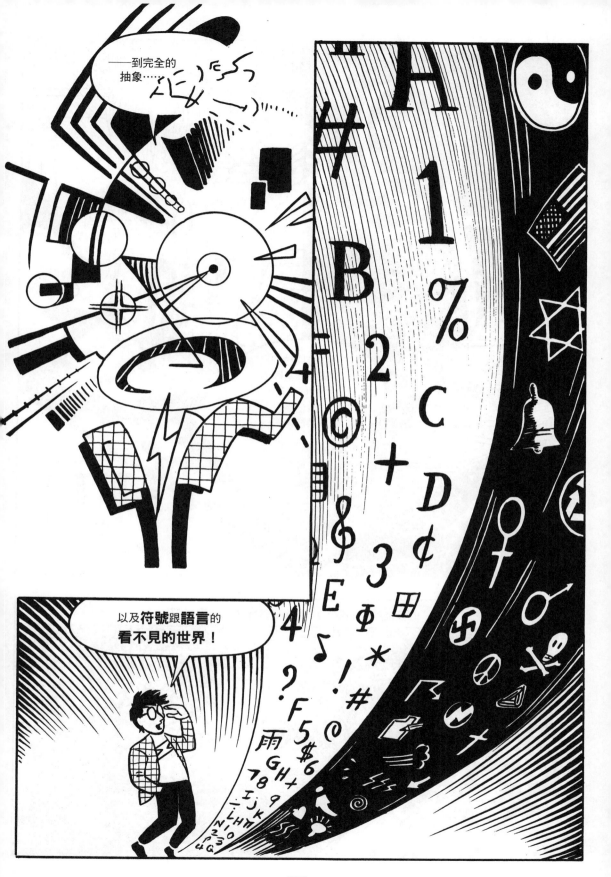

203

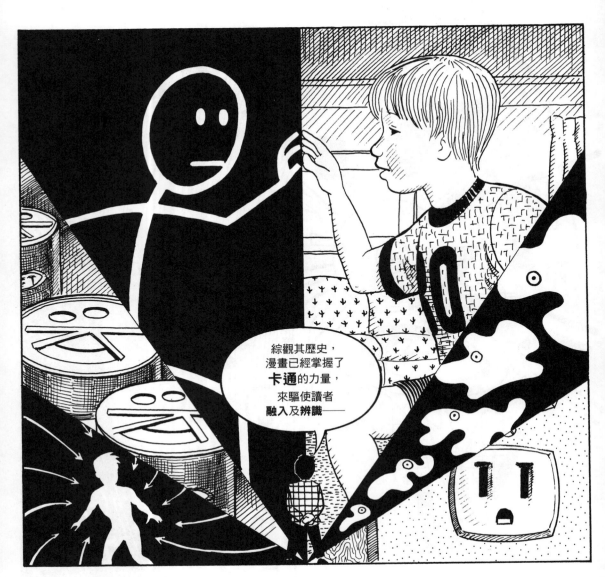

綜觀其歷史，
漫畫已經掌握了
卡通的力量，
來驅使讀者
融入及辨識——

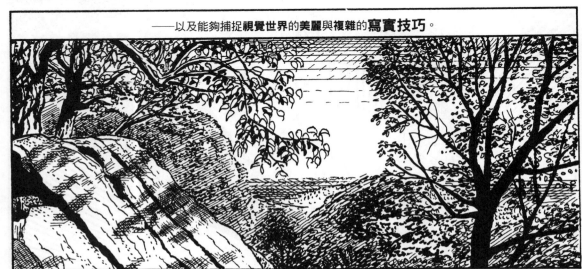

——以及能夠捕捉**視覺**世界的美麗與複雜的**寫實技巧**。

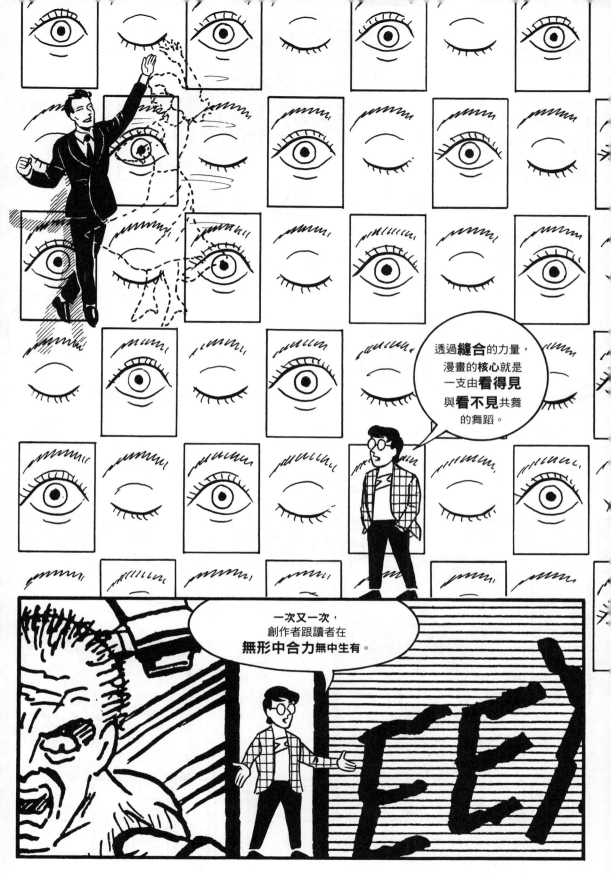

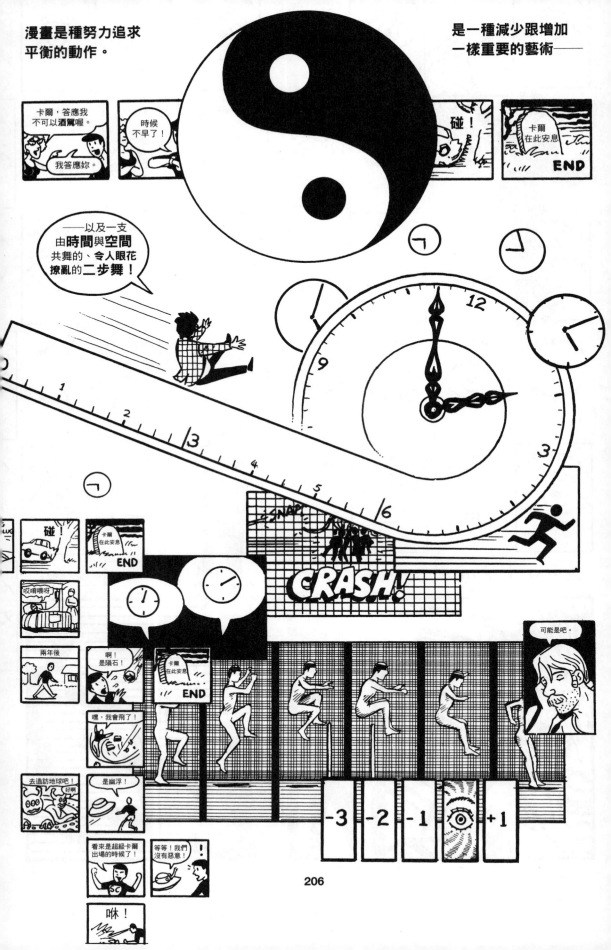

……從**藝術本身**誕生初始，
就已預言了它們的分家——

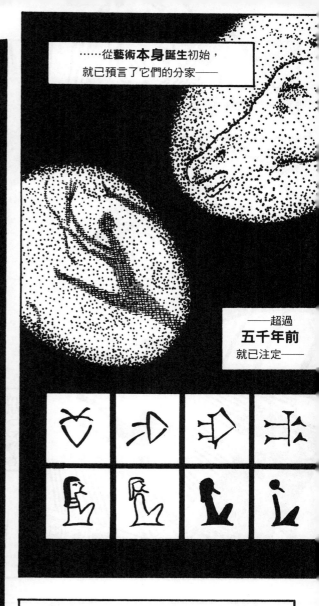

——超過
五千年前
就已注定——

但一如**看得見**與**看不見**之間的
平衡不可見，**圖像**與**文字**之間的
平衡亦然……

臉孔

——**數百年**過去，兩者之間的距離**越來越遠**，
直到最後，所有的連結都已消失——

207

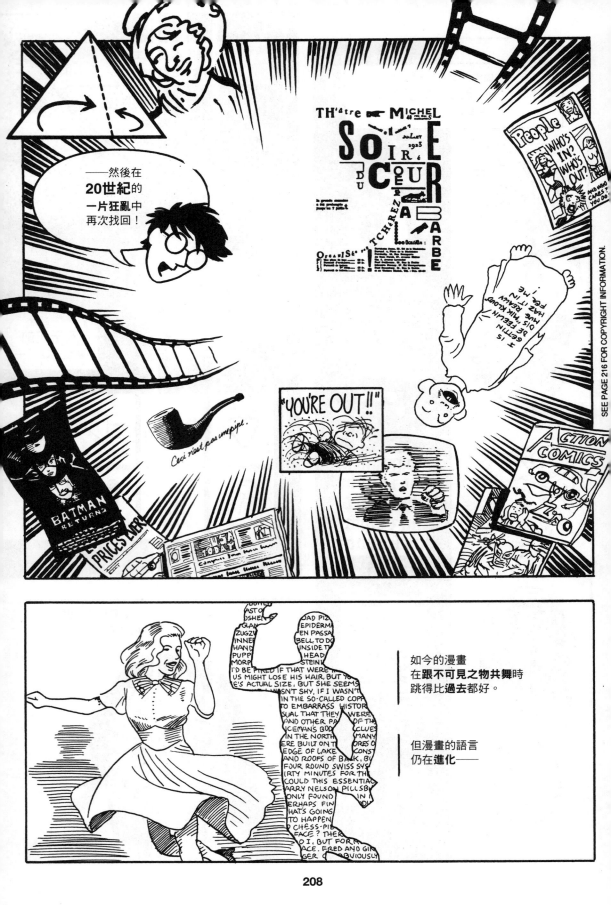

——然後在**20世紀**的一片狂亂中再次找回！

如今的漫畫在**跟不可見之物共舞**時跳得比**過去**都好。

但漫畫的語言仍在**進化**——

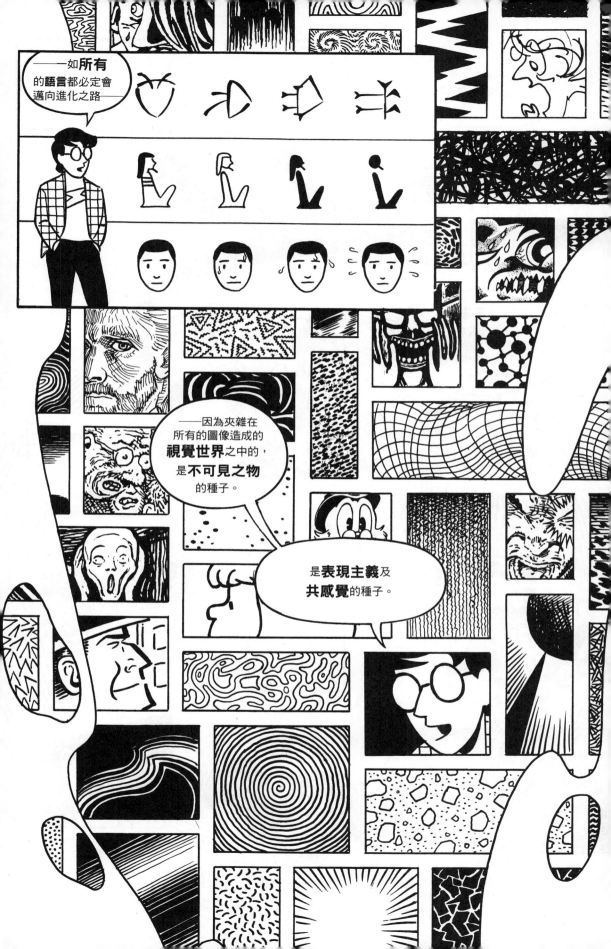

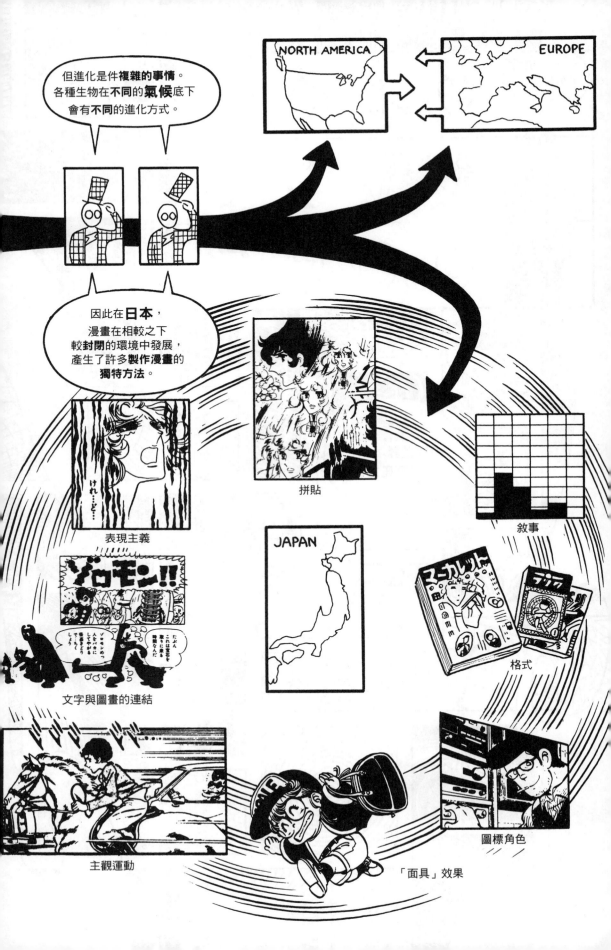

隨著漫畫成長，
進入下一個世紀，
創作者們將會渴望達到
許多更崇高的目標，
而不追求
「**簡單通俗**」。

無疑地，
無知以及**短視近利
的商業行為**
將跟平常一樣
時不時地**掩蓋**掉
漫畫的可能性。

但有關
漫畫的**真相**
不會**永遠**被遮蓋，
或遲或早──

──
真相的光芒
將**穿破而出**！

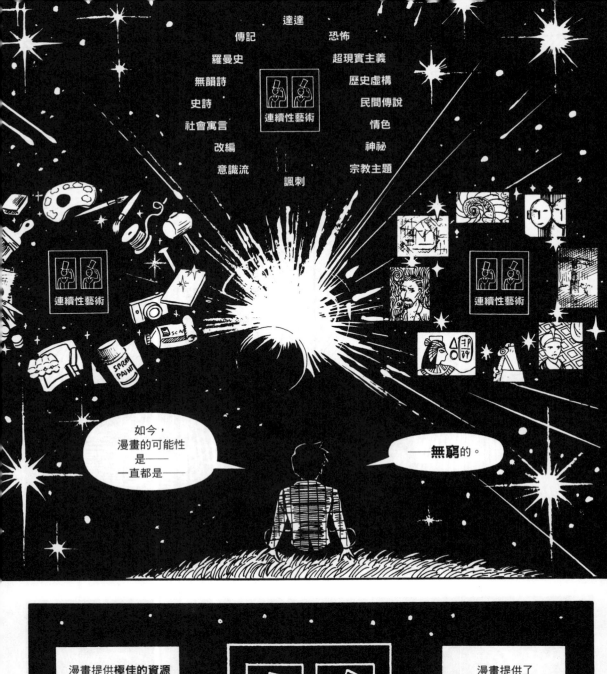

達達

傳記　　　　恐怖

羅曼史　　　　超現實主義

無韻詩　　　　歷史虛構

史詩　　　　民間傳說

社會寓言　連續性藝術　情色

改編　　　　神祕

意識流　　　　宗教主題

諷刺

如今，
漫畫的可能性
是——
一直都是——

——**無窮**的。

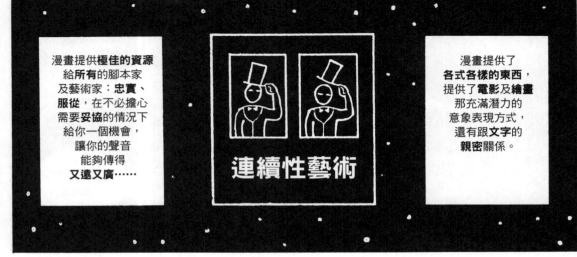

漫畫提供**極佳的資源**
給**所有**的腳本家
及藝術家：**忠實、**
服從，在不必擔心
需要**妥協**的情況下
給你一個機會，
讓你的聲音
能夠傳得
又遠又廣……

連續性藝術

漫畫提供了
各式各樣的東西，
提供了**電影**及**繪畫**
那充滿潛力的
意象表現方式，
還有跟**文字**的
親密關係。

只要你希望被聽見──

1　2　3　4　5　6

──願意　　　學習──

──也有一雙
看得見的眼睛。

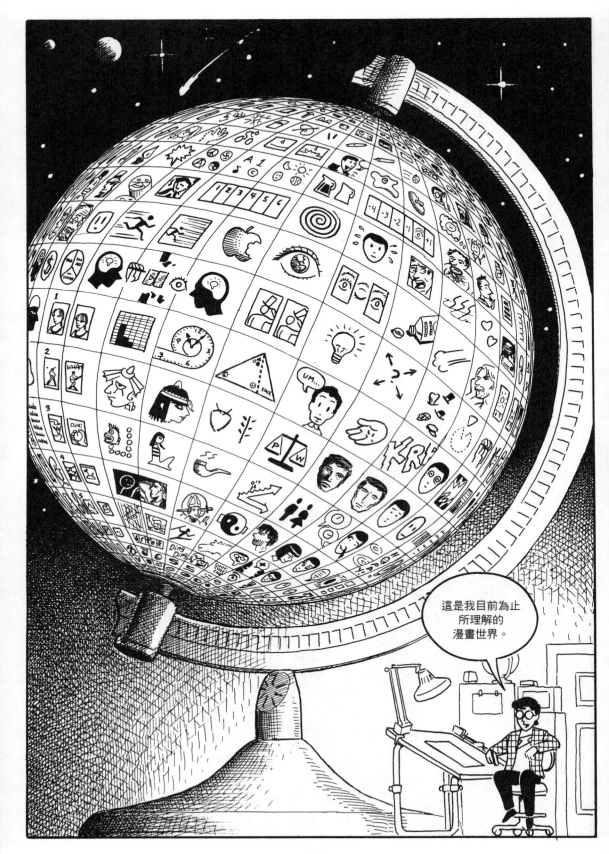

從這個計畫啟動**開始**，我就學到了跟漫畫有關的**許多**事情，而要學的東西**還很多**。

我希望你們都能讓自己去探索——或**繼續**探索——一下漫畫！

不管是從甚麼角度——**讀者、創作者**或**商人**——去體驗漫畫，你們都還有**好幾百萬種方法**能夠幫助漫畫繼續在下一個世紀中茁壯。

考慮一下吧。

也謝謝你們**聽我說**。

咦？

噢，哇，我花了這麼久的時間啊？抱歉。我得先去忙了！

得回去**畫圖**囉！

幸好你們沒有**嫁給他**。我可是隨時都要聽他講這些呢！

'92

Selected Bibliography.

Chip, Herschel B., editor: *Theories of Modern Art* (Berkeley: University of California Press, 1968).

Eisner, Will: *Comics and Sequential Art* (Princeton, Wi: Kitchen Sink Press, Inc., 1992).

Kunzle, David: *The Early Comic Strip* (Berkeley: University of California Press, 1973).

McLuhan, Marshall: *Understanding Media* (New York: McGraw-Hill Book Co., 1964).

Schwartz, Tony: *Media: The Second God* (New York: Anchor Books, 1983).

Wiese, E., editor, translator: *Enter: The Comics--Rodolphe Topffer's Essay on Physiognomy and the True Story of Monsieur Crepin* (Lincoln, Ne: University of Nebraska Press, 1965).

Special note: Kunzle's book (see above) has gone virtually unnoticed by the comics community but is an enormously important work, covering nearly 400 years of forgotten European comics. Check it out!

Copyright Information.

Originals for Sale / Letters of Comment.

For information on original art, write to: Scott McCloud, Box 798, Amherst, MA 01004.

Letters of comment are appreciated (if seldom answered due to overwhelming commitments), but I would especially appreciate a *public* discussion of these issues in comics' trade journals, art magazines, computer nets and any other forum. This book is meant to stimulate debate, not settle it.

I've had my say.
Now, it's *your* turn.

RECOMMENDATION 各界推薦

國外媒體、作家、漫畫大師，齊聲盛讚

透過清晰明瞭、規劃得宜的章節，引導我們了解各種漫畫風格的構成元素，以及文字與圖像如何合而為一，發揮出其魔力。在這兩百多頁的旅程終於結束後，多數讀者將發現，自己很難再用過往的理解方式去看漫畫。
——蓋瑞・楚鐸（Garry Trudeau），《紐約時報書評》

一本罕見的精采作品，巧妙利用漫畫分析自己（漫畫）這種媒介。
——《出版家週刊》

獨一無二的傑作，既有趣又具深度，既新奇又獨特。
——《芝加哥太陽報》

如果你曾因把時間浪費在看漫畫上而有罪惡感，那你一定要立刻來讀讀這本史考特・麥克勞德的經典之作。雖然或許還是會覺得看漫畫是種浪費生命的行為，但會知道為什麼，而且將會以此自豪。
——麥特・葛勒寧（Matt Groening），《辛普森家族》的催生者

《漫畫原來要這樣看》這本書讓我讀得是如癡如醉啊！史考特・麥克勞德這本詼諧又有愛的漫畫分析書應該要擺放在每一家書店、每一間圖書館、每一間青少年活動中心、每一間等待室、每一所大學裡，更是居家必備好書。麥克勞德是漫畫界的傳播理論大師！
——詹姆斯・葛尼（James Gurney），《恐龍夢幻國》繪本作者

史考特・麥克勞德巧妙地將這本巨著，偽裝成一本看起來簡單好讀的漫畫書，內容卻解構了漫畫的祕密語言，同時輕鬆自在地揭示了時間、空間、藝術及宇宙的奧祕！好久沒看過這麼精采的漫畫了。讚啦！
——亞特・史皮格曼（Art Spiegelman），榮獲普立茲獎的圖像小說《鼠族》作者

本書有如一盞明燈，照亮了日新月異的視覺革命的主要面向。
——伊恩・巴蘭坦（Ian Ballantine），美國出版界的先驅

太厲害了！《漫畫原來要這樣看》一書乃里程碑等級的大作。作者認為漫畫是傳達思維最有效呈現媒介之一，並詳加剖析其藝術價值。任何對這種文學形式有興趣的人都一定要讀讀這本書。
——威爾・艾斯納（Will Eisner），美國動漫教父

要是我懂的有史考特的一半，我也會想寫這麼一本書！
——吉姆・李（Jim Lee），DC漫畫大師

台灣漫畫家、插畫家、編輯、學校教授 ，一致推薦
（按姓氏筆劃、英文字母排序）

日本，漫畫家多來自專門學校，
歐洲，漫畫家多是藝術學校出身，
台灣，漫畫家多是自己看漫畫學，
現在，我真的可以這樣說了。
——小莊，導演・漫畫家

儘管漫畫藝術到21世紀的今日依舊繼續在「偉大的航道」上向前邁進著，《漫畫原來要這樣看》對「漫畫」的經典論述，仍無疑是全球漫學研究最具影響力的傑作。
史考特・麥克勞德說「漫畫其實無所不在」，那生活在這個世界裡的我們，怎能不一窺究竟？？
——仇鵬欽，資深漫畫家

本書作者史考特‧麥克勞德以漫畫介紹漫畫的語言、構成、美學，深入淺出！真的是這項流行圖像藝術的圖說寶典！
——石昌杰，國立臺灣藝術大學 多媒體動畫藝術學系 專任教授

再也沒有一本書能夠這麼有趣活潑卻又正經八百的解剖漫畫了，更重要的是你不用非得閱讀一大堆咬文嚼字的艱深理論才能搞懂它。
——邱立偉，studio2動畫導演

「從漫畫的最小單位出發，是理解漫畫的一大步。這本書是看漫畫必讀的起點。」
——李衣雲，國立政治大學 臺灣史研究所 副教授

對於連載漫畫家的我來說，從沒想過去深度了解漫畫的歷史與發展，拜讀此書後，果真是令人讚嘆的經典書籍，讓我對「漫畫」一詞重新有了新的認知，作者用逗趣的圖畫，解釋那些艱澀難懂的文字，淺顯易懂的讓人進入漫畫藝術，「漫畫是連續性的藝術，那怕只有兩張，也能創作出更大更富變化性的東西。」推薦給所有熱愛漫畫的你。
——《百鬼夜行誌》阿慢，插畫家

常言「漫畫」是圖與文的結合，但在史考特‧麥克勞德的詮釋下，「漫畫」即是語言，圖像為文字，框格之間的縫合即為語法，穿梭時與空的變化，產生無限想像的樂趣，讀完這本書，從此對漫畫的看法將變得更深入且生動。
——馬克，職場圖文作家

深入淺出，精準的定義了何謂「漫畫」。
——韋宗成，漫畫家

《漫畫原來要這樣看》是一本奇書，是漫畫創作的工具書，是學術著作，本身也是一本漫畫，內容和形式，都令人驚奇。
——張晏榕，《動畫導論：美學與實務》作者，國立臺灣師範大學 圖文傳播學系 助理教授

對於連環漫畫創作者，這是本釐清創作盲點的好書。對於連環漫畫創作好奇的讀者，這是本用圖示解析創作理論的好書。
——傑利小子，資深插圖漫畫家

「快讓你的孩子看漫畫吧！」
在我小時候看漫畫是一種禁忌，代表著不愛念書的壞嗜好。而如今我卻是用漫畫帶給人們快樂的心情，並且靠漫畫吃飯賺錢。
漫畫是門藝術，只是表達的形式跟一般的認知有所出入！這本書可以徹底地讓你了解：漫畫，是多麼的博大精深！
——微疼，網路漫畫家

為什麼你能輕易看懂漫畫？漫畫的時間、空間、聲音、文字、線條、感官是怎麼讓你融入其中？透過作者史考特‧麥克勞德以漫畫角度分析視覺藝術帶你如何「理解漫畫」。
——賴有賢，漫畫家

本書以漫畫討論漫畫的視覺藝術，反轉傳統課本內容的刻板印象。主人翁的互動式問答讓讀者親切無距離感，無論從任一章節翻閱，皆能快速融會貫通，是本體現情境式教學的最佳典範。
——戴嘉明，國立臺北藝術大學 新媒體藝術學系 副教授

看完這本書會讓人更欣賞並感激漫畫的藝術價值。不論你只是喜歡看漫畫，或是想要研究漫畫的人，都很值得一讀！
——Duncan，圖文創作者

《漫畫原來要這樣看》美就美在，它也是一本貨真價實的漫畫！看完整本書後，讀者將會驚覺，此書正是作者所講述的漫畫藝術之力量的最佳範例——因為是漫畫，所以能將抽象的理論與複雜的概念，以簡明的圖像一筆道破，並且留下深刻的印象。作者亦保留了漫畫很重要的幽默性格，使艱澀的藝術思考變得輕鬆有趣，從內容到形式，本書都驗證了漫畫用以敘事的功能性有多麼強大。
——Mangasick，OKAPI 閱讀生活誌 專文推薦！

喜愛漫畫的你一定不能錯過史考特‧麥克勞德作者的漫畫世界，將帶領你對漫畫有更不一樣感受！
——ROSEx螺絲一隻筆，插畫界肉麻暖男

讓我深入了解漫畫與藝術結合，是這麼好玩的事情！以我這種看書就想睡的人來說，實在是太有趣了～
——Lu's X 歡樂生活散播者，插畫家